童亚辉　◎编著

书法与中国文化

Calligraphy and
Chinese Culture

ZHEJIANG UNIVERSITY PRESS
浙江大学出版社
·杭州·

图书在版编目（CIP）数据

书法与中国文化 / 童亚辉编著. -- 杭州 ：浙江大学出版社，2023.9
ISBN 978-7-308-24181-6

Ⅰ．①书… Ⅱ．①童… Ⅲ．①书法－关系－文化－中国 Ⅳ．①J292.1

中国国家版本馆CIP数据核字(2023)第170098号

书法与中国文化

SHUFA YU ZHONGGUO WENHUA

童亚辉　编著

策划编辑	柯华杰
责任编辑	葛　娟　高士吟
责任校对	郑成业
责任印制	范洪法
封面设计	春天书装
出版发行	浙江大学出版社
	（杭州市天目山路148号　　邮政编码　310007）
	（网址：http：//www.zjupress.com）
排　　版	杭州林智广告有限公司
印　　刷	杭州高腾印务有限公司
开　　本	787mm×1092mm　1/16
印　　张	13
字　　数	277千
版 印 次	2023年9月第1版　2023年9月第1次印刷
书　　号	ISBN 978-7-308-24181-6
定　　价	40.00元

序

中华文明博大精深，其内涵之丰、绵延时间之长和影响空间之广，可谓世界之最。

要问最能代表中华优秀传统文化，且在当下仍然处于活态的是什么，我以为是书法！

书法对中国文化的影响，至少体现在三个方面：长期性、泛在性和深刻性。

从长期性来看，自从有了汉字，书写就成为必须要做的事情，书法的历史也就可以直接追溯到汉字诞生之初。如果不算史前社会各种器物上的刻符（贾湖刻符、双墩刻符、半坡刻符、青墩刻符等），从甲骨文诞生以来，我国使用文字的历史已经接近四千年，这意味着中国人的汉字文化历史也已经差不多有四千年了。唐代著名书法理论家张怀瓘就这样写道："昔庖羲氏画卦以立象，轩辕氏造字以设教。至于尧舜之世，则焕乎有文章。其后盛于商周，备夫秦汉，故夫所由远矣。"在世界上所有的国家中，只有中国保持了长达数千年的文字及书写的历史连续性，而且是实用性与艺术性高度结合的书写史。不仅如此，自东汉赵壹始，我国的文化人就开始了关于汉字书写艺术的自觉思考，此后历经两千年，已发展成为系统的书法学，这也是世上所罕见的。

从泛在性来说，书法的影响可谓无远弗届。在古代中国，书法几乎是所有文人都应具备的基本技能，文房四宝作为书写工具也是识文断字者必备的。从皇家庙堂到穷乡僻壤，整个中华大地都是书法的场域。现代社会，人们通过电脑、手机打字交流，汉字的各种输入法层出不穷，手写时代已经成为历史，书法的实用性、日常性逐渐丧失，其功能场域被大大压缩，即便如此，我们依然可以从实用性的输入字型字体库、标语口号、春联、牌匾到装饰性的文创设计，感受到书法的泛在性。只要我们仍然使用汉字，那么就没有哪一样书写是可以离开书法元素的，也几乎没有哪一个中国人是可以不受书法影响的。

关于书法的深刻性，张怀瓘有一段话说得很好："文章之为用，必假乎书，书之为征，期合乎道，故能发挥文者，莫近乎书。若乃思贤哲于千载，览陈迹于缣简，谋猷在觌，作事粲然。言察深衷，使百代无隐，斯可尚也。及夫身处一方，含情万里，摽拔志气，黼藻情灵，披封睹迹，欣如会面，又可乐也。"一言以蔽之，"书以载道"。

如果说，标准的文字是一种记录思想、知识的符号，实用的书写也只是服务于单纯记录任务的机械行动，若仅以书写、认读效率而言，则印刷是更有竞争力的，因此

完全可以不必有书法这样一个体现个性、创造性、艺术性活动的存在价值。然而，事实是，书法自身具有印刷所不具备的特殊意义。这个意义，从宏观上说关系到一个族群的文化认知，从微观上说则关乎个体的特殊在场。书如其人，从一个人的书法作品中可以看出他的学养、气质和品格；从一个民族的书学成就也可以判断出一个民族的整体风貌和精神气质。

书法是价值观、审美观、世界观具象、直观的体现。一般意义上，我们可以说中国哲学是中华民族思维能力的体现，书法则是中华民族整体文化品质的体现。然而细究起来，广义的书法并不止于反映文化品质，它本身其实就是中国文化精英感知世界、连通物我、标示存在的基本方式。

书法与哲学的关系，是一个值得深入考察的饶有趣味的大问题。关于这一点，著名哲学家张祥龙先生在《中西印哲学导论》一书中有极为精彩的阐释。张祥龙先生认为，理解中国书法必须从理解中国汉字的特性入手，中国汉字的源头可以追溯到易象，作为一种象形文字，其根不在静态的状物，而在于指事，即在一个相对稳定的符号形式中蕴含了事物的动态运行。仅此一点而言，汉字既是象形文字，又不是一般意义上的象形文字，而是表意文字，也就是从字体便可直观领会到字义和语义的文字。汉字书法就是将汉字本身这种动静结合、形意贯通的"象性"千姿百态地发挥出来。"立象以尽意"，字象参与字义的构成而非仅仅是象征字义，因此，我们才能理解为什么中文有作为重要艺术的书法。我们的书法绝不是雕虫小技，而是跟汉字乃至中国人的基本感受方式相关，参与他们艺术鉴赏力的形成。中国人理解自己的文字及其书法，从来都是从根上入手，认为它们贯穿天地阴阳人伦，通乎道术。天地万物都有呈现自己的方式，天上的群星日月乃天文，地上的山川地势河流是地理水文，人间的伦理礼仪则是人文。将这样的文或文章题于竹帛，则为"书"。所以文章起于自然发挥它的书写艺术，而且都源于阴阳。汉字书写能把文的意味发挥出来，尺牍之间，就能与天地呼应，颇有易象几十卦象和几百根爻就能"与天地准"的意思。

在张祥龙教授看来，书法行动是一件值得特别考察的诗意的创造性的行动。除了上述文字与易象易理相连相通这一点，毛笔书写也是造就中国书法艺术性的一大因素。和西方的硬笔书写不同，毛笔书写有着特殊的性灵机缘，饱含水墨的毛笔与纸张际会，就是汉字书写的时机化源头。笔一到纸上就不能停，不能以受命于观念的手来驱动，只能当场一气挥毫来构字成章。笔软就必乘时势，乘时势则成晕入流，成晕入流即有奇怪生焉。正如张怀瓘所说，"意与灵通，笔与冥运，神将化合，变出无方"。只有在水墨与毛笔和润墨吸水的宣纸之间，书写者的意向才可能通灵，因为笔与纸之间达到了一种隐秘契合，使他的精神融化合一于书写意境本身的势头，变化出无数种汉字姿态和韵味。笔就是阳，纸就是阴，阴阳相交、阴阳不测之谓神，只有此入神态能让意识摆脱拘束，乘兴恣意，当场化合变现出作品，却绝非信笔胡来，因而可能事后发现

这作品含有内在格局和魅力。在这个形势里，连书家自己也不能预期写出什么来。可见书写及其艺术化就是一种构造境界、构造意义的文化行动，尤其是毛笔和纸张的水墨际会，这个意境是硬笔书写永远都达不到的。

根据张教授的观点，正因为汉字及其书写工具、方式的特殊性，形成了中华民族独特的理解世界、构造意境、抒发情意的精神生活体系。书法艺术得造化之理，与《易》相通，从结构上进入了几象、意象的层次，达到了真正微妙的纯创造、可更新和耐欣赏的境界。书法既是实用的，又是审美和艺术的。而这恰恰是中国哲学的本质特征，所谓高妙的、超越的东西和经验的、日常的东西是打成一片的。

因此，我们甚至不必说书法之中有哲学，而是可以说书法本身就是哲学。中国书法与中国哲学的这种内在同构性的特点，意味着它与中国人的精神生活无法割裂分离。在数千年日积月累中，中国书法逐渐形成与天地交、与万物齐、与人性通的"深度泛在"。书法与中国文化之间这种水乳交融的存在方式也意味着，我们其实不能就事论事地把书法作品当作一个孤立的对象来分析、考察与鉴赏，而必须紧紧地结合中国人的观念体系，书写者的情境、心态，以及背后的社会文化结构去"共情"地理解。解读任何一件书法杰作，都需要阅读者进入历史的场域中去，激活自己与作者的身心共鸣。面对《兰亭序》《祭侄文稿》《黄州寒食帖》这样的作品，不能共情的人，是不会有发自肺腑的感佩与赞美的。书法与哲学观念之间的内在关联，从中国古代儒道释三家作品的"几象类型"中就可以很清楚地察觉，儒家的诚明磊落和淑世之情、释家的空绝寂寥与慈悲之心、道家的旷达散逸和自如之意，在各自的书法作品中简直可以说是显而易见，一目了然。正因为书法艺术所具有的深刻的哲学特性，它几乎可以被看作是中华民族艺术的结晶，是中华艺术皇冠上的明珠。

对中国文化的深层特性无感的人，要理解中国书法是极为困难的。由于工作关系，多年来，我接触到很多从事汉学研究的异邦人士，他们无一例外地不能欣赏中国书法，极少数参照西洋艺术原理来解读书法的，也不免是削足适履牵强附会，不能切中肯綮。因为书法的文化特性，外国人很难直接地解知中国书法，这是不足为怪的。可是，在当下，我们身边有很多不是外国人的"外国人"，虽然都是中国籍甚至是汉族，但他们面对中国书法之美、书法之妙，他们有着和外国人一样的懵然。他们看起来有着中国人的身体特征，说着汉语，使用中文，然而其文化认知和品位则不是中国的。对于中华传统优秀文化，他们无知无识，堪称新一代的"文盲"——有知识却不懂文化的人。他们生活在历史悠久、文明璀璨的国度却茫然无知，直如端着金碗要饭的乞丐。这不仅令人遗憾和无奈，简直叫人痛心疾首、焦虑万分。我们需要行动起来寻找改变这个局面的方法与路径。

不懂书法之美，看起来似乎只是审美能力欠缺，其实不然。因为书法是一种可以溯源到哲学观的文化现象，其决定性的要素是中华文明。书法既是中国文化的一种载

体或者界面，也是中国文化的精粹。在这个意义上，书法审美与中华文明认知，应是天然一体的。这要求我们在教育上，要做出新的设计。我个人认为，书法的文化属性，决定了我们不能以单纯的书写教育取代书法教育。书写技巧或者"书法"技巧，固然重要，但那是一种形式能力，其效能要通过文化底蕴的充盈才能发挥出来，好的形式必须与文化内涵紧密结合才有存在的意义。拿时下通行的比喻，笔法是文化这个"1"后面的"0"，没有文化这个"1"，那再多的"0"也成就不了书法艺术。我们看到很多书法专业院系毕业生的作品，堪称卓越，然而很多属于"没有灵魂的卓越"；时下书法界也有太多标新立异的形式创新，最后蜕变为行为艺术的闹剧，也是因为脱离了文化之锚。因此，书法教育与文化涵育，两者应该相互结合、不可偏废。事实上，几乎所有伟大的书法家都不是书法专业培养出来的，他们即便不是文史大师，也是底蕴深厚的文化人，是在文化积淀与书法实践的共同作用下茁壮成长起来的。

时代不同了，由于社会经济的演变，我们都生活在节奏很快、学习工作生活压力很大的场景之中。古人的成长经验多半难以切合现代人才培养的实际情况。这就给教育工作者提出一个需要认真思考的现实问题：在新时代如何更加有效地打通书法教育与文化涵育之间的联系，具体来说，我们是否有一种好的教育模式，一方面融文化涵育于书法教育之中，另一方面又能以文化涵育赋能书法美育。

浙大城市学院的转公办学，翻开了学生教育新的一页。三年多以来，学校特别重视通过书法教育来带动对中华优秀传统文化的理解和传承。学校在转公伊始，即规划并实施了"墨香校园"建设计划，成立了书法美育学术指导委员会，组建专门的师资队伍，延揽名师书家来学校开设系统课程或讲座。学校向全体新生发放"文房四宝"，在大学低年级同学中普及书法文化、教授书法技能，试图融中国特色通识教育的理念于书法教育之中，探索实现五育并举理念的新路径。其中，根据我个人对书法教育本质的粗浅理解，特别设计了"书法与中国文化"这门课程。这既是一门真正的基础性书法教育课，也是一门相当特殊的文化通识教育课。要开好这门课，需要授课老师具有中国文化和中国书法两方面的造诣。而环顾左右，深谙中国文化之道的书家，屈指可数，而书艺精湛的文化人更是凤毛麟角，情急之下，我只能求助于大学老同学童亚辉。亚辉文化底蕴深厚，又是颇具影响的著名书法家，可谓讲授"书法与中国文化"这门课程的不二人选。亚辉虽然已经退居二线，但仍然要处理各式各类繁忙的社会事务，在了解我的意图后，慨然答应了学校的请求，愿意拨冗担任这门课的主讲教师。

这是为书法特色班 25 名同学开设的短学期共八讲的课程，要在短短八次课的时间容量里把文化与书法两个重大的主题及其相互关系讲清楚，殊非易事。亚辉为此做了精心的准备，上课叙议结合、学习兼顾，效果很好，深受同学们的欢迎。根据授课内容，亚辉又不辞辛劳地将其整理成书稿，应出版社之邀拟付梓刊行。

亚辉的这本书稿，我得以先睹为快，阅后受益匪浅，略举一二。第一是极富张力

的主题，就是把书法与中国文化作为相辅相成的两个重要话题合二为一，又纵贯古今，把数千年的思想文化演进与书法变革缀合一起，加以论述。此外，对书法之美的理解与鉴赏，以及书法创新的旨趣都做了引人入胜的讲解。这样的著作，以我十分有限的阅读面，目前是不多见的。第二是深具洞见的阐释。亚辉基于长期以来对书法本质的深层思考，旗帜鲜明地指出书法美本质上源自文化美。这一观点虽然在此前亦有不少人提及，但其认识似乎都没有亚辉这样的深入和坚定。此前，我也曾在多个场合听亚辉阐述过相关见解，但一直没有见到较为定型的文字表述，这本书稿似乎是第一次完整地对此加以论述。我以为，这是此书最为闪光最具有引领性且与学校的教育理念最相契合的观念。第三是谋篇布局的匠心和文字表达上的精准。如此宏大的论题，在不到 20 万字的篇幅里得到了较为妥当的安排，这对于作者是一个难题，而对于读者则是福音。文字上的简练精准不仅体现了写作的功夫，更重要的是胸有成竹后的自如和内容取舍上的魄力。

亚辉本人文化底蕴深厚、书法功底扎实、人生阅历丰富。他身上既有士君子的文化自信和家国情怀，也有深度参与中国改革发展事业的优秀企业家的务实品质。他的书法传承有序、根基牢固；作品笔力雄健、结体坚劲、章法合度，既似高山巍峨，又如金戈铁马；既威严庄重，又内涵丘壑；既中正沉着，又不乏意趣与性情，体现坚定的文化理想和鲜明的个人风格。从他的创作中，我们可以感受到十分充沛的刚毅坚卓之气，正所谓"天行健，君子以自强不息"。在我看来，此书的很多论述可视之为著者自身文化追求与审美倾向的夫子自道、现身说法，我相信这样的著作不仅对大学生或者正在研习书法的人有极大的裨益，即使对于道中人而言，也很有启发意义。

是为序！

<div style="text-align: right">

罗卫东

2023 年 7 月

</div>

第十三、十四届全国政协委员，浙江大学经济学院教授、博士生导师，浙大城市学院校长，国务院政府特殊津贴获得者。

前 言

习近平总书记指出："加快构建中国特色哲学社会科学学科体系、学术体系、话语体系，培育壮大哲学社会科学人才队伍。"① 这为新时代加快构建中国特色教育学科体系、学术体系、话语体系，推动中国教育学繁荣发展提供了根本遵循。习近平总书记还强调："在新的起点上继续推动文化繁荣、建设文化强国、建设中华民族现代文明，是我们在新时代新的文化使命。"② 书法是中国传统文化的瑰宝，作为书法艺术的传承发展，为繁荣文化，建设现代文明作出新的贡献，是我们文化工作的使命担当。

作为通识教育教材，本书是针对大学非书法专业的书法爱好学生，围绕书法基础理论和文化知识的学习需要而撰写的。旨在通过较短时间的系统性学习，帮助学生就书法与中国文化建立起一个初步的框架性概念，为以后的书法学习与实践打下基础。

众所周知，有关书法和中国文化的知识浩如烟海，要通过一门课程讲全、讲通、讲透是不可能的，唯有借用孟子"先立乎其大者，则其小者弗能夺也"的教育思想为要旨，择其精要，撮举纲领，立乎其大，勉强为之。努力做到知识介绍与学术讨论、理论阐述与艺术鉴赏、传统思想与现代理念相结合，以传统文化思想诠释中国书法美学，以优秀书法作品昭示中国文化精神。努力使学生通过本课程的学习，了解诸如书法、书法艺术、国学、中国文化的概念、内涵及其相互关系；了解关于中国传统文化思想——易、儒、释、道的基本要义；了解传统书法与现代书法的审美理念及其评价标准；并就书法美学和书法创新进行理论性探讨，以期助力学生建立起正确的书法艺术文化人格。

本书是由课堂讲义通贯结集而成，因此保留了讲义的体例。本书共分七讲。从篇幅上看书法部分和中国文化部分大体相当。

第一讲导论。主要是讨论了书法和书法艺术的概念以及相互关系，并就中国文化和国学的概念及内容作了简要的介绍。由于篇幅所限，中国文化部分以"盘古开天地"和"三皇五帝"两个上古传说作为重点进行概述；国学部分则以"经史子集"四部分类

① 《高举中国特色社会主义伟大旗帜　为全面建设社会主义现代化国家而团结奋斗》，《人民日报》，2022年10月26日，第1版。

② 《习近平在文化传承发展座谈会上强调 担负起新的文化使命 努力建设中华民族现代文明》，《人民日报》，2023年6月3日，第1版。

方法予以概要介绍。最后讨论了书法与中国文化的关系以及学习目的。

第二讲书法源流。主要是对中国书法的起源、演化、传承、发展、时代特征以及重要名家名作、书风特点进行系统梳理和呈现，并尽量观照到各个朝代社会背景和思想文化对书法艺术发展进程和趋势的影响。

第三、四讲中国文化思想。鉴于篇幅和现今学生在中国文化方面学习的相对薄弱环节，本书仅选取中国传统文化中最核心的文化思想——易经和儒、释、道作为代表，以笔者有限的文化素养和领悟能力，力求简明扼要地对上述思想的产生演化、理论要义、重要流派、社会影响进行阐述。

第五讲书法之美。本讲从哲学的角度，从讨论人类对美的认识、美的本质特征入手，审视和反思人们对书法之美的认知。透过书法观念美、规范美、形式美的现象，提出书法美的本质是文化美的命题。进而讨论了书法文化美的概念、内涵及其实现途径。

第六讲书法创新。主要从书法史的角度总结了书法创新的一般规律，阐明了书法创新的重要意义、使命任务及其方式方法，努力廓清在书法艺术创新上出现的一些不正确的理念和做法，树立"守正创新"的正确创新观。

第七讲书法欣赏。本讲把书法艺术分为传统书法和现代书法两种不同性质的艺术形式加以赏析。在传统书法的欣赏方面，提出了"形、力、气、神、意、精"六个方面的标准来对书法的艺术性进行评价鉴赏，运用图文并茂、夹叙夹议的方法，力求使学生在图例欣赏中对书法鉴赏有直观的感受，提高审美眼界。在现代书法部分，集中介绍了现代书家们在书法国际化方面所作的努力和探索实践成果，分析了现代书法所遵从的当代西方美学观念和艺术思潮，简要论述了现代书法的艺术类型和风格特点，努力澄清当今社会对现代书法的一些模糊认识，甚至误解，帮助学生提高关于现代书法创新实践问题的思辨能力。

在笔者看来，本书的最大特点是对有关书法理论和实践问题所展示出来的探索性，不自量力地提出了相关的探索性观点，旨在通过"抛砖引玉"，引起读者的思考与讨论。

（1）关于"书法"的概念。本书认为，把"书法"定义为"文字符号的书写法则"或关于"毛笔书写汉字的方法和规律"（笔法、字法、章法、墨法），还不足以表达作为"形而上"艺术创造活动的准确含义，进而提出了"书法是关于汉字书写艺术的思想"的观点，以供大家讨论。

（2）关于书法美的本质。本书分析了书法美所呈现的"观念美""规范美"和"形式美"的表象特征，讨论了因此而产生的"悖论"和"误区"，提出了书法美的本质是"文化美"的美学命题，并对"文化美"的含义及实现途径作出了描述和探讨。

（3）关于书法美的实现。本书认为，书法之美是由艺术家创造，观赏者来实现的。

或者说，就是艺术家与观赏者共同创造的。书法作品犹如王阳明"岩中花树"公案中的山涧之花，只有当有人观赏时，其美才能绽放出来，得以真正实现。否则就是一件与人无关的"形而下"之物。这一观点，为艺术的使命和创作的目的——"为人民大众服务"，提供哲学和逻辑上的理论支撑。

（4）关于书法创新的规律性认识。本书通过对书法发展历史及其各时期书法演进变化特点的总结归纳，提出了"唐以前""唐以后"书法创新的两大阶段和"书体型创新""书风型创新"两种创新类型的观点，为当代书法创新提供了具有参考作用的"一管之见"。

（5）关于中国传统文化思想（易、儒、释、道）对于书法美学的影响。本书通过书法作品举例分析，揭示了在不同文化思想影响下，历代书法名家名作中所体现出来的不同审美情趣和风格特点，在理论的系统化上做了积极的独创性工作。

（6）关于当代书法欣赏。本书讨论了西方美术思想对中国当代书法审美理念的影响，揭示了当代书法与传统书法的本质区别，提出应该结合西方当代艺术审美视角来评价当代书法的艺术性的艺术欣赏观点，给予读者一定的启示。

此外，本书还提出关于学习书法应首先建立书法艺术文化人格，关于西方美学中把审美主体看成"同质人"的弊端，关于传统书法欣赏六个维度的评价体系，以及书法应具有"何须懂"的艺术品格等观点，也都或多或少体现了作者对一些理论问题的思考和创新意识，有助于学生们开阔思路，解放思想，激发对书法理论和实践问题的研究热情。

第一讲

导论

书法之「法」，非书写之方法，而是书写之思想也。一切思想皆来自文化。唯有文化，才有穿越历史之力量。

——笔者

书法与书法艺术

书法

　　什么是书法？书法与书法艺术有什么关系？这是我们有意涉及书法的爱好者们首先要弄清楚的问题。否则，就不会真正理解书法这门艺术的深刻内涵，从而也就难以把握书法学习与创作的方向和达到书法艺术应有的境界。

　　一般而言，我们把"书法"（仅指中国书法）这个词定义为以下三种含义。

　　1. 汉字书写的方法。这是指我们通常所说的笔法、字法、章法、墨法。其中，笔法也叫"用笔"，是指运用毛笔的技法。字法也叫"结体"，是指字的结构的搭建规则及笔画之间的关系。章法，也叫"布白"，是指一幅字的整体布局，是关于黑白平衡和字与字之间、行与行之间有机分布处理的技巧。墨法，就是用墨的方法，是指墨色在浓、淡、干、湿及其墨色层次方面有效处理的技巧。

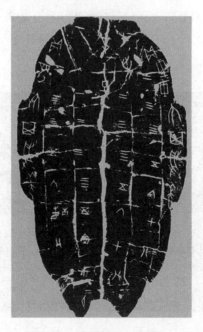

甲骨文

2. 汉字书写的艺术。这是指书写者按照文字特点、文字含义以及创作目的和一定的形制，运用笔法、字法、章法和墨法等书写技巧和规范，使之成为富有艺术美感的文化作品。汉字书法为中华民族独有的艺术创造和样式，被冠以无言的诗、无声的乐之美誉。

金文

3. 汉字书写的作品。人们往往把汉字书法作品简称为书法，且古已有之。如，《南齐书·周颙传》："少从外氏车骑将军臧质家得卫恒散隶书法，学之甚工。"宋钱愐《钱氏私志》："元章书法之妙，今日可谓第一。"《儒林外史》第二十八回："作诗的从古也没有这好的。又且书法绝妙，天下没有第三个。"

西晋 卫恒《一日帖》

在上述三种"书法"的含义中，汉字书写的方法无疑是最基本的，其他两种含义都是在这个含义基础上的延伸或派生。那么，书法一词的最基本、最直接的含义就是指汉字书写的方法吗？我们不妨对此作一番探究。

关于写字的方法，早在先秦时期，就有"六书"之学，即作为礼、乐、射、御、书、数"六艺"之一，对文字的形成和书写作出总结归纳，形成一门"课程"。但将书法作为一种艺术进行专门理论研究的，则是东汉的崔瑗，他书写的《草书势》[①]是我国第一部关于书法理论的专著。

东汉　崔瑗《草书势》

那么，"书法"一词最早是什么时候出现的，又是什么时候作为一种书写艺术的规范概念而固定下来的呢？有据可查的"书法"一词，最早出现于《左传·宣工二年》一书中。其记载："孔子曰：'董狐，古之良史也，书法不隐。'意思是，董狐是一个史学家，而且是一个优秀的史学家，他写的历史不隐讳。"这里的书法，显然是指董狐书写历史的方法，还不是指汉字书写艺术的方法或规范。

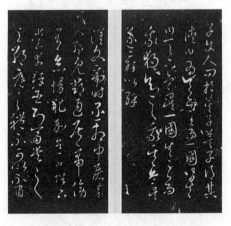

南北朝　梁武帝《异趣帖》

① 《草书势》收录于《晋书·卫恒传》，唐代房玄龄主编。

"书法"一词被作为书写的方法使用，最早见诸梁武帝萧衍《观钟繇书法十二意》一文。这里的"书法"无疑是指书写的方法了。此后《南齐书·周颙传》："（周颙）得卫恒散隶书法，学之甚工。"可见，自此以后，"书法"一词被作为汉字书写的方法而固定下来了。

有意思的是，先人们并不是一开始把我们现在意义上的书法，即关于文字书写艺术的方法或规范就称为书法的。一般认为，到了东汉后期，人们开始意识到汉字书法具有很高的艺术价值，将当时的书法称为"书艺"（这个词韩国一直沿用至今）。因此，我们如果把东汉以前的书法看成是书法艺术意识萌芽的话，到东汉以后，便是书法艺术意识的觉醒或自觉。在魏晋南北朝时期，道家学说空前高涨，炼丹服药，坐而论道之风盛行，修道成了当时知识分子的"第一要务"。而书艺也契合了"艺进于道"的思想，书写之艺，大道存焉。因此，进而把"书艺"升格为"书道"（这个词日本一直沿用至今）。而真正定名为"书法"是在唐代。到了唐朝，书法发展到了一个新的高峰，各种书体发展完备成型，书法名家林立，大家越来越注重书法的书写技法，所以定名为书法。用来佐证这一观点的直接依据就是唐代著名书法家徐浩写了一本详细讲解书法技法的专著——《论书》。反映唐代"书写方法论"盛行气象的，还有欧阳询的《八诀》《三十六法》《传授诀》，虞世南的《笔髓论》等专著。李世民、张怀瓘、韩方明、林蕴、卢携等人也都有类似著作。为了区分书法作为一门艺术和书法作为书法作品的区别，后人又把经典的书法作品称之为"法书"，以表明这是书写规范的学习样板之意。因为，在具体的语境下，一般不会出现二者混淆的情况。

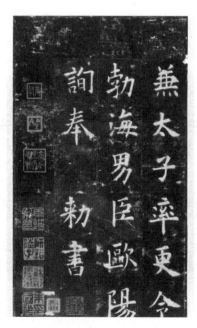

唐 欧阳询《传授诀》

书法概念的反思

"书法"一词的确定，经历了从书艺到书道，再到书法。那么问题来了，书法艺术从形而上的"艺"和"道"，再演变成形而下的"术"——"技法"，这不是一种书法理念的历史倒退吗？其中必定另有"玄机"。

为了对古人在书法概念上演变内在机制和奥秘探究，我们不妨引进"思想"这个范畴。思想是什么？思想就是客观存在反映在人的意识中经过思维活动而产生的结果、形成的观念或规范。而书法则是一种作为客观存在反映在人的意识中，经过众多书法家的思维活动而总结归纳出来的关于文字书写艺术的观念体系和准则规范。这么看来，"书法"属于思想范畴，就是关于汉字书写艺术的思想。因此，"书法"这个词比起"书道""书艺"来，更具有客观的规定性、规律性和思想性。正是老祖宗用了"书法"这个概念，规定了书法艺术的行为准则和美学规范，中国书法自唐以后得到了极大的繁荣发展。试想一下，如果我们继续运用有些不着边际的"书道"或"书艺"来诠释书法这门艺术，就会使书法陷于无章可循的"混沌"之中，从而书法艺术也不可能得到普及和繁荣。

由上可知，"书法"一词的含义，除了为大家熟知的书写方法、书法艺术和书法作品三种含义以外，它还是关于汉字书写艺术的思想。而"思想"的含义最根本的是"道"，其他含义都是在"道"的含义中派生出来，只止于"器""用""技"的层面。

书法艺术

现在，我们再来讨论一下什么是"书法艺术"。

简而言之，书法艺术就是通过笔墨技巧、塑造汉字艺术形象和表现书家审美意识的一种意识形态和艺术形式。一般认为，把书法比较明确地作为一门艺术从实用功能中分离出来，加以艺术化研究的，肇始于东汉蔡邕的《笔论》。他说："书者，散也。欲书先散怀抱，任情恣性，然后书之；若迫于事，虽中山兔毫不能佳也。"《九势》中有："夫书肇于自然，自然既立，阴阳生焉；阴阳既生，形势出矣。藏头护尾，力在字中，下笔用力，肌肤之丽。故曰：势来不可止，势去不可遏，惟笔软则奇怪生焉。"

东汉《熹平石经》

那么，书法作为一门艺术，主要承担什么样的"使命"呢？中国人文界一般认同"科学求真、伦理求善、艺术求美"的说法。一切艺术都有一个共同的使命，就是发现美、创造美、提供美。一般认为，艺术与哲学、宗教共同构成人的最高精神活动。在西方文化中，艺术的功用并不仅仅在于"求美"，而是具有发现宇宙"绝对真理"的使命。在黑格尔看来，艺术与宗教、哲学一起，构成人类认识宇宙绝对精神的三种形式。在他的哲学中，绝对精神是脱离了人，并与客观世界相分离的，只以概念形式表现出来而独立存在的一种宇宙精神。绝对精神是一种先于自然界和人类社会而永恒存在的实在，是宇宙万物的内在本质和核心，万物只是它的外在表现。而人类要认识这种"绝对精神"只有通过艺术直观形式、宗教表象形式和哲学概念形式这三种途径，最后达到主观精神和客观精神的统一，发现真理、认识真理。因此，西方艺术使命重大。

书法艺术从实用功能分离出来成为一门中国的文人艺术后，一直传承发展了1800多年，成为鼓舞人们奋发向上、努力奋斗、抚慰心灵、愉快生活的重要精神力量。这种力量不是来自物质或者知识本身，而是一种艺术化了的感悟和灵性。艺术一部分起源于巫术和图腾，具有巫术般的"魔力"。也正因为如此，随着近代以来，西学东渐和美术教育的兴盛，书法艺术越来越呈现出精英化艺术的倾向。他们强调艺术的独立自主性和反传统性。认为传统书法艺术无论在形式、内容上还是在表现手法、创造理念上，都不能满足现代对艺术的要求，必须以更纯粹的艺术理念、态度和创新的方法来从事书法艺术创作，甚至不惜抛弃传统书法的审美规范和书写法度，这种倾向是需要我们引起重视和警惕的。

中国文化与国学

中国文化是以华夏文明为基础的，包容整合全国各地域、各民族优秀文化元素而形成的文化总称，是中国社会意识形态、社会政治、经济与科学技术发展水平的反映。中国文化包括了中国传统文化、红色文化和当代先进文化三个组成部分。本课程主要介绍中国传统文化，重点则是中国传统文化思想。

中国文化概述

1. 文明探源：**中华文明源于中原地区黄河中下游一带**。[①] 其年代久远，与埃及、美索不达米亚平原、印度的其他三大古文明大概同时期产生。流传地域广至东南亚地区，影响层面包含政治意识、思想宗教、教育、生活文化。中华文明又称华夏文明，是世界上最古老的文明之一，也是世界上唯一持续时间长且没有中断的文明。若从黄帝时代算起，中华文明已有近 5000 年的历史。

河姆渡文化的双鸟朝阳纹牙雕

2. 上古传说：**盘古开天地和三皇五帝传说**。在原始社会，中华民族与世界上其他民族一样，都有一种"神氏崇拜"。人类对自然现象的恐惧，使他们相信有某种更高级

① 伴随着"红山文化"和"良渚文化"等遗址的发掘，表明我国北方地区和长江中下游地区同样是文明发源的组成部分，中华文明呈现出多点起源的特征。

的生命主宰着自然界的一切，于是祈求这些高级生命和自然世界的"主宰"不要去伤害他们的健康和生命，因而产生了原始的宗教和教义。而人类对宗教故事的想象和传播形成了神话传说。这些神话不是凭空想象、无中生有的，而是对自然现象观察与思考后进行就地取材。比如太阳、月亮、星辰、雷电、山川、河流、猛兽、飞禽等，它们所展现出来的超人类的巨大力量，使人们把它们当作有生命的神来崇拜。此外，神话还来源于人类的劳动生活和人类对超越自身能力的幻想。比如，尝百草的神农氏，钻木取火的燧人氏，还有治理洪水的大禹。这些神话中的神氏教会了人类生存的技巧，以克服自然灾害的威胁。因此，远古文化的集中表现是先民们的神话传说。通过神话传说，人类对自然崇拜和自然现象进行浪漫主义的解释。这是人类对自身能力局限的认识和对超能力的幻想，是人类对生产劳动智慧的赞美和艺术升华。神话来源于生活，又高于生活。

在远古神话传说中，最主要的是盘古开天地和三皇五帝传说。盘古，又称盘古氏、混沌氏。是中国传说中开天辟地创造人类世界的始祖。据《三五历记》记载："天地浑沌如鸡子，盘古生其中。万八千岁，天地开辟，阳清为天，阴浊为地。盘古在其中，一日九变；神于天，圣于地。天日高一丈，地日厚一丈，盘古日长一丈，如此万八千岁。天数极高，地数极深，盘古极长。后乃有三皇。数起于一，立于三，成于五，盛于七，处于九，故天去地九万里。"

《稷神崇拜图》

大汶口文化遗址出土蒙国豕韦圣物包羲太昊日月图腾

红山文化的三星他拉玉龙

三皇五帝就是远古时期先民们对自然和社会"主宰"的一种浪漫主义的想象和超人力能力的最"合理"解释。所谓"三皇"就是天皇、地皇、泰皇（人皇），"五帝"就是五方之帝，即：东方青帝、南方赤帝、西方白帝、北方黑帝和中央黄帝。《路史》注引《三皇经》云："天皇、地皇、人皇、开治各二万八千岁。"五帝情形也是如此。有后朝后代诸好事者将一些部落贤能之人加以代替增补，使"神氏"有了人的形象性格，使之成为人中风标，影响广大。关于"三皇五帝"的传说很多，但流传最广的说法是以燧人氏、伏羲氏、神农氏为三皇，以黄帝、颛顼、帝喾、尧、舜为五帝。

传说中的主要先贤人物有：

有巢氏，号"大巢氏"，建立古巢国，是上古时期的部落首领，居住在今安徽省巢湖市一带。他开创了巢居文明，被誉为华夏"第一人文始祖"。

燧人氏，又号燧皇，定都于燧明（今河南省商丘市），为有巢氏之子，是中国迄今为止有史可考的第一位个体部落首领（非部落联盟首领）。相传是他发明了"钻木取火"，对人类进化作出了重大贡献，所以后人奉他为"三皇之首"。

伏羲氏，又号羲皇、太昊、青帝。定都于汶上（今山东省济宁市汶上县），为燧人氏之子，女娲的兄长兼夫君。

女娲氏，又号娲皇氏。因补天的神化传说而闻名天下，流传至今。

东汉伏羲女娲画像砖

神农氏，即炎帝，又号农皇、赤帝、烈山氏。定都于伏羲氏旧墟。他首次统一中华，是中国古代传说中农业与医药的发明者，对农业文明作出极大贡献。

有熊氏，即黄帝，又号轩辕。定都于有熊（今河南省新郑市）。在涿鹿之战中，与炎帝联手，打败九黎部落首领蚩尤，后又在阪泉之战中打败并夺取了炎帝的皇位，成为五帝之首——中央之帝。传说他作轩冕之服，教民做衣服，故谓轩辕。

陶唐氏，即尧，原封于北唐，故称唐尧。他团结亲族，联合友邦，征讨四夷，统一了华夏诸族，被推举为部落万国联盟首领。他建立了国家政治制度，为奴隶制国家的产生奠定了基础，并开创了禅让制，汉武帝赞其"千古帝范，万代民师，初肇文明，世人敬赖"。

有虞氏，即舜。定都于蒲阪（今山西省永济市），是黄帝裔孙。以孝闻名，是著名的"二十四孝"之首——"孝感动天"的主人公。

夏后氏，即大禹。定都于阳城（今河南省登封市），是治水英雄鲧的儿子，因治水而名满天下。

3. 古代思想：易、儒、释、道。综观中华民族文明史，各个朝代创造了灿烂的思想文化，如先秦诸子之学、两汉经学、魏晋玄学、隋唐佛学、宋明理学、清代朴学，以及易、儒、释、道等。关于这方面的内容，在第三、四讲"中国文化思想"中作较为详细的介绍，这里不作展开。

国学与中国文化的关系

国学是指研究中国传统文化的学问。这个词本身并不是传统的概念，而是清朝末年才出现的新事物。所以，国学是清末民初才确立起来的一门专门研究中国传统文化

的学问。

国学的创立与兴起，有一定的时代背景和历史的必然性。首先是因为清光绪末年新式教育的兴起。面对西方文明所展现出来的强大优越性和影响力，清政府顺应社会思想倾向和时代教育潮流，勤力革新以救亡图存，废科举，立学堂，教习西学，以富国强兵。新学堂的教学内容，皆以西学为主，一开始就显示了它的反传统性，极大影响了中国长达千年以上的科举制度，以及与之相关联的教育体系。"无识之徒喜新蔑古，乐放纵而恶闲检，惟恐经书一日不废。"（《奏定学堂章程》）这引起了政府和有识之士的警惕，认为应该在新式教育中仍保持中国学问的地位，学生仍要读经。"中小学堂宜注重读经以存圣教"，否则"中国必不能立国矣"。（清《奏定学堂章程·学务纲要》）朝野反思的结果，是把中国传统学问（经学）视为中国根本之学了。

1903年清政府颁布定的《奏定学堂章程》

其次是一批有识之士认为，保持国学是保住国家之需。张之洞说："保国、保种、保教，合为一心，是谓同心。保种必先保教，保教必先保国。"因为"国不威则教不循，国不盛则种不尊，保教之外，安有所谓保教保种之术哉？"（《劝学篇上·同心第一》）革命党人也认为国学应当是一个国家的立国精神："国粹者，一国精神所寄也。其为学，本之历史，因乎政俗，齐乎人心所同，而实为立国之根本源泉也。"（《国粹学报·论国粹无阻于欧化》）但革命党人认为，国学应该发展，而且与吸收西学优秀文化并不矛盾。黄节说："秦皇汉武之立学也，吾以见专制之剧焉。专制之统一，而不同，而不学，殆数千年。"（《国粹学报·国学真论》）他还说："本我国之所有，而适宜焉者，国粹也。取外国之宜于我国，而吾足以行焉者，亦国粹也。"（《政艺通报·国粹保存主义》）

《国粹学报》

但国学运动并非按照当初提起并推动的一批有识之士的初衷而向前推进，逐渐出现了"存"与"废"的两种观念、两条路线。一方面沿着国学保存的路子推进。1912 年，高旭、高燮、柳亚子、李叔同、胡朴安等人成立了国学商兑会，致力于复兴国学，辑佚钩沉，复兴九流十家久遭沉埋的诸多学说与著作。另一方面，古学复兴运动中激进的一面也在深化，认为中国几千年来都是"君学"，把孔学儒学与封建专制挂钩，予以批判。于是，逐渐产生了对儒学与传统的整体排斥态度，最终演变成整体性的反传统浪潮。"孔学实为专制之学，孔子一生教人唯尊君而已。"（《答周仲穆书》）由此可见，五四运动所倡行的那种反传统思潮，"打倒孔家店"的主张，与此时的古学复兴运动是有某种内在渊源的。

那么，国学研究中的传统学问主要有哪些？古人把浩如烟海的古典著作整理成四大类（部）：经、史、子、集。经、史、子、集就成了国学研究的主要对象。下面分别作简要的介绍。

经：经有经常、经纬之意，指在一切书籍中具有特别重要的地位，足以作为经典的东西，并具有一定的神圣意义。经典本来是九流十家多尊所闻、多奉真经的。如道家有《老子》《庄子》，墨家有《墨子》，还有佛经、策经、酒经等，也包括《楚辞》《离骚》等文学名篇。但经、史、子、集中的经部，只收录了儒家的"十三经"及相关著作，包括易类、书类、诗类、礼类、春秋类、孝经类、五经总义类、四书类、乐类、小学类等十大类。其中核心部分是儒家的"五经"：《诗》《书》《礼》《易》《春秋》，因为这些经典是由孔子亲自整理的。经，主要是反映儒家哲学和思想学说的经典。但其中把

语言文字学——小学，作为经学的附庸归纳到"经"部之中。

小学产生于西周奴隶社会，主要教习"六艺"：礼、乐、射、御、书、数。许慎《说文解字》云："《周礼》八岁入小学，保氏教国子，先以六书。""国子"就是王子，"六书"就是"六艺"。到了汉代小学被作为文字音韵训诂之学的专称。后来出现了与之相对应的"大学"，专指研究国家和社会管理的学问。

史：记录事情发生经过和结果的为史。史部收录了正史、编年、纪事本末、杂史、别史、诏令奏议、传记、史钞、载记、时令、地理、职官、政书、目录、史评等十五个大类。史书是我们了解历史的最主要途径，最著名的有《史记》《春秋》《尚书》《资治通鉴》《汉书》《后汉书》《三国志》《左传》《战国策》《新五代史》等。其中，《春秋》和《尚书》被选入"五经"。其实在先秦时期，经、史本无严格区别，"经"皆为旧法世传之史，古道术之"明而在数度者，旧法世传之史，尚多有之……《诗》以道志，《书》以道事，《礼》以道行，《乐》以道和，《易》以道阴阳，《春秋》以道名分"。（《庄子·天下篇》）

到了晚清，随着国学的兴起，人们开始对经史之学进行反思。正统儒学，长期以来，均以经为重。而晚清国粹派则更重古史。早在清嘉道年间，就有"六经皆史"（章学诚），"六经、周史之大宗"（龚自珍）之说，以经学为史学。国粹派继承并发扬了这一观点，如章太炎就说"经学还是历史学的一种。"故国粹派不仅不尊经，更把古代诸子学说都推源于史官，视六经为史官所纂辑之史籍、史料。

但国粹派对中国传统史学也采取了批判的态度。他们认为旧史学知有朝廷而不知有国家，知有个人而不知有群体，知有陈迹而不知有今务，知有事实而不知有理想，能铺叙而不能别裁，能因袭而不能创作（《新史学》）。马叙伦、黄节等人干脆说旧史学乃"一家之谱牒""一人之传记"，旧史学衰于史官，须"舍正史而言史学"。这种由批判旧史学而新生的新史学，自民国以来，一直影响至今。

子：子是春秋后兴起的称谓，是一种对学问大家的尊称。四部分类中的子部，主要是收集了诸多学问大家的文献。汉代刘歆把诸子的学问分为十类，即：儒家、道家、阴阳家、法家、名家、墨家、纵横家、杂家、农家、小说家（《七略·诸子略》）。班固认为小说家，没有深刻的思想性，属于"不入流"的学问，将其从十家中排除掉，留下"九流"。因此，后人便有了"十家九流"之说。到了乾隆期修编的《四库全书》，拓展成十四类（家），收录了佛道宗教的文献，并实行学术、道器的合并，虽见规模，却与诸子学之本意不侔。在诸子百家中，最主要的还是儒、道及后来融合进来的释家。庄子认为，诸子之说展示的是古代道术的优秀品格和高尚遗风。"不侈于后世，不靡于万物，不晖于数度，以绳墨自矫，而备世之急"（《庄子·天下篇》），说出了它们的宗旨。

《七略》　　　　　　　　　　《庄子》

集："集"字的原意是很多鸟停在树上。这个字很好地体现了"集部"的特征——聚而杂，是除经、史、子三部以外的古文献的"大杂烩"。其中主要收录了诗文词曲，包括楚辞、别集、总集、诗文评、词曲等五大类，基本包括了社会上流传的各种图书。就著作而言，包括了妇女、僧人、道家、宦官、军人、帝王、洋人等在内的各类人物的著作。"集"自古不为研究经学、史学和诸子百家之学的正统所重视。章学诚说，周秦诸子，是为专门之业。文集则体现凌杂，意亦秩乱，未必能见宗旨。此说虽不无道理，但文集鱼龙百变、千奇百怪，读者弋获其间，披沙拣金，其趣勃勃，其乐无穷。文集之价值，或正在于此。

那么，如何理解中国文化与国学的差异呢？从前面所作的概略介绍，我们可知，中国文化与国学有根本性的差异。尽管有人会把国学从宽泛的意义上拓展为与中国文化相同的意义加以混淆使用。但这是不严谨的，也可能是没有对二者做过认真的分析研究。简而言之，国学是研究中国文化的学问，是关于文化知识的活动。它运用声韵、字书、训诂等方法，研究语言文字；运用目录、版本、校勘、辑佚、辨伪、注疏等方法进行文献的分类、解析、讲谈。从事这方面工作的国学大师，大多都是学究式的文字学家、语言学家、版本学家、经学家、史学家。而中国文化则是人们对客观事物和生命情感所产生的感悟、思想和智慧，是关于心灵灵性的活动，它更强调国学中所体现出来的哲学和思想。文化大家则是指通过对国学知识的消化、吸收和感悟，具有丰富智慧的通儒，其杰出代表就是思想家、哲学家、文学家。林语堂说："中国文化的最高理想人物，是一个对人生有一种建于明慧悟性上的达观者。"（《生活的艺术》）关于国学与中国文化二者之间的关系，我们还可以从老子的《道德经》中的一段话里加以体

悟："为学日增，为道日损。损之又损，以至于无为。"即是说，学问是靠知识、读书、经验日益积累起来的，而道（可以理解为文化）则是要抽掉具体的知识、经验，寻求其内在的规律而顿悟出来，以至达到无为无不为的境界。

毋庸置疑，一切学问都是从"论器"开始，最后以"悟道"为归宿，学文化如此，学书法也是如此。书法作为一种直观的艺术形象，必然是内在精神的体现。而把握其中的精神，则需要通过其特有的概念。书法的"四法"，就是我们把握书法精神的那种特有的概念。

书法与中国文化

书法与中国文化的关系

旅法学者熊秉明先生说："书法是中国文化核心的核心。"要理解这句话，首先，文字是中国文化的基本，"文字经艺之本"（虞世南《笔髓论》），而书法是文字艺术化的升华。其次，书法承载着中国文化思想和哲学理念。再次，书法最能代表中华民族特质，而又有广泛的群众基础。最后，书法是没有受外来文化和艺术思想影响的纯粹民族艺术。

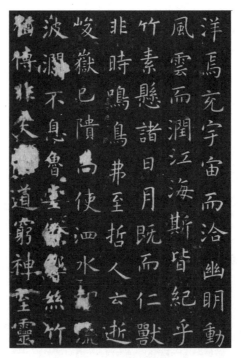

唐 虞世南《孔子庙堂碑》

中国文化是书法的灵魂。只有展示中国哲学思想和人文精神的书法作品才能称之为书法艺术，由"形而下"精进为"形而上"，才赋予了艺术生命。书法之美的本质是

文化之美。

　　书法能够加深人们对文化的领悟。王阳明善于通过美育来弘扬其心学。他认为改变人的理念，不能从概念入手，而是要从感性入手。他用他年轻时练字所得到感悟的经历来解释他的心学：心里先有字，先给字赋形，书法水平就提高了，把心里的字写出来，就是知行合一。

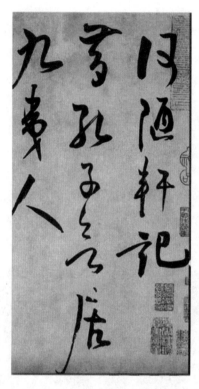

明 王阳明《何陋轩记》

学习目的

　　书法之"道"，唯出自中国文化思想。学习书法，必须同时学习中国文化。学习"书法与中国文化"，目的就是希望能够初步建立起我们的"书法艺术文化人格"。主要有四个方面：首先，树立书法艺术文化信仰。信仰是对生命价值的确认和对人生意义的领会。书法艺术文化信仰就是对书法艺术生命价值的确认和书法艺术意义的领会。同时，也是人们通过书法艺术创造体现对自我生命价值的确认和人生意义的领会。是要解决书法艺术是什么，其价值和意义在哪里，以及我们要通过书法艺术这种形式所要表达的世界观、人生观、价值观的问题。其次，构建书法艺术文化格局，包括书法艺术的境界、格调、情怀等，它直接关系着艺术文化信仰的呈现和艺术感染力的表现。

再次，形成自己的书法艺术理论观点或体系。最后，形成自己的书法艺术风格，包括表现技巧和方式方法。当然，要达到这个目的，不是短时间的学习就能完成的，可能需要毕生的追求。本书则旨在"入门"。

要使书法始终在传承中保持中国文化中的核心地位不变，要使自己能够尽快建立起书法艺术文化的人格，关键在于"以文化人"。涉猎中国人文，学习国学，学习文史哲，目的不是成为国学大师，不是成为语言学家、文学家，而是使自己通过中国传统文化知识的学习，蜕化为一个有文化的人。当然，通过书法艺术和传统文化的学习，可能会发展成为语言学家、金石学家、考据学家、诗人。而真正的书法家应该是在某些方面有很深造诣的人，历史上的书法名家，大多是政治家、思想家、哲学家、军事家、文学家。但这毕竟是少数，也不是通识教育所能承担起来的。我们学传统文化，重在打基础，使大家能够通过短时间的学习，对中国传统文化形成一个框架性的概念，正如孟子所说的："先立乎其大者，则其小者所弗能夺也。"（《孟子》）有了这个框架性的概念，便可以对中国传统文化"登堂入室"，以后就有可能就自己所感兴趣的某一方面进行丰富拓展。如果没有这个框架性的架构，摆在面前的就如同传统文化的水泥、砖瓦、柱梁，不能形成总体概念和系统性理解，无法把碎片化的文化知识转化为文化智慧，以后也难以丰富拓展。

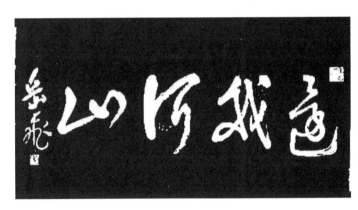

宋 岳飞《还我河山》

知识和文化不是一回事。我们常常听到这样一句话，就是"有知识没文化"。现实中也确实有这样的事情发生。知识往往是一种对客观事物的认识，是一种理性逻辑思维的结果。而文化则是对人生言行和生命情感的感悟，是一种直觉，更是一种灵感。同时为了与知识区别，人们往往称其为智慧。真正的书法艺术创作，也包括很多文化艺术创作，靠的是灵感。美是灵感的直观体现，而种下这种灵感的"因"就是文化，触发这种灵感的"缘"就是直觉对彼时环境因素的碰撞。

只有通过笔墨技巧的训练和中国文化的熏陶，我们才有可能领悟书法——书写艺术思想和具备通过笔墨呈现书法艺术的表现力，才有可能把写字这种"形而下"的制作

升华为书法这种"形而上"的艺术。所以学习书法，字内功夫——技法训练，字外功夫——文化熏陶，缺一不可！

陆维钊书法作品

第
二
讲

书
法
源
流

书契之兴，始自颉皇；写彼鸟迹，以定文章。爰暨末叶，典籍弥繁；时之多僻，政之多权。官事荒芜，剿其墨翰；惟多佐隶，旧字是删……纯俭之变，岂必古式。

——崔瑗

"学术须先明源流，次谙法度，次明传习之异同。"（《临池心解》）[①]

　　书法因文字而起，源文字而生，没有文字也就无所谓书法，这是毫无疑问的。但也有人认为，书法的产生可以追溯到远古时期在陶器上刻画的符号。8000多年前的黄河流域出现了磁山文化、裴李岗文化，在出土的手制陶器上，有较多类似文字的符号，具备了汉字的雏形。6000年前的仰韶文化半坡遗址，出土了写有类似文字原型的彩陶，区别于花纹图形，可以看成是中国文字的起源。在此后的二里头文化和二里岗文化考古发掘中，人们发现了写有类似殷墟甲骨文字的陶片。这些文形图案尽管形状简单，意思混沌不清，但已经具备了一定的审美情趣，因此，有人将其称之为史前书法。

仰韶文化彩陶刻符

　　中国书法历史悠久，书体流变沿革，蔚为大观。但迄今为止，有实物可凭据的书法，则肇始于商代甲骨文字的出现，而后经历不同时代的变迁，书法由甲骨文、金文演变为石刻文、简帛文，直至朱墨手迹。书体经历2000多年历史的筛选淘汰，形成了真、草、隶、篆、行五大类。学习书法，必须先对书法的流变演化历史有一个清晰的了解。

[①]　上海书画出版社，华东师范大学古籍整理研究室：《历代书法论文选》，上海：上海书画出版社，1979年，第731页。

先秦秦汉书法

先秦书法

先秦是指夏商周和春秋战国时期，是中国书法的早期阶段。目前夏朝没有发现文字记录，因而也没有书法作品。商朝主要是甲骨文。甲骨文是我们迄今可以见到的最早的成熟文字，发现于 1899 年，是由清代金石学家、收藏家王懿荣偶然间从一种被称为"龙骨"的中药材上发现的。甲骨文出土于河南安阳小屯村殷墟。据中国社会科学院学部委员冯时介绍，甲骨文发现总计约 15 万片，经科学考古发掘的有 3.5 万余片，单字数量已逾 4000 字，被破译的已有 2000 字之多。[①] 甲骨文刻于龟甲或牛胛骨之上，多为刀刻，也有用朱书或墨书所写，内容大多为"卜辞"，乃记载占卜凶吉之事件。甲骨文刀法拙朴，章法随形错落，不拘一格，线条刚劲有力。董作宾先生把殷商的甲骨文风格分为五个时期，或雄健粗犷，或秀美从容，或草率柔弱，或多姿奔放，或成熟精细。

甲骨文

① 国家文物局"考古中国"重大项目进展：殷墟考古和甲骨文研究最新成果发布，2022 年 11 月 10 日，https://content−static.cctvnews.cctv.com/snow−book/index.html?item_id=7827369141787544295，2023 年 7 月 15 日。

　　先秦书法的另一个高峰就是金文书法，也称钟鼎文。金文是铸刻在钟鼎器皿上的铭文，有阴文也有阳文，阴文为多。它与甲骨文是同一谱系的文字，可以说是直接承袭了甲骨文的笔画、结字和章法。金文发端于商朝晚期，兴盛于周朝，成为一门精美的艺术。西周金文书法风格可分为三期：第一期为武、成、康时期，字体粗壮有力，笔画粗细随性，字形大小错落自由，呈现出浑穆朴茂、郁勃纵横的气象；第二期为昭、穆时期，风格趋向温润圆融，粗笔已不多见，结体规整，开始重视经营分布，章法逐渐讲究；第三期为共、懿、孝、函时期，风格以细匀为主，更加讲究线条的匀称，结体多姿多彩，生动有致，十分精美。西周金文较有代表性的作品有：《戍嗣子鼎铭》《母戊方鼎铭》《大盂鼎铭》《大克鼎铭》，又以《散氏盘铭》《毛公鼎铭》最负盛名。

西周《毛公鼎铭》

西周《散氏盘铭》（局部）　　　西周《大盂鼎铭》

此外，先秦书法还有简册和帛书。据《尚书·多士篇》记载，周公曾对殷人说过："惟殷先人，有册有典。"可见，殷商、西周和春秋时期，应有竹木简册，用以记事。也许是因为竹木简容易腐朽，所以殷商、西周和春秋时期的简册迄今尚未发现，而战国时期的简册则时有发现，且数量较大。战国时期还有一种帛书，是记事于丝织品上的书法，也有很高的艺术性。20 世纪 30 年代出土于湖南长沙子弹库一座楚墓中的帛书，为我国最早的帛书，上面绘有神怪图和写有 900 多个字。字体为篆之隶变，对后来隶书的形成产生极为重要的影响。《国语·越语》有"越王以册为帛"的记载，可见帛书与简册在当时是并行使用的。

先秦时代，文字书写主要在于实用性，但已呈现出很高的艺术性，已经从稚拙趋向成熟，在中国书法史上具有特殊的地位。

战国简《金滕》　　　　湖南长沙子弹库出土的《楚帛书》

秦代书法

秦代书法主要有三种代表书体：大篆、小篆和秦隶。秦代书法在书法史上贡献最大的是小篆。秦隶是篆书隶书化的第一个高峰，形成了风格独具而古朴的秦隶样式。大篆则是对先秦篆书的继承。

石鼓文是大篆的代表作，因其刻石外形如鼓而得名。鼓形石发现于唐初，共计十枚，高约三尺，直径约二尺，分别刻有大篆四言诗一首，共十首，718 字。内容最早

被认为是记叙秦王出猎的场面，故又称"猎碣"。石鼓文是我国遗存至今最早和最有代表性的石刻文字。自唐代杜甫、韦应物、韩愈作诗后始显于世，此后苏轼、苏辙等宋代及后代名家都有《石鼓歌》《石鼓诗》面世。清末书画大家吴昌硕最得力于石鼓文，对此后书坛影响广大而深远。石鼓文经历多次散失、搜寻，今存北京故宫博物院。关于石鼓文的年代，可谓百家争鸣，从先秦到汉晋名家之说纷呈，有"宣王说""主秦说""汉说""晋说"等莫衷一是。后来，有人通过对十个鼓中的叙事内容进行排列，发现石鼓文记录了秦人起源、创业和发展过程中的各个历史大事，从《马荐》篇歌颂秦祖非子牧马建秦到《吾水》篇歌颂秦始皇统一天下至天下太平之事为止，应不早于秦始皇二十六年兼并六国之时，即公元前 221 年。因此，石鼓文为秦始皇主倡，以秦人先祖烈公重大历史事迹的记载和歌颂为主题，以石鼓形式刻石的说法比较使人信服。而它采用晦涩难懂的大篆文字，说明石鼓文的诞生应早于李斯的小篆变革。

秦《石鼓文》

从中国书法史的角度看，秦代是以小篆而光耀史册的。秦始皇统一六国后，实行了"书同文""车同轨""度同制""行同伦"。所谓"书同文"就是统一文字，命李斯作小篆统一了六国杂乱不同的大篆字体。而后小篆在使用过程中又进一步简化为隶书。

秦代小篆也都是以刻石的形式流传下来，比较有代表性的作品有：《泰山刻石》，也称《封泰山碑》，刻于秦始皇二十八年（公元前 219 年）。主要是秦始皇东巡泰山时

由李斯所书。内容是歌颂秦始皇统一中国的功绩。颂辞144字，二世诏78字，共计222字。此刻石结构匀称、布局整齐、运笔流畅、风格优美、线条有力。

《琅琊刻石》，也称《琅琊台刻石》，为摩崖石刻。刻于秦始皇二十八年（公元前219年）。主要是记载秦始皇统一天下的功绩，以及李斯、王绾等随从大臣的名字及议立碑刻的事迹，共497字，也为李斯所书。此刻石笔法上更接近石鼓文，用笔浑融中见秀丽，结体曲折圆活，比《泰山刻石》多一份活泼轻松的意趣。被近代书法家杨守敬推为字内第一碑者，"信为无上神品"。

秦《泰山刻石》　　　　　　秦《峄山刻石》

《峄山刻石》，又称《峄山碑》，为摩崖石刻。刻于秦始皇二十八年（公元前219年）。主要是赞扬秦始皇的正义战争和统一给百姓带来的好处，以及李斯等随同秦二世出巡时上书请求刊刻诏书的情况，共223字。相传为李斯所书。此刻石用笔整洁，藏锋逆入，圆起圆收。结字匀称，章法井然。前人有"书如铁石""千钧强弩"之誉，为秦篆之最负盛名。

《会稽刻石》，为摩崖石刻。刻于秦始皇三十七年（公元前210年），为李斯所书。与《峄山刻石》《泰山刻石》《琅琊刻石》合称"秦四山刻石"。原石已佚，现有清代刘征复刻碑（钱泳本）存于大禹陵碑廊。

《会稽刻石》主要歌颂秦始皇统一六国、推行法治、遵行轨度，使国家得以长治久安的功绩。书体风格近似《峄山刻石》，用笔均匀细挺，法度严谨，结构精到，但因为

后人翻刻，较其他刻石气韵稍滞，笔力较弱。

秦隶则是篆书隶变的关键一环，直接影响汉、唐隶书的书体走向和秦书规范的最终形成，因而也极具书法史意义。《说文解字·序》："秦烧灭经书，涤除旧典，大发隶卒，兴役戍，官狱职务繁，初有隶书，以趣约易。"据此，则隶书之起，皆因公事繁杂，官书增加，书写者不得不删繁就简，行笔约略，而成简体。又曰："亡新居摄，使大司马 [空] 甄丰等，校文书之部。时有六书，四曰'佐书'，即秦隶书，秦始皇使下杜人程邈所作也。"相传隶书为狱吏程邈所作。

秦隶主要有两类：一是秦代权量、诏版上的铭文；二是秦代竹木简牍。权量、诏版铭文依然保持青铜器的铸刻风格，书体也非常接近小篆，但每字作方形，用笔方折，难见小篆的曲线，与小篆有书体之差异。书写似不经意，大小不一，参差排列，独具艺术风采。

秦《始皇诏版》

竹木简牍 1975 年发现于湖北云梦睡虎地秦墓，出土 1100 余枚，约为秦始皇统一全国后五六年间的遗存。书体一致小篆形状，用笔波磔挑笔已初具形态，起笔重而露锋顿笔，每每出锋收笔。结体偏方，拙朴中见灵动，小字中见气象。

秦 简牍　　　　　　　　　《秦简》

汉代书法

　　汉代书法的主要成就是隶书。西汉时期，主要是承袭秦制，仍然以小篆作为正规书写文字，尽管也有一些刻石题记、钟鼎铭文，但数量不多，形制比较简单，艺术水准没有形成新的高峰。倒是汉代瓦当，刻有一些祈颂吉祥的短句，因其形制特异，篆法回转随形，成为汉代书法艺术的一束奇葩，与秦代砖刻，并称为"秦砖汉瓦"，为历代收藏家喜爱。西汉时期隶书尽管也还仅停留在简牍帛书的形制上，但对于篆书向隶书转变形成"隶变"，则是起着重要的转折性作用。其中以湖南长沙出土的马王堆帛书和河北正定 40 号墓出土的竹简和甘肃延居竹木简为代表。西汉隶书结体多以横取势，波挑基本定型，点画之间已能自如表现呼应关系，风格端庄整洁，脱离了秦隶的古朴稚拙，对当今书法影响颇大。

西汉《折风阙当瓦当》　　　　　　　西汉《马王堆帛书》

西汉《延居汉简》

东汉是我国隶书书法成就的最高峰。东汉的厚葬之风，极大推动了诔墓做法的流行，为隶书碑刻提供了广阔的用武之地，从而也使隶书登上了主流的书写舞台。

康有为在《广艺舟双楫·本汉第七》中把汉碑隶书分为骏爽、疏宕、高浑、丰茂、华艳、虚和、凝整和秀韵八类。堪称汉隶经典的作品有：《乙瑛碑》《史晨碑》《礼器碑》《张景碑》《华山碑》《曹全碑》《熹平石经》《鲜于璜碑》《张迁碑》《石门颂》《西狭颂》《郙阁颂》等。

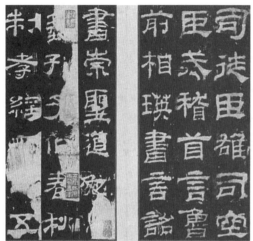

汉《乙瑛碑》　　　　　　　　　　　　东汉《曹全碑》

东汉《张迁碑》　　　　　东汉《礼器碑》　　　　　汉《石门颂》

汉代章草是对中国书法的另一个重要贡献。"章草"名称的由来，也是一个历史

"公案"，说法多种，莫衷一是：一说史游作草书《急就章》，因此得名；二说因汉章帝喜草书，固以章草名之；三说因此种书体每用以上事章奏，因而得名。还有其他说法，不一一列举。章草是由隶书演进到草书阶段相应派生出来的一种书体，它属于草书由胚胎时间逐渐走向规范化过程的一种体例。章草保留了隶书的波磔，又省减笔画，改变笔顺，增加牵丝映带，既有隶书的外拓飞动，又兼草书的灵动活泼，且气息高古，极具审美价值。现存汉代章草有三类作品。

一是**简牍**，代表性作品有甘肃武威出土的《武威医药简牍》，敦煌出土的《天汉三年十月牍》等。

汉《武威医药简牍》

二是**砖刻**，代表性作品有《急就奇觚砖》《公羊传砖》等。

西汉《公羊传砖》

三是**刻帖**，代表性作品有张芝《秋凉帖》。

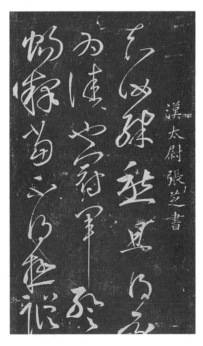

汉 张芝《秋凉帖》

　　汉代还是我国最早出现书法理论研究的朝代，开中国书法理论研究之先河。东汉书法家崔瑗的《草书势》是我国最早的一篇书法理论文章。他通过阐述法象理论，对草书的生动与书毕"一画不可移"的自然妙理加以提炼概括。同时，总结了写好草书"几微要妙，临时从宜"的要诀，为古代书论的开山鼻祖。此后，陆续出现蔡邕《篆势》、钟繇《隶势》、卫恒《字势》、成公绥《隶书体》、索靖《草书势》等书学文章，蔚为大观，把书法作为艺术，从实践推向理论研究，形成书法理论研究的第一个高峰。汉代代表性书法名家有：崔瑗、张芝、蔡邕等。

魏晋南北朝书法

魏晋书法

魏晋书法上接秦汉，又极富时代特征，代表着书法史上的最高水平。它奠定了中国书法艺术的发展方向，规隋唐之法，开两宋之意，启元明之态，导清民之质，深刻影响了历代书法艺术的发展。

三国时期，书法艺术总体上处于承前启后的过渡性质，但其书法史上的地位仍然不可小看。马宗霍《书林藻鉴》评价："三国者，亦书体上一大转关也。"三国时期，是书法艺术从汉朝的以隶为主，转向楷、行、草等书体的关键时期。其中起关键性作用的是曹魏。曹操喜爱书法，据传是一位艺术水准很高的书法家。他对艺术的重视为书法的发展提供了很好的社会环境，他周围聚集了钟繇等一批书法家。建安十年（公元205年）颁布的禁碑令，扼制了隶书的应用空间，但客观上，为楷、行书的发展提供了新的机遇和空间。这一制度在东晋时期得到了重申，为行书的发展起到了极大的推动作用。

三国的隶书受禁碑令的影响很大。尽管魏国有《上尊号奏》《受禅表》《孔羡碑》《曹真碑》《魏三体石经》等隶书碑刻，但此时的隶书，明显呈现出一种程式化的风格。体势纵长，笔画单一，形象刻板，波磔生硬，逐渐趋于浅俗衰弱。与此相对，魏国楷书，在钟繇的引领下，取得了开创性成就。其存世小楷就有 10 种之多：《贺捷表》《荐季直表》《宣示表》《力命表》《还示帖》《墓田丙舍帖》《白骑帖》《长患帖》《雪塞帖》和《长风帖》等，被称为"正书之祖"。钟繇楷书，一经创立，便十分成熟，堪称完美。迄今仍以古朴随性典雅的魏晋楷书风格巍然于世，为历代书法小楷之楷模。楷书的创立，是三国时期魏国对中国书法艺术的重要贡献。

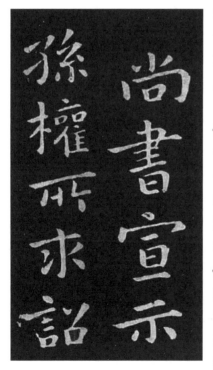

三国 钟繇《宣示表》

　　三国时期吴国的书法同样是一个高峰，它是对篆书的继承和创新。尽管传世篆书仅存两件，但艺术水准之高，对后世篆书家影响之大，不可小视。《天发神谶碑》，又名《天玺记功碑》，传为吴国皇象所书，现有北宋拓本存世。此碑风格奇特，以隶笔写篆字，方头折刀，磔尾横收，竖尾悬针，姿态巍然，现代书画大家齐白石的篆书，便得力于此碑。另一个《禅国山碑》，其体势也是变幻之势，风格奇诡，沉着痛快，亦为后世书家所器重。

　　三国时期的草书，代表书家当为吴国的皇象。皇象，字休明，广陵江都（今江苏省扬州市）人，官侍中、青州刺史。其书《急就章》最为名世。该帖字字精美而规范，上承汉章，下开宋明，是历代书家学习章草的极佳范本。清包世臣说："草书唯皇象、索靖笔鼓荡而势峻密，殆右军所不及。"此外，吴地简牍也较有特色，大多处于隶书向楷书过渡风格，是研究书体发展变化的重要实证。但仅其艺术成就而言，还属于半成熟期，此时的楷书已初具大略，但结体和笔法尚不定型，与同时期的魏国楷书有云泥之别。

三国　皇象《急就章》

　　晋朝是我国书法艺术大繁荣大发展的时期。随着魏晋玄学与佛学的合流，晋代书法在思想解放中完成了历史性的飞跃——书法作为艺术的自觉。晋代大家辈出，成就斐然。以王羲之、王献之父子为代表的东晋行、草书，不仅书体完全成熟定型，而且

艺术成就臻至我国书法艺术的顶峰，令此后书家难及其项背。西晋时期的主要书家和代表作有：卫瓘的《顿首州民帖》，索靖的《出师颂》《月仪帖》，陆机的《平复帖》。而东晋书家则以王氏一族最为显赫。王羲之笔承钟法，把楷书、行书和今草诸体发展到极致，以完美的技法和婉媚的书风，诠释了魏晋风韵，影响了此后整个中国的书法进程，被后人冠以"书圣"美誉。王羲之七子王献之则不囿于其父风格，开创外拓笔法，重视笔势映带、突出节奏变化，情驰神纵，超逸优游，尽得风流。被后人与其父尊称为"二王"。他们父子的书风，也成为中国书法之正统。主要传世代表作有：王羲之的《兰亭集序》《十七帖》《初月帖》《快雪时晴帖》《黄庭经》《乐毅论》等；王献之的《鸭头丸帖》《中秋帖》《廿九日帖》《洛神赋》《玉版十三行》等。

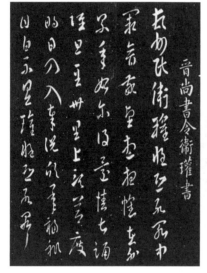

西晋 卫瓘《顿首州民帖》

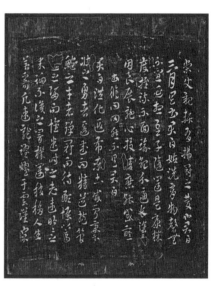

西晋 索靖《月仪帖》

西晋 陆机《平复帖》

晋 王羲之《快雪时晴帖》　　　　晋 王献之《洛神赋》

在魏晋时代的书法艺术中，还有一个不能不提的名碑，就是著名的《爨宝子碑》。此碑出于云南边陲，是少数民族地区出土的一件书法杰作（当然并非一定出于少数民族之手）。此碑风格奇特，拙中见朴，字型方整，笔法诡异，横划上挑，方起斜收。有隶书的因子，但又迥异于隶书，有独特之审美和韵致。《爨宝子碑》全称《晋故振威将军建宁太守爨府君墓碑》，刻于东晋大亨四年（公元405年），共13行，400余字。主要记录墓主人爨宝子的生平事迹。此碑艺术地位很高，对后世影响极大。康有为评之为："端朴若古佛之容"，"朴厚古茂，奇姿百出，与魏碑之《灵庙》《鞠彦云》皆在隶楷之间，可以考见变体源流"。（《广艺舟双楫》）

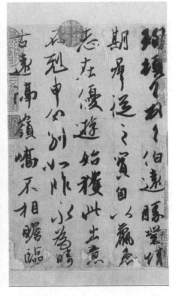

东晋《爨宝子碑》　　　　晋 王珣《伯远帖》（局部）

南北朝书法

南北朝时期，中国书法进入了一个新时代，其突出的特征就是诞生了魏碑这一卓尔不群的特殊书体。说它特殊，是因为魏碑虽然被后人列入真书之列，但其艺术风格、审美情趣、书体结构、笔画形态与传统思想迥然不同。

自晋至八王之乱以后，国势式微。北方"五胡乱华"，西晋灭亡，形成了"五胡十六国"的混乱局面。后拓跋氏统一了十六国建立了北魏政权，历史发展进入相对稳定的北朝时期，并延续了149年。

北朝书法以碑刻为主，尤以北魏和东魏最精。北朝碑刻，为中国书法发展作出了重大贡献。魏碑书法自诞生以来，由于其独特的审美取向，在正统的书法潮流中，显得格格不入，因而一直未能得到历代书家的重视。直到清朝中叶，阮元首倡南帖北碑的说法，才引起注意。而后又经包世臣、康有为等人的竭力倡导，而名声大振，以致清末以后碑学盛行，甚至盖过了帖学的风头。清代书法家康有为对魏碑更是情有独钟，推崇备至，有"十美"之说："古今之中，唯有南碑与魏为可宗。可宗为何？曰有十美：一曰魄力雄强。二曰气象浑穆。三曰笔法跳越。四曰点画俊厚。五曰意态奇逸。六曰精神飞动。七曰兴趣酣足。八曰骨法洞达。九曰结构天成。十曰血肉丰美。是十美者，唯魏碑南碑有之。"（《广艺舟双楫》）

北碑大体有四类。**一为丰碑碑刻**。丰碑碑刻刻工精美、格调古雅，字型方骏端整、气魄雄浑，为书家所器重。代表碑刻有《晖福寺碑》《高贞碑》《张猛龙碑》《爨龙颜碑》等，其中以《爨龙颜碑》《张猛龙碑》最为精彩，对后世书家影响最大。其中《爨龙颜碑》与东晋的《爨宝子碑》一起，世称为"二爨"。

二为摩崖刻石。摩崖刻石多为径尺大字，笔画浑厚，结体宽博，刚柔并济，峻逸壮丽，势态开张，极富想象力，为后人的书法创新，留出了广阔的空间。摩崖的代表刻石有《石门铭》《郑文公碑》《泰山经石峪金刚经》。其中《石门铭》被康有为推为"飞逸浑穆之宗"，对康有为、徐悲鸿、萧娴、陆维钊等名家影响极大。

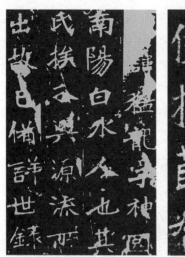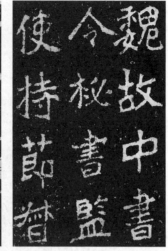

北魏《张猛龙碑》　　　　　　　　北朝《郑文公碑》

三为造像记。造像记主要是指为各种宗教石窟、神龛等像的制作留下记录的文字，即"制作佛像的题记"。北朝造像记主要是在河南洛阳龙门山建石窟时对造像所作的题记。据统计，龙门石窟群现存洞窟 1352 个，佛龛 750 个，造像 10 万余尊，造像题记和碑碣 3600 多块，其中北魏时期的造像题记有 2000 块。[①] 西泠八家之一黄易最早在龙门石窟拓碑四品:《始平公》《杨大眼》《魏灵藏》《孙秋生》等造像题记。世称《龙门四品》，以后又有人增补至 10 品、20 品，多至 1500 品。但以《龙门四品》和《龙门二十品》最为著名。

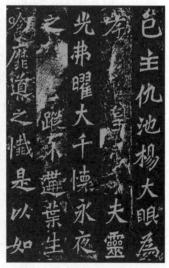

北魏《始平公造像记》　　　　　　北魏《杨大眼造像记》

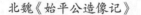

① 河南龙门文物保管所编:《龙门石窟》，郑州:河南人民出版社，1973 年。

四为墓志铭。墓志铭由志和铭两部分组成。志以叙述逝者的姓名、籍贯、生平事略。铭则以韵文概括全篇，对逝者的一生予以评价。由于墓志铭埋于地下，不易损坏，因此出土时往往光亮如新。刻石字迹清晰，保存完好，殊为珍贵。主要代表作品有：《张黑女墓志》《元羽墓志》等。其中以《张黑女墓志》最负盛名。此墓志铭笔画方中趋圆，锋藏势劲，峻逸豪迈，遒丽清新，对唐代欧阳询、虞世南等大家楷书风格的形成有很深的影响，被康有为称誉为"质峻偏宕之宗"，是北碑精品中的精品。

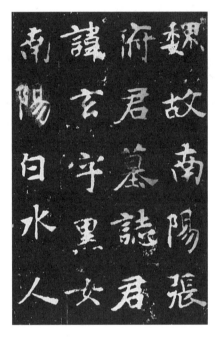

北魏《张黑女墓志》

相较于北朝，南朝书法则继承东晋风气，以尺牍为多，以行草书体为主，风流妍妙，温婉妩媚，为承接晋风，开启隋唐书风起到了承启作用。南朝尽管书家众多，理论上也颇有建树，但就书法艺术本身而言，缺乏创新，也无时代特色。但刻于南朝梁（传）天监十三年（公元 514 年）的《瘗鹤铭》摩崖石刻，是南朝书法的一颗璀璨明珠，值得大书特书。此碑原刻于江苏镇江焦山之上，后因雷轰崩而坠江中，至宋代淳熙年间（1174—1189 年）被人从江中捞起。后再次坠江，又于清康熙五十二年（公元 1713 年）再次被人捞出，移至焦山观音庵。《瘗鹤铭》铭文气势恢宏，神态飞动，笔力强劲，结体开张，堪称书法杰作。北宋黄庭坚认为："大字无过《瘗鹤铭》"，"其胜乃不可貌"。宋曹士冕称之为："笔法之妙，书家冠冕。"同时，此铭有"大字之祖"之说，足见其在书坛的地位。

需要特别指出的是，关于魏碑这种颇为独特的书体，一般认为是介于八分隶与楷书之间的一种过渡书体。但仔细分析魏碑的风貌特征就会发现，问题并非这么简单。

一个最大的问题是，魏碑的艺术风格和审美规范不符合中国正统的美学思想。中国传统书法审美始终以儒家思想为正统，强调横平竖直，温文尔雅，刚柔兼济，文质彬彬。而魏碑却似金戈铁马，独树一帜，结体厚重，笔画粗壮，以斜取势，肩膀隆起，姿态开放，剑拔弩张。可以说，这种审美情趣和笔法形制与历朝历代书法规范格格不入。笔者以为这种现象应该从魏碑书体形成的社会文化背景中去分析，鲜卑民族与大汉民族在思想文化融合过程中，自然而然地打上了鲜卑民族的文化烙印。魏碑就是鲜卑游牧民族的审美情趣与汉字书法，以及笔墨技巧融合过程中所体现出来的少数民族的审美特征。当隋唐时期由汉人主导政权和文化以后，书法的审美情趣又复归平正的传统规制。

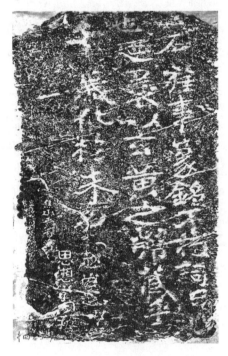

南朝《瘗鹤铭》

隋唐书法

　　隋唐时期是中国历史上又一个鼎盛时期，国力强盛，国民富足，书法艺术也取得了空前的繁荣。隋唐两朝皇帝，大都喜爱书法，尤其以唐太宗为甚。隋代开科取士，唐代进一步把"明书"设为科举专科，并将"书学"列入课子诸学之中，一时习书之风大盛。隋唐时期，书法名家辈出，灿若群星，书法艺术繁荣兴盛。这一时期的书法艺术对中国文化历史的最大贡献是楷书和草书方面所取得的辉煌的艺术成就。唐中后期，把书法艺术正式确定为"书法"，确立了汉字艺术书写的思想，在艺术和法度两个方面为书法构建起了标准和规范，对此后历代书法艺术的发展起到了极其重要的作用。

　　由于隋代立国时间较短（仅37年），书法虽臻于南北融合，但未能获得充分发展，仅为唐代书法起了先导作用。尽管如此，隋代也在碑刻墓志、手卷墨迹方面颇有建树。碑刻最负盛名的是《龙藏寺碑》。此碑由张公礼书，隋开皇六年（公元586年）立，藏于河北正定隆兴寺。共有楷书1500余字。系隋恒州刺史鄂国公王孝仙奉命为劝奖州内士庶万余人修造龙藏寺而创立。《龙藏寺碑》上承南北朝余风，下开初唐楷书诸家先河。既有魏碑之豪迈爽利，又有传统书法审美之温雅静气，高古肃穆，落落大方。把碑刻从魏碑的斜欹斧凿里复归"足继右军，皆于平正通达之中"（《艺舟双楫》），对唐楷平正书风的形成，有导引之功。被康有为誉为"此六朝集成之碑，非独为隋碑第一也"。

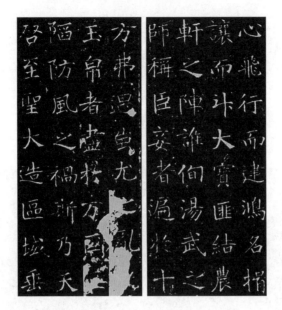

隋《龙藏寺碑》

　　在隋代书法中，不得不提及的另一个书家就是僧人释智永。释智永为书圣王羲之第七世孙，号"永禅师"。他创"永字八法"，为后代楷书之学立下典范。其书写《真草千字文》800本，广为分发，对后代书学影响深远，并远播东瀛。《真草千字文》字法规范，结体端庄，不激不励，深得王书遗风，广受张怀瓘、苏轼、米芾、何绍基等历代名家的好评。

隋 释智永《真草千字文》

　　唐代书法秉承二王书风，又兼收北碑风骨，呈现出俊迈雄健、法度森严的正大气象，尤以楷书最为突出。唐代楷书的代表书家有"初唐四家"：欧阳询、虞世南、褚遂良、薛稷，中晚唐颜真卿、柳公权，号称"颜筋柳骨"。欧阳询的《九成宫醴泉铭》、虞世南的《孔子庙堂碑》、褚遂良的《雁塔圣教序》、薛稷的《信行禅师碑》，以及中晚唐的颜真卿的《颜勤礼碑》《多宝塔碑》《麻姑仙坛记》、柳公权的《玄秘塔碑》《神策军碑》等碑帖为唐楷的主要代表作。

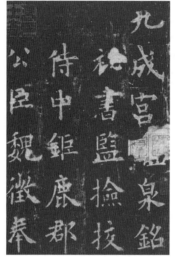

唐 欧阳询《九成宫醴泉铭》　　　唐 褚遂良《雁塔圣教序》

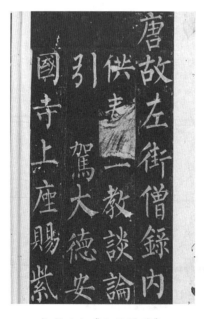 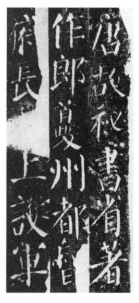

唐 柳公权《玄秘塔碑》　　　唐 颜真卿《颜勤礼碑》

　　唐代书法的另一个辉煌成就，就是草书的发展。唐代出现了三位在中国书法史上极具书法地位的草书书法家：孙过庭、张旭、怀素。孙过庭草书承取晋法，笔势坚劲，草法规范，宋米芾以为唐草得二王法者，无出其右。其传世墨迹《书谱》，凡三千余言，意先笔后，潇洒流落，翰逸神飞，一气呵成，达到了智巧兼优，心手双畅的化境，每为后辈习草之入门范本。《书谱》在书法理论方面的成就也巨大，书论精华毕集，金句频出，历凡是研究书法者，无不奉为圭臬。唐代草书大家张旭，性格狂放，尤喜饮酒，世称"张颠"。在书法上，他师法自然，勤于体悟。从"挑夫争道"中丰富布白构思，"闻鼓吹"中开悟笔法徐疾，"剑器舞"中深得草书神韵，终将万物造化艺术语言，最终成就飞动豪荡、任情肆意的"狂草"表现形式和风格，成一代狂草开山宗师。唐代吕总评价曰："张旭草书立性颠逸，超绝今古。"（《续书评》）其主要代表作有《肚痛帖》《古诗四帖》等。僧人书家怀素，与张旭齐名，世称"颠张狂素"，其草书笔法瘦劲，飞动自然，如骤雨旋风，气象万千，而又法度具备，为历代书家所倾倒。怀素尽得张旭狂草之意趣，又坚守晋人传统，博采众长，终成面貌，为一代狂草大家，与张旭共同形成唐代狂草双峰并峙的局面。李白在《草书歌行》中称誉其："草书天下称独步。"其主要代表作有：《自叙帖》《苦笋帖》《食鱼帖》《圣母帖》《小草千字文》等。

 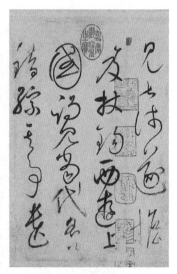

唐 孙过庭《书谱》（局部）　　　唐 张旭《古诗四帖》（局部）　　　唐 怀素《自叙帖》

　　唐代书家多如繁星，数不胜数。但在此必须提及的还有几位书家，他们在不同的领域作出非凡的成绩，对后人影响重大：行楷名家杨凝式，《韭花帖》结体新奇，格调清新；篆书名家李阳冰，《三坟记碑》取法李斯，尽得风流；行书名家李北海，《麓山寺碑》行书入碑，开一代风气；行草大家陆柬之，《文赋》墨迹，润泽秀隽，直逼"二王"。

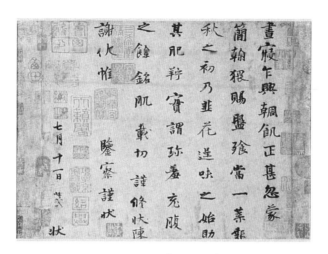

唐 杨凝式《韭花帖》

宋元明清书法

宋代书法

宋代是中国文化大繁荣时期，中国传统文化哲学思想和以宋词为代表的中国文学得到了全面发展。宋代的尚学崇文也深刻影响了中国书法的发展走向，开创了一代新风。首先是《淳化秘阁法帖》的刊印，打破了现书必真迹的限制，为书法的临摹和普及创造了良好条件。其次是禅宗的盛行，极大影响了文人墨客的审美情趣和艺术追求。再次是大量骚客词人的加入，赋予了书法更多的人文精神和风雅品格。最后是唐代书体的完备和至善，迫使宋代的书法创新另辟蹊径。凡此种种因素影响，使宋代书法呈现出欣欣向荣繁华景象的同时，形成了鲜明的"尚意"特征。

宋人书法，以"二王"为宗，兼收唐法。宋太宗赵光义钟情翰墨，购募古先帝王名臣墨迹，嘱刻《淳化阁帖》十卷。"凡大臣登二府，皆以赐焉"。帖中有一半是"二王"法帖。此后又从《淳化阁帖》中翻刻，为《绛帖》《潭帖》等，以为世人临摹之用，帖学影响益广。

禅宗"心即是佛""心即是法"的禅学思想，深刻影响宋人的思想观念解放，使之敢于冲破前人法度的束缚，更加强调书法创作的自我意识和主观表达，在追求人文意趣中形成新的风格。宋代书法的主要成就在于"行书"，其代表人物有以下几位。

苏轼，号东坡居士，著名词人。其书法取法于"二王"、颜、柳诸家，以行书为主。他对书法艺术有深刻的理解，有非常高的书法理论造诣。注重写"意"，倡导"无意而为"，寄情"信手"而书，在"以模取势"上形成了鲜明的书写个性。代表作有《黄州寒食帖》《洞庭春色赋》《醉翁亭记》《赤壁赋》等，其中《黄州寒食帖》最负盛名，被世人誉为"天下第三行书"。

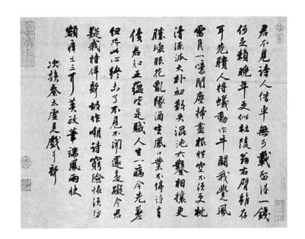

宋 苏轼《次韵秦太虚诗帖》

黄庭坚，号山谷道人，为"苏门四学士"之首。著名诗人。自谓："余学草书三十余年，初以周越为师，故二十年抖擞俗气不脱。晚得苏才翁，子美书观之，乃得古人笔意。其后又得张长史、僧怀素、高闲墨迹，乃窥草法之妙。"(《山谷自论》) 山谷书法藏锋顿挫、张力弥满。结体奇崛，笔势张扬，"长枪大戟"，气魄宏大。草、行、楷皆为上乘，在字法、笔法上的创新成就非凡。代表作有：《松风阁诗帖》《寒食帖诗跋》《花气熏人帖》《李白忆旧游诗》等。

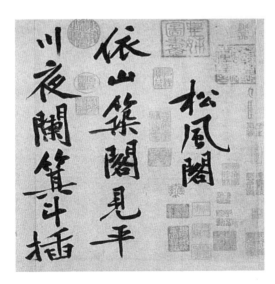

宋 黄庭坚《松风阁诗帖》

米芾，字元章，为宋朝书画学博士。因举止癫狂，人称"米颠"。传米芾书法得力于王献之，对唐人书法，颇有微词。对其书法颇为得意，"刷"字用笔自谓"善书者只有一笔，我独有四面"，所谓"四面出锋"，意指其用笔迅疾而劲健，极尽势力，痛快酣畅。米书以斜取势，善用侧锋，笔尽人意，为后人所重。米芾真草隶篆行样样兼备，

尤以行草书见长。代表作有:《蜀素帖》《紫金砚帖》《多景楼诗册帖》《珊瑚帖》《研山铭帖》等。

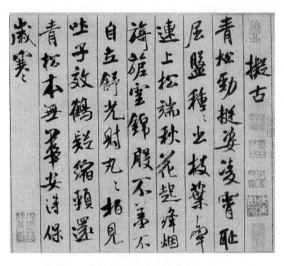

宋 米芾《蜀素帖》

蔡襄,字君谟,端明殿学士。蔡襄书法学王羲之、颜真卿、柳公权,书风规范端庄,清俊遒丽,气息高古,才德兼备,最能体现王羲之书法的正统,因而在当时有极高的评价。《宋史·列传》称他:"襄工于手书,为当世第一,仁宗由爱之。"苏东坡亦赞曰:"君谟天资既高,积学至深,心手相应,变化无穷,遂为本朝第一。"其主要代表作有:《蔡襄尺牍》《郊燔帖》《蒙惠帖》《陶生帖》等。

宋 蔡襄《陶生帖》

赵佶，宋徽宗，是北宋亡国之君。但其艺术天分极高，书画均十分出色。书法上行、楷兼优，尤以自创楷书"瘦金体"，对中国书法艺术贡献巨大，成为历代所不能不提及的皇帝书法家。"瘦金体"从"二薛"（薛稷、薛曜）化出，参以褚遂良、黄庭坚诸家，瘦挺秀润，铁画银钩，撇如匕首，捺似切刀，独树一帜，是唐后难得一见的楷书风格创新，开一代楷书新风。其代表作有：《牡丹诗册》《女史箴词句》《千字文》等。

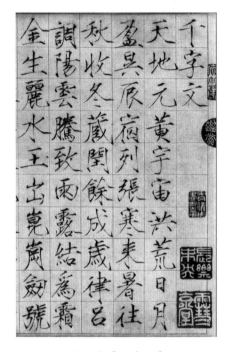

宋徽宗《千字文》

与此同时代的金、辽两朝，文化相对落后，难有书画名家，书法作品也流传较少，主要受唐和宋诸家影响，几无自己面貌。金代至金章宗时，章宗力学"瘦金体"，虽骨力不逮，已属难能可贵。在其带动下，社会上形成了一个崇尚书法的小高潮，虽无大的建树，已属难得。

元明书法

元朝是中国历史上首次由少数民族建立的大一统王朝，历时 98 年。尽管元朝在文化上承认"三教九流"，尊崇儒学，但由于采用等级制度，"南人"地位低下，传统文人不愿出仕，文化思想压抑。反映在书法艺术上，则以保守主义为主流，崇尚复古。元代书风，沿袭晋唐面貌，创新不足。但元代所开创的"诗书画"三结合，是书画艺术在形制上的突破，对明清以后影响颇大，聊可圈点。

元代书法家在书法史上最有影响力的是赵孟頫，为传统书法集大成者，在元代书家中呈孤峰独立之势。《元史》评价赵孟頫："篆、隶、楷、行、草书，无不冠绝古今，遂以书名天下。"赵孟頫博学多才，能诗善文，通经济之学，工书法，精绘艺，擅金石，通律吕，解鉴赏。其书取法钟繇、"二王"、李邕、赵构等。其书风遒媚秀逸，结体严谨，笔法圆熟，与颜、欧、柳并称"楷书四大家"。首提"书画同源"，其书法和绘画思想对后代影响深远。其主要作品有：《草书千字文》《帝师胆巴碑》《洛神赋》《赤壁赋》《心经行书》等。元代书家还有康里巎巎、鲜于枢、耶律楚材等。

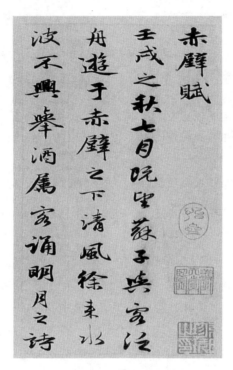

元 赵孟頫《赤壁赋》

明代书法延续元代复古思想，师法晋唐，成为我国书法史上帖学大盛的时代。一般认为，纵观明代近三百年，虽不乏传世书法名家，但就艺术创新而言，与元朝一样，没有形成在书法艺术上的重大突破。近代丁文隽评论说："有明一代，操觚谈艺者，率皆剽窃摹拟，无何创制。"（《书法精论》）但平心而论，明代书家，特别是明中、后期徐渭、黄道周、张瑞图、傅山、倪元璐等人，在书法的态势创新上，各领风骚，成绩斐然，营造了明代书法"尚态"的典型化个性，对书法史的贡献是不可忽视的。

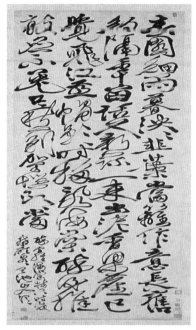 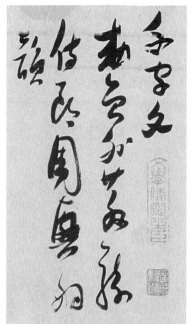

明 徐渭《草书七律诗卷》　　　　明 张瑞图《草书千字文》

明代书法"尚态",与宋代"尚意"一样,属于书法风格的创新,体现了一个时代的审美要求,贯穿于整个明代书法的发展主流。同时,又在明代的不同时期表现出不同的特点。从元代"复古"书风的影响开始,明初的"三宋二沈"(宋克、宋璲、宋广、沈度、沈粲),到明中叶的"吴门派"书家,再到明后期的董其昌为代表的"松江派"书画家,他们在继承魏晋道劲婉和、圆润工稳、风标高远的书风基础上,力求突破,追求个性风格的自由表达,在书法形态上,呈现出一种风骨烂漫、天真纵逸、瑰奇律动、多姿多彩的意趣气象。这是明代一路清新隽永、形态和婉的"尚态"风格,以明书法集大成者董其昌为代表。

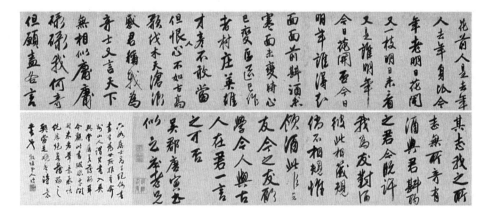

明 唐寅《自书诗卷》

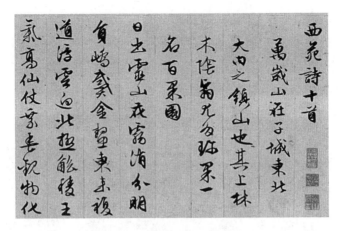

明 文徵明《西苑诗十首》（局部）

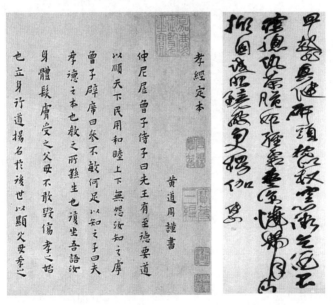

明 黄道周《孝经定本》　　明 傅山书法作品

与之相对，明代还出现了以徐渭为代表的另一路"尚态"书风。他们强调"师心纵横，不傍门户"，打破对帖学的崇尚，主张学古要化，自成面貌。在用笔、用墨、布白、结体等方面，都突破传统窠臼，以势造态，肆意汪洋，形成书风粗犷，结构夸张，线条盘绕，笔法奇异，不拘一家成法，不为传统所缚，胸臆直抒、率性快意、纵情笔墨、酣畅淋漓的豪迈书风。他们在个性表达中呈现独立的审美意识，显示出戛戛独造之风范。如黄道周以道劲险绝为宗，倪元璐以奇峭倔强为旨，张瑞图横槊挥戈，王铎连绵恢弘，傅山盘曲奇宕，多辟蹊径，尽情挥洒，将明代的"尚态"书风表现得淋漓尽致，将明代书艺推向新的高峰。明代代表书法家和其代表作有：董其昌的《白居易琵琶行》《草书宋词卷》《草书诗册》；文徵明的《草书七绝》《奉天殿早朝诗》《大行书七

绝诗》《行书七言诗轴》;祝允明的《唐寅落花诗》《前后赤壁赋》;唐寅的《行书七律诗轴》;王龙的《小楷滕王阁序》《送友生游茅山诗》;张瑞图的《后赤壁赋》,宋克的《唐宋诗卷》《急就章》;徐渭的《行草立轴》《论书法卷》;黄道周的《孝经卷》《闻奴警出山诗轴》;倪元璐的《冒雨行乐陵道诗轴》《赠乐山五律诗轴》;王铎的《洛州香山诗轴》《拟山园帖》《琅华馆帖》;傅山的《集古梅花诗》《逍遥游》;等等。

明 董其昌《草书手札》　　　　　明 王铎《石湖》　　　　　明 倪元璐《行书客况新禧尺牍》

清代书法

清代是书法艺术进入百花齐放、百家争鸣的时代。由于甲骨文的发现和考古的兴起,大量先秦时期钟鼎金文、秦汉简牍,以及魏碑墓志的出土、敦煌经卷的发现,极大拓展了书法艺术的空间,拓宽了书家们的视野,为多书体多风格的书法创新带来了丰富而博大的参照系,极大提升了书家们书法艺术的创新能力,形成了"帖学"与"碑学"争锋的局面。清代书法的主要成就在于开辟了碑学,在篆书、隶书和魏碑方面的传承和创新发展。

清代早期,由于康熙和乾隆二帝的喜好,一度形成董其昌、赵孟頫书风一统天下的局面,出现了一批受宋明书风影响的书法名家,如:查士标、姜宸英、沈荃、查昇等。但由于学力或性情的限制,其未能充分发挥董书的妍雅清逸,虽一时获誉甚高,但终未能开辟新境而成大器。

作为正统的"帖学",始终贯穿着中国历史上的各个时代,哪怕在少数民族主政的朝代或各个割据地区、各个时期。作为满汉民族大融合大一统的清代,亦是如此。清代以

传承帖，学并因成就卓著，为世人称道的书家主要有王澍、张照、刘墉、梁同书、王文治、梁巘、翁方纲、钱沣、永瑆、铁保、林则徐、翁同龢、何绍基等。其中翁方纲、刘墉、梁同书、王文治有"清四家"之称，刘墉和王文治又有"浓墨宰相""淡墨探花"之美誉。

清 王澍《临十七帖》

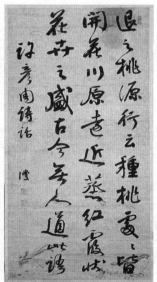

清 刘墉《书法册》　　清 钱沣书法作品

与之相对，清代取法篆隶和北碑一路的书法艺术，则是呈现一派欣欣向荣的宏大气象，篆隶和北碑的审美价值不断得到深化认识，书写理念和风格不断突破，艺术品质空前提升，摹古崇碑成燎原之势，席卷全国。古穆、厚重、质朴，具有金石气的书

风成为社会风尚，给人以"清代尚质"的深刻印象。清代以"碑学"而名世的书法名家主要有：金农、郑燮、钱坫、桂馥、邓石如、伊秉绶、吴让之、张裕钊、吴大澂、赵之谦、杨守敬、康有为、吴昌硕等，其中以邓石如、吴让之、赵之谦、康有为、吴昌硕对振兴碑学的贡献最大。

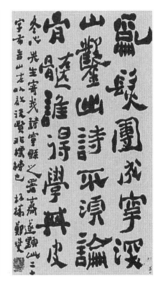

<div align="center">清 金农书法作品 清 郑燮书法作品</div>

<div align="center">清 邓石如书法作品 清 伊秉绶书法作品</div>

清 吴让之书法作品

清 赵之谦书法作品

清 康有为《行书对联》

清 吴昌硕《篆书诗经小戎》

民国以来书法

　　中国书法的历史之车进入民国以及现代以后，书法的风格继续承接清代的书风，碑帖二学仍是社会的主流，呈并驾齐驱之势。在对碑帖的审美认识上，则更加平和客观，能够以更辩证的态度来对待，少了清代一些书家们那些非此即彼的偏执或对某一方书体的狂热。有越来越多的书写者，开始尝试博采两者之长，走碑帖兼容、互相融通探索与实践之路。其中最有成就的应属沈增植、李叔同、于右任和陆维钊。其中，陆维钊先生年代最晚，汲取前人经验的条件最为有利，因而碑帖融合的成就最高。

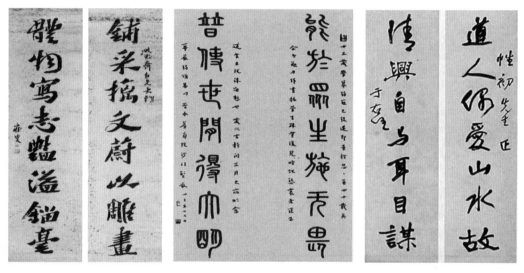

沈增植书法作品　　　　　　李叔同书法作品　　　　　　于右任书法作品

　　民国是多事之秋，内忧外患，动荡不安，哀声动地，烽火连天。新中国成立后社会主义建设高潮迭起，人民豪情满怀，壮志凌云。激荡的风云铸就了厚重的历史，反映到书法艺术之中，便形成了更加豪迈、狂放，更富有个性化的时代风格，涌现出一批用笔更加大胆、手法更加夸张、个性更加鲜明，极富时代感的书法名家。如：鲁迅、马一浮、谭延闿、王蘧常、谢无量、高二适、沈伊默、白蕉、张宗祥、沙孟海、林散之、启功、赵普初等。

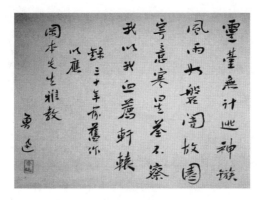

鲁迅书法作品

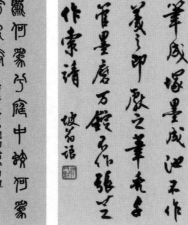

马一浮书法作品　　　　沈伊默书法作品　　　　白蕉书法作品

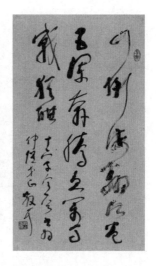

沙孟海书法作品　　　　林散之书法作品

　　民国以来中国书坛上的另一个特点是画家的加入。随着现代美术学院教育的兴起，产生了一大批著名画家，在"书画同源"理论的深入人心，以及"字以名重"的客观现实中，一大批优秀的画家也参与到书法艺术的创作和书法创新的实践中来，造就了一批书画皆工的"两栖"艺术家，为书法艺术注入了一股新风。如：黄宾虹、齐白石、潘天寿、徐悲鸿、张大千、李可染、吴湖帆、来楚生、谢稚柳等。

　　一代伟人毛泽东，以他政治家、思想家、哲学家、文学家、军事家的文韬武略，铸就书法之磅礴力量和宏大气象，以独创的"毛体"书法独步于书坛，深受人民大众的喜爱，被誉为近现代中国十大书家之一。

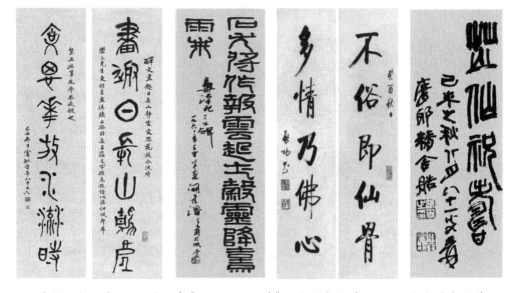

黄宾虹书法作品　　潘天寿《汉祀三公山碑》　启功书法作品　　　张大千书法作品

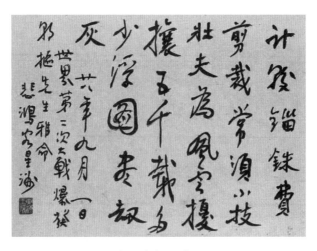

徐悲鸿书法作品

 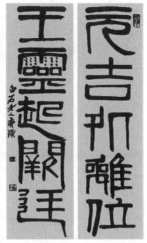

毛泽东书法作品　　　齐白石书法作品

第三讲 中国文化思想（一）

学术经论，皆由心起，其心不正，所动悉邪。柳

公权曰：心正则笔正。

——项穆

易学文化

何为《易经》

易经为"群经之首"。尽管被宋代"程朱"学派吸收为儒学的"五经"之一，但易经是中华传统文化的"总纲领"，是中华文明的"大道之源"，是各家理论共同的经典，它深刻影响着儒、道等各家思想的形成，具有至上而独特的文化地位。

相传易经包括《连山》《归藏》《周易》三部易书，其中《连山》《归藏》已经失传，现存于世的只有《周易》。本课程只对《周易》作简要介绍。

《周易》由"经"和"传"两部分构成。相传周易经部由周文王所作，主要是表述六十四卦和三百八十四爻的图例以及说明每卦和每爻意思的卦辞、爻辞，作为占卜之用。传部由孔子所撰，包含解释卦辞和爻辞的七种文辞共十篇，统称"十翼"。

关于"周易"名称的解释，东汉郑玄《易论》认为，"周"是"周普"之意，即无所不备，周而复始。而通常的解释是，周指周代，或因周文王"拘而演周易"（《史记》）而得名。而"易"的意思，则以郑玄《易论》中的"三义"之说最有特色，即：易简、变易、不易。远古时期，古人"观象授时"，确定天干地支及阴阳五行、八卦原理，逐渐发展成为一个系统的世界观。面对浩瀚无穷、纷繁复杂的天地万物和人类社会，《易经》极其智慧地用阴阳、乾坤、刚柔等朴素概念和极其简易的方法来抽象、归纳、解释其中的现象和运行、发展、变化的内在规律。因此，称之为"易简"。《易经》认为天地万物都处在永不停息的发展变化之中，这种无时无刻不在进行着的发展变化之道，可以概括为"变易"。万事万物的一切变化之理又包含在"一阴一阳"的对立统一之中。而天地万物错综复杂的发展变化又是有规律性的——"定数"。这种"定数"就是"不易"。

《经》

《易经》分上下两篇。上篇三十卦，下篇三十四卦，共六十四卦。每卦六爻，共三百八十四爻。周易以八卦为基础，代表八种自然现象，即：乾、坤、震、巽、坎、

离、艮、兑。乾为天，坤为地，震为雷，巽为风，艮为山，兑为泽，坎为水，离为火。以此求"取象"，即叙事或呈象，根据这些自然现象的秉性含义来"断语"，即判断凶吉，占卜未来。后来，周易又被升级迭代，将八卦两两相重，构成六十四卦，以提高占卜的准确性。为了将单卦和重卦加以区分，古人称八卦为"经卦"，六十四卦为"别卦"。

《传》

《易传》共十篇：《彖》上、下，《象》上、下，《文言》，《系辞》上、下，《说卦》，《序卦》和《杂卦》。易传是最早系统注释《周易》的著作，它将《周易》六十四卦三百八十四爻上升到理论的高度进行概括和解释，把具体的卦爻上升到抽象的阴阳关系进行说明，把单独成组的卦爻从整体、系统的内在联系方面加以解释，彰显了《周易》的博大精深，确定了《周易》作为中华传统文化哲学典籍和"群经之首""大道之源"的崇高地位。

唐 李鼎祚辑《易传集解》十七卷

《周易》从一部"筮书"演变为安邦治国、修身养性的哲学经典，是中华民族智慧的结晶，对中华传统文化和哲学思想的发展贡献十分巨大，影响极其深远。它揭示了天地万物"易简""变易"和"不易"的运行发展规律，创立了变与不变的"对立统一"辩证思想和"阴阳"二仪解释事物内在矛盾联系的方法论。"天、地、人"三才之道，系统地阐述了人与自然界的关系，是中华"天人合一"思想的早期萌发，极大地影响了中华民族"天人合一"世界观的形成和人生哲学的启蒙。易经为诸子百家学说的形成

和历朝历代文化哲学思想的发展提供了"母体"的营养，集中体现了中华民族的思维模式、价值取向等哲学品格。无论是孔孟之道、老庄哲学，还是《孙子兵法》，抑或是《黄帝内经》《神龙易学》，无不和它有着密切的联系。孔子评价说："加我数年，五十以学《易》，可以无大过矣"，"盖晚而好《易》，读之韦编三绝，而为之传"（《汉书·儒林传》），可见《周易》对其影响之深。

儒家文化

儒就是儒家学说或儒家思想，是先秦诸子百家学说之一，由孔子创立，后逐渐演化为完整的思想体系，对中华文化思想发展产生极为深远而重大的影响。

关于"儒"的含义或职业，前人说法颇多，也多有争议。有据可查的，大体有四种解释：**一是明古道术者**。《说文解字》解释，就是指术士。二是相礼之士。即依靠对"礼"的谙熟，替人主持婚丧祭典的司仪。**三是六艺教授**。《周礼·地官》云："联师儒。"《周礼·天官》云："儒以道得名。"据此，班固说，儒出于司徒之官。可见，儒是早期的教书先生。**四是专指儒学、儒家**。孔子创立儒学后，儒就专指孔孟之学以及效法孔孟的人们。史上关于儒之来源未有定论，尚待深入研究。但或许这些解释都对，也都不全面。或恐儒的称谓本来就比例宽泛，有江湖术士、相礼之士、出入宫府官衙的谋士师者。或恐其职业和称谓随时代的变迁而变异。孔子曾告诫弟子说："汝为君子儒，无为小人儒。"可见"儒"至少在孔子时代其职业地位和学术修养是有高低贵贱之分的。随着孔子儒学的确立，"儒"的社会文化地位得到了极大的提升，在此后"儒"的概念就没有歧义了。

孔孟之道

儒学创始人孔子，姓孔，名丘，字仲尼，鲁国人。生于鲁襄公廿二年（公元前551年）。据《春秋演孔图》描述："孔子长十尺，大九围，坐如蹲龙，立如牵牛，就之如昂，望之如斗。"可见其天赋异禀。孔子年轻时便以知礼闻名，早就课徒授业。一生有弟子三千，七十二贤人。他传弟子承袭上古先贤文化，弘扬西周礼乐传统，创立礼教德治之道，为中国思想文化发展作出重大贡献。孔子是中国古代最著名的思想家、教育家、政治家。

孔子

孟子，名轲，字子舆，邹国（今山东省邹城市东南）人，生于公元前 372 年，是战国时期的哲学家、思想家、教育家，为儒家学派代表人，与孔子并称为"孔孟"。元朝追封其为"亚圣"。他对孔子备极尊崇，"自生民以来，未有盛于孔子也"，"乃所愿，则学孔子也"（《孟子·公孙丑上》），是孔子儒家思想的追随者、继承者。同时又对孔子儒学进行了丰富和发展，与孔子共同构建了先秦儒学——孔孟之道，成为儒学发展的第一个高峰。

孟子

1. 孔孟之道的治国思想。

礼制。春秋时期，王室衰微，诸侯割据，社会动荡。孔子对"周礼"情有独钟，全

面继承周朝礼制思想，并把恢复周礼作为最主要的政治理想和治国主张。子曰："克己复礼为仁。 □克己复礼，天下归仁焉。"（《论语·颜渊》）"礼制"完整地讲应句含礼和乐两个部分。礼，是指"周礼"。王国维说，周公确立嫡长制、分封制、祭祀制即系统地建立起"礼制"（《殷周制度论》）。礼制的本质是从人的外在行为、活动、动作、仪表上对个体作出强制性的要求、限定和管理，通过这种对个体的约束、限制，以维护和保证群体组织的秩序和稳定。其最主要的内容和目的便在于维护已有的尊卑长幼等级制度的统治秩序，即孔子所讲的"君君臣臣父父子子"。每个个体以其遵循的行为、动作、仪式来标志和履行其特定的社会地位、职能、权利、义务（《华夏美学》）。而祭礼则是推行礼制的典型引路，使礼制具备了神圣的气质。可以说，周公是"礼制"的主要制定者，孔子是"礼制"的坚决维护者，"礼制"是孔子治国主张的核心。

如果说，"礼"是强调人的外表差异，以建立起按等级的社会秩序，"乐"则是通过人的内心平和以实现差异化下的社会和谐。"乐统同，礼辨异"，"乐者，天地之和也；礼者，天地之序也。和，故万物皆化；序，故群物皆别"，"礼义立，则贵贱等矣；乐文同，则上下和矣"，"乐极和，礼极顺，内和而外顺"。（《礼记·乐记》）因此，礼与乐是用以统治国家的两种"利器"，是"礼制"的两个方面，"制礼作乐"，本质上是一回事。

《新定三礼图》

中庸。中庸之道来自《中庸》的论述。《中庸》原属《礼记》第三十一篇，相传为孔子学生子思所作。宋代学者将《中庸》从《礼记》中抽出，与《大学》《论语》《孟子》合为"四书"，为科举必读之书。一般认为，中庸是论述人生修养境界的道法哲学之说，但笔者以为中庸首先是一门治国学说。《中庸》云："天命之谓性，率性之谓道，修道之谓教"。"喜怒哀乐之未发，谓之中；发而皆中节，谓之和。中也者，天下之大本也，和也者，天下之达道也。致中和，天地位焉，万物育焉"。可见，中庸是讲天地和顺、

万物生发的治国之理，治国之理在于发皆"中节"以"致中和"。一曰以孝行使"中节"。二曰以"道""德"使"中节"。三曰以"九经"使"中节"。四曰以真诚使"中节"。五曰以"名正"使"中节"。六曰以"三重"（礼仪、制度、考文）使"中节"。

仁政。仁政学说是孟子对孔子"仁学"思想的继承和发展。孔子的"仁"是一种含义极广的伦理道德观念，其核心就是"爱人"。孟子从孔子的"仁学"思想出发，将其扩充至治国范畴，成为包括思想、政治、经济、文化等各个方面的重要施政纲领，建立"仁政"学说。首先，孟子以"人心向善"的人性论为孔子的"仁学"做诠释，确立以"仁""德"治国的思想基础。他认为有"四端"：恻隐、羞恶、辞让、是非之心。努力扩充"四端"，就可成就德性。人应该放弃私利，保存仁义。其次，提出"民贵"理念，作为施政纲领的思想统领，最早确定了"民本思想"，成为后来改革者、革命者的重要理论依据，一直成为中国治国文化的核心要义。"民为贵，社稷次之，君为轻"（《孟子·尽心下》），"得天下有道，得其民，斯得天下矣。得其民有道：得其心，斯得民矣。得其心有道：所欲与之聚之，所恶勿施尔也"。（《孟子·离娄上》）最后，他提出了"制民之产"的具体仁政政策主张，奠定社会政治稳定的执政之基。其具体措施包括"正经界"即实行井田制；"薄税敛"以减轻人民负担；以及"不违农时""深耕易耨"等遵循生产规律、体恤民情的政策主张，反对苛政。

"德""教"。孔孟儒家的最高政治理想是承继尧舜的"大同世界"和"公天下"的德治传统。"克明俊德，以亲九族；九族既睦，平章百姓；百姓昭明，协和万邦。""以德兼人。"（《尚书》）孔子以德治国的纲领就是："道之以政，齐之以刑，民免而无耻；道之以德，齐之以礼，有耻且格。"（《论语·为政》）他认为，用政治来引导民众，用刑治来约束民众，民众可以暂时免于犯罪，但没有廉耻之心。如果用道德来感化民众，用礼教来规范民众，则民众不但有廉耻之心，而且能使之心悦诚服。所以孔子积极推崇尧舜先贤的德治："无为而治者，其舜也与！夫何为哉？恭己正南面而已矣。"（《论语·卫灵公》）

孔孟认为，以德治国，还必须辅之以"教"。孔子在与子路的一次对话中如此说"教"："子适卫，冉有仆，子曰：'庶矣哉！'冉有曰：'既庶矣，又何加焉？'曰：'富之。'曰：'既富矣，又何加焉？'曰：'教之。'"（《子路》）他认为，人民富庶以后，关键在于"教"。因此，他明确主张，"为政"必须以"教民"为先。保家卫国的"战斗力"也来自教育。"善人教民七年，亦可以即戎矣"；"以不教民战，是谓弃之"（《子路》）。孟子关于"重教"思想可谓与孔子一脉相承："仁言不如仁声之入人心也，善政不如善教之得民也。善民，民畏之；善教，民爱之。善政得民财，善教得民心。"（《孟子·尽心上》）

2. 孔孟之道的人生哲学。人生哲学就是关于人生行为准则的哲学思考和理论。孔孟的人生哲学是对中华文化核心价值观的形成和中华民族人格精神形成的重大贡献。

他们对于人民生命情感和人生真谛做过深入的思考，提出过很多至理名言和智慧箴言。其中最核心的便是"仁义礼智信""温良恭俭让""忠孝廉耻勇"。

仁义礼智信。仁：仁爱。《论语》中谈"仁"的内容不但非常多，而且很广泛。主要指"仁德"或有"仁德的人"。"仁"是孔孟道德观之核心，一切优良品德都源于"仁"。孔子说："仁者先难而后获，可谓仁矣。""克己复礼为仁。一日克己复礼，天下归仁焉。""仁者其言也讱。"樊迟问仁。子曰："爱人。""刚、毅、木、讷近仁。""志士仁人，无求生以害仁，有杀身以成仁。""己所不欲，勿施于人。"义：忠义。公正合理地做事。礼：礼和。这是为人处世之根本，是指说话做事要与道法规范和社会规范相适应。智：睿智。就是要明白是非曲直，邪正真妄。人发为是非之心、文理密察，是为智。信：诚信。就是"言出由衷，始终不渝"。

温良恭俭让。温：温和。待人接物要"和颜悦色""和蔼可亲""温文尔雅"。良：善良。要具有善良、美好、高尚、仁义的道德品质。恭：恭敬。对人要端庄诚恳、恭敬有礼。俭：节俭。即"以俭素为美"，"性不喜华靡"。让：谦让。"厚人自薄谓之让"，谦虚对人，礼让三分，顾全大局。

忠孝廉耻勇。忠：忠诚。精忠报国舍生取义。孝：孝悌。孝敬父母，友爱兄弟。廉：廉明。洁身自好，清正廉明，不苟且不贪腐。耻：羞耻。人非圣贤，孰能无过。过而知耻，继而改之。"知耻近乎勇。"知廉耻，完其生。勇：勇敢。要有勇敢坚强的意志品格，"勇者不惧"。

谶纬神学

谶纬思想形成于西汉的哀帝、平帝时期，到东汉基本完备，被称为"内学"，是儒学的宗教化。它以儒学"六经"再加上《孝经》总称"七纬"为理论遵循，在上层社会发展成庙堂儒教。建初四年（公元 79 年），汉章帝召开"白虎观会议"，由班固整理成《白虎通德论》（会议纪要），以法令形式将谶纬之学确立为"正统之学"。谶纬神学是经学和神学的混合物，对东汉及以后国家祭祀的确立意义重大，更对中国传统社会政治、经济、哲学、文学、道德、伦理、科学、艺术、宗教、神话的影响巨大。董仲舒、刘向、郑玄、马融等汉代大儒是儒家谶纬神学的集大成者。他们一方面为了宣扬儒家思想，并使之更有说服力、影响力，另一方面也为了防止政治风险，更好地保全自己，他们放弃了经学家以个人名义宣扬儒学的做法，而是借用神学来解释、神化儒家经典和宗师，尊孔子为"通天教主"。

西汉大儒、哲学家董仲舒是"谶纬神学"的代表人物。他在汉景帝时任五经博士，

讲授《公羊春秋》。其在《天人三策》《春秋繁露》等著作中，把儒家思想与当时的社会需要相结合，吸收阴阳谶纬之学，形成了以儒学为核心的新的思想体系，系统提出了"天人感应""大一统"和"诸不在六艺之科、孔子之术者，皆绝其道，勿使并进"，以及"三纲五常"等神学色彩浓厚的新儒家学说。他向汉武帝进言，儒是守成之学，可以度越诸子、定于一尊。他的主张为汉武帝所采纳，遂"罢黜百家，独尊儒术"，使儒学首次被官方确定为中国社会正统思想，影响中国文化思想两千多年。他的主要思想成就有以下几点。

大一统。针对汉初实行"黄老之学、无为而治"造成"吴楚七国之乱"，国家面临分裂的严峻局面，董仲舒从《公羊春秋》"元年春王正月"的记述中找到了"大一统"的理论依据，提出"大一统"论。他说："臣谨案《春秋》谓一元之意，一者万物之所从始也，元者辞之所谓大也。谓一为元者，视大始而欲正本也。《春秋》深探其本，而反自贵者始。故为人君者，正心以正朝廷，正朝廷以正百官，正百官以正万民，正万民以正四方。四方正，远近莫敢不壹于正，而亡有邪气奸其间者。"（《天人三策》）既然"大一统"是宇宙的最基本法则，那么国家的运行就必须要按"大一统"的普遍法则来运行。而"天意"的解释权又被牢牢地掌握在儒生手里，这样就实现了儒家与君权的结盟，从而使儒家对整个社会的影响力和对入仕者的吸引力大大增强。

罢黜百家。董仲舒向汉武帝进言，既然"大一统"是普天运行的规则，就要用思想上的统一来为政治上的"大一统"服务。"《春秋》大一统者，天地之常经，古今之通谊也。今师异道，人异论，百家殊方，指意不同，是以上亡以持一统，法制数变，下不知所守。臣愚以为诸不在六艺之科、孔子之道者，皆绝其道，勿使并进。邪辟之说灭息，然后统纪可一而法度可明，民知所从矣。"（《汉书·董仲舒传》）他多次强调要用孔子儒学统一天下的思想。汉武帝采纳了董仲舒思想大一统的建议后，施行了"罢黜百家，独尊儒术"政策，将儒学作为正统思想，产生了中国特有的"经学"及经学传统，形成"经学"思潮。董仲舒则被视为"儒者宗"。

天人感应。天人关系说先秦就有之，但董仲舒杂糅诸家，加以发展，吸收阴阳五行之说，并通过对自然现象的比附来详尽论证，将天人关系之说发展成为"天人感应学说"。其中"天人感应，君权神授"则是其核心。董仲舒认为，世上有"天命""天志""天意"存在："天者，万物之祖，万物非天不生。""为人者天也，人之为人本于天，天亦人之曾祖父也。""天者，百神之君也。""唯天子受命于天，天下受命于天子。"（《春秋繁露》）因此，

董仲舒

"屈民而伸君，屈君而伸天"（《春秋繁露》），从而将君主权威推到了神圣化，有利于建立"大一统"的政治局面。

"天人感应"理论在肯定君权神授的同时，又以"天象示警""异灾谴告"来约束帝王的行为："国家将有失道之败，而天乃先出灾害以谴告之。不知自省，又出怪异以警惧之。尚不知变，而伤败乃至。"（《汉书·董仲舒传》）他以此规劝君王应法天之德行，实行仁政。这一理论，在君主专制时代让君权有所制约，推进仁政，以实现社会稳定，保障民生，无疑是具有积极作用的。"天人感应"为此后的两汉帝王所尊崇，影响深远。据《汉书》《后汉书》记载，有不少汉朝君主，在出现天象灾异时，都下"罪己诏"，实行免租减赋、开仓赈灾等措施。

统治哲学。董仲舒按照"贵阳而贱阴"理论提出"三纲五常"的道德原则和规范，试图通过"三纲五常"的教化，来维护社会伦理和政治制度，建立起社会伦理秩序。"三纲""五常"来源于董仲舒《春秋繁露》。"三纲"指君为臣纲，父为子纲，夫为妻纲。"五常"指仁、义、礼、智、信。董仲舒以《公羊春秋》为依据，将周代以来的"天道观"和阴阳五行学说结合起来，吸收法家、道家、阴阳家思想，建立了新的儒学思想体系，成为流行汉代的重要统治哲学，对当代社会提出的一系列哲学、政治、社会、历史问题给予了较为系统的回答。他认为，三纲五常可求于天，不能改变。

拔擢制度。董仲舒建议汉武帝："立太学以教于国，设庠序以化于邑。渐民以仁，摩民以谊，节民以礼。"（《汉书·董仲舒传》）他反对"郎选""经子"和"货选"等汉代官吏选拔制度。呼吁："毋以日月为功，实试贤能为上。量才而授官，录德而定位。"提倡建立新的人才拔擢制度。汉武帝从其所议，"立太学、置明师，以养天下之士，数考问以尽其材"，"选贤才，举孝廉，郡国岁献二人，著为功令"。班固曰："自武帝初立，魏其、武安侯为相而隆儒矣。及仲舒对册，推明孔氏，抑黜百家。立学校之官，州郡举茂材孝廉，皆自仲舒发之。"（《汉书·董仲舒传》）于是，儒生逐渐成为政治思想界的决定性力量，有力地维护了儒家的独尊地位。

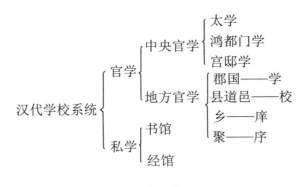

汉代学校系统

西晋 李靖《出师颂》

唐代道统

道统是指儒家传道的脉络和理论谱系。用"道统"一词来概括儒家学说思想体系传承最早是由朱熹提出来的。但事实上既从"道"的内涵，又从"统"的线索两个方面来专门解释倡导儒家正统之说的，是唐代著名文学家、政治家、思想家韩愈。他创立了儒家道统说。《厚道》一文便是道统说的纲领性文件和宣言。儒学经历了魏晋南北朝时期的衰落，趋于式微，而佛道两教在当时社会生活中的影响日益增大。韩愈为了抑制佛老，恢复和提升儒家的正统地位，效法佛教"法统"说，提出了儒家之道及其传承脉络："尧以是传之舜，舜以是传之禹，禹以是传之汤，汤以是传之文、武、周公，文、武、周公传之孔子，孔子传之孟轲。""孟轲师子思，子思之学盖出曾子。自孔子没，群弟子莫不有书，独孟轲氏之传得其宗"（《厚道》）。韩愈本人则以孟子继承者自居，并自谦说："韩愈之贤不及孟子。孟子不能救之于未亡之前，而韩愈乃欲全之于已坏之后。"（《厚道》）

道统之说为此后的历朝历代儒家所接受，到宋代，朱熹直接冠以"道统"一词，并加以

韩愈

发扬光大，对"道体"内涵和统绪规模做了更加明确的界定，以此进一步确立宋代新儒学在中国文化思想中的正统地位和在儒学历史中的重要地位。但事实上，自从韩愈提出道统说以后，历代解说道统者都未能超出韩愈道统说的框架，即从"道"的逻辑方面和"统"的历史方面来阐述道统。

唐 陆東之《得告帖》（局部）

对儒家道统说从哲学意义上分析，可以归结为三个方面，即认同意识、正统意识和弘道意识。他们批判佛教道教宣扬的"因果报应""生死祸福"之说，赞成弘扬儒学的道统说。宋代程颐、程颢兄弟出入佛老，返回六经，汲取佛老思辨哲学，对"道统"作了新的诠释。把天理提到了本体高度，把道统、经典、圣人联系一起进行论述，主张经典是载道之文，为学须以经为本，注疏为次。并把《大学》《中庸》《论语》《孟子》定为经典，倡导心性之学，以心传心，超越汉唐儒学，直接孔孟源头。

《论语》

韩愈开山儒家道统之说，对儒学成为中国古代主流文化哲学思想，意义重大，深受历代儒士赞誉。皮日休说："千世之后，独有一昌黎先生，露臂瞋视，诟于千百人内。其言虽行，其道不胜。苟轩裳之士，世世有昌黎先生，则吾以为孟子矣。"

宋明理学

宋明理学，又称宋明道学、新儒学，是以中晚唐的儒学复兴为前导，通过两宋和明代理学家共同努力而创建的，中国后期封建社会最为精巧、完备的儒家理论体系。这个思想体系以"理"作为宇宙本体的哲学思辨的核心范畴，所以被称为理学。这个思想体系坚持以儒家伦理道德为根本，却融合了佛道思想精粹而区别于传统儒学，因而又被称为新理学。

从西汉到隋唐的一千多年间，儒学只重对经义的注疏、诠释，而不允许对义理的内涵进行创新发展，使儒学走向式微。与此相对，自魏晋南北朝以来，佛道两教却获得了大发展，几度成为社会主流意识形态，对儒学的生存形成重大威胁。加之宋代阶级矛盾和民族斗争趋于尖锐，时代呼唤一种能够统领全局，为不同民族、不同阶级所能共同接受的精神家园和思想共识。在这种新形势下，从北宋中期起，一批大儒学子开始反思传统儒学的两大问题：一是汉唐学者未事经学笺注的治学和弘道传统方式；二是比起佛道两学，儒学在"形而上"方面存在不足，即儒学之道产生和发展的正当性和必然性。于是，他们一方面抛弃传统的《五经正义》等经学旧说，努力开创以己意解经的新局面；另一方面则实行"援道入儒""以儒包佛"策略，借鉴佛学"空有合一""返本复初"等在哲学本体论方面的理论成果和道家的阴阳数理宇宙观。同时，努力挖掘传统儒学的合理内核，例如《周易》《孟子》《中庸》中关于"性"与"天"等方面的内容，创造性地提出了许多富有特色的儒学新概念，并予以系统地哲学论证，从而弥补了儒学思想在"形而上"方面的不足，使之富有更完备的哲学思辨品质，并重新诠释、丰富和发展了儒学在道德伦理、政治实践等方面的理论内容，创立了集哲学、道德、伦理、政治于一身的新儒学理论体系。新儒学一改传统儒家"坐而论道"的陋习，批评汉唐章句之学为"虚学"，标榜自己的学说为"实学"，更加强调学以致用，强调"以修身为本"的修齐治平相统一的"内圣外王"理想，将儒学重新拉回治国之学的使命上来。其精神价值和道德思想影响着中华民族一代又一代的仁人志士。如，张载石破天惊地呼喊出了儒家理学的豪迈抱负："为天地立心，为生民立命，为往圣继绝学，为万世开太平"。顾炎武在明清易代之际，发出"天下兴亡，匹夫有责"的慷慨呼号。文天祥在异族强权面前表现出浩然正气，铮铮风骨。

在宋明理学中，成就最高、影响最大、最具代表性的有两个学术流派：程朱理学

朱熹

和陆王心学。

程朱理学，亦称程朱道学，是由北宋理学家程颢、程颐兄弟创始，在吸收了周敦颐、邵雍的"太极"，张载的"太虚"理论的基础上，由朱熹集大成而最终完善的新儒家学说。程朱理学的根本特点是将儒家的社会、民族以及伦理道德和个人生命信仰理念，构建成更加完整的概念化、系统化的哲学思想及信仰体系，并使其更加逻辑化、抽象化和学术化，以精致的"天理""天道"理论取代了粗糙的"天命论"和神教理论，从而赋予了儒家理学更强的自主意识，形成了理高于势、道统高于治统的政治理念，为君权统治提供了新的理论指导，也是中国传统哲学思想的一次巨大飞跃。

程朱理学认为，"理"是宇宙万物的起源，是天道、天命。"理"固而是万物"之所以然"。"理"体现在人类中，便是人的本性——"善"，而在人的社会关系中，又必然体现为"礼"。所以，"理"是程朱理学的思想基础和全部理论的出发点。朱子还借用佛教"月印万川"的比喻，说明"理一分殊"的世界观，认为万事万物各源于"天理"，是为"理一"。而万事万物在形式上又各有一理，可谓"分殊"。人们由于欲望的贪求和本心放失，使心中由天禀赋的"理"遭受蒙蔽，偏离"天道"，从而失去了"理"的本性，社会也便失去了"礼"，因而必须要不断地进行"穷理"。对事物进行"穷理"的方法就是"格物致知"。

"格物致知"的方法论，出自儒家经典《大学》，其中写道："古之欲明明德于天下者，先治其国。欲治其国者，先齐其家。欲齐其家者，先修其身。欲修其身者，先正其心。欲正其心者，先诚其意。欲诚其意者，先致其知。致知在格物。"格物致知就是穷究事物原理，从而获得事物内在的规律性、本质性认识。朱熹说："格物致知，便是要知得分明。"（《朱子语类》）他将"物"解释为"天下之物"。他说，即凡天下之物，莫不因其已知之理而益穷之。以求至乎其极。至于用力之久，而一旦豁然贯通焉，则众物之表里精粗无不到，而吾心之全体大用无不明矣。

要使"格物致知"，以"明明德"，还必须"复归本心"。朱熹说，人的本心"虚灵不昧，以具众理而应万事"，"但为气禀所拘，人欲所蔽，则有时而昏"，"故学者当因其所发而遂明之，以复其初也"（《大学章句》）。他又说："人皆有是知，而不能极尽其知者，人欲害之也。故学者必须先克人欲以致其知，则无不明矣。"（《大学章句》）朱

熹认为，孔子所谓"克己复礼"，《中庸》所谓"致中和"，《大学》所谓"明明德"，《尚书》所谓"人心惟危，道心惟微，惟精惟一，允执厥中"，圣贤千言万语，只是教人存天理、灭人欲。于是"存天理、灭人欲"便成了程朱理学致知穷理的最主要道德观和方法论。

"存天理、灭人欲"的观念，化自《礼记·乐记》："人化物也者，灭天理而穷人欲者也。于是有悖逆诈伪之心，有淫泆作乱之事。"二程引申为："人心私欲，故危殆。道心天理，故精微。灭私欲则天理明矣。"朱熹则进一步明确概括为"存天理、灭人欲"。

程朱理学在南宋后期为统治阶级所接受和推崇，成为此后历代国家统治思想。在此后的几百年间，在促进人的理性思维、教育人的知书识礼，陶冶人的道德情操，维护社会稳定，推动历史进步等方面，发挥了积极的作用。

陆王心学。心学作为儒学的一个门派，其思想早已有之。最早可溯及孟子。南宋陆九渊将其发扬光大，形成堪与程朱理学分庭抗礼的理学体系。至明朝，陈献章开明朝心学之先河，明代大儒王阳明集宋明心学之大成，首度亮出"心学"的学术招牌，使"心学"有了独立而清晰的理论体系，将儒学的发展与成就推到了历史的最高峰。

陆九渊以孟子心性之学为宗，发扬其"尽其心者，知其性；知其性者，则知天矣"的"尽心知性知天"的思想，把其人皆有之的个体之心发展为不随时空变化的"同心"："心，只是一个心。某之心，吾友之心，上而千百载圣贤之心，下而千百载复有一圣贤，其心亦只如此。心之体甚大，若能尽我之心，便与天同。为学只是理会此。"（《陆九渊集·卷三十五语录下》）

王阳明继承了陆九源的同心说，同样强调心的普遍性："理一而已矣，心一而已矣，故圣人无二教，而学者无二学。"（《王阳明全集·博约说乙酉》）

陆王在建立起了"心"这个作为"心学"的理论源头的基本概念和内在含义后，便展开了心学的基本观点和理论逻辑。首先，提出了"心即理"的哲学命题。王阳明说，所谓理就是心之条理，发之于亲则为孝，发之于君则为忠，发之于朋友则为信。因此，心就是义理之心，心本身就包含着义理，即道德伦理。而就人伦社会而言，道德伦理（德、礼）就是"天理"。所以"穷理"的首要问题不是由外而内的"格物致知"，而是由内而外，"发明本心"，把从同理的义理之心发散于外，付诸实践。其次，提出了"心外无物"的哲学理念。陆象山、王阳明分

王阳明

别用"镜中观花"和"岩中花树"的案例来说明其"心外无物"的观点。"心外无物"是对"心即理"哲学理念的进一步论证和延伸，从而可将此类推为：心外无物，心外无事，心外无理，心外无义。为心学下一步的道德学说作了理论准备。最后，提出了"致良知"的目标体系。陆王与程朱一样，认为"欲望"和"放失"，使人的"天性"受到蒙蔽，因而需要穷理"明心"，而这个心就是"良知"。他们认为，人心本善，多有迷失，通过修养，求其放心，即可"发明本心"。人之修养，便是付诸道德实践，进而推出了陆王心学的认识论和方法论——知行合一。在宋代理学家眼里，所谓"知行合一"不是一般的认识和实践的关系，而是指人的道德意识与道德实践的关系。但在"知"的概念上，王阳明的"知"与朱子的"知"有着根本性的区别。朱子所谓的"知"实质就是指"理"，需要从外在事物上进行求索，格物以致知，即通过对客观事物规律性（理）认识，获得对伦理道德的认知，而更加强调"道问学"的一面（《中庸》说："尊德性而道问学，极高明而道中庸。"）。陆九渊则认为，人心里的"道德伦理"原来就有的，穷理应从人的内心深处去发掘，而且更应"尊德性"、重实践。这一见解切中了传统"道学"重论道、轻实践的要害。王阳明不认同朱熹认"知"和"知求"的方法，也不认同陆九渊先知后行的观点，认为他们都是把"理"与"心"割裂开来，看成两个事物。他从心学的立场上对"知行合一"进行了阐述。他认为，与实践相对应的"知"，并不是对外在事物之"理"的认识，而是对引起或指导道德实践的主观意志的克制与省察。知行合一，就是"一念发动处，便即是行了"。我们可以理解为"知行为一"，知行一体。王阳明说，"知行原是两个字，说一个工夫"，是一体两面。知必然表现为行，不行不能算真知；行必然体现出知，不知便是罔行。所以王阳明说，良知，无不行。而自觉的行，也就是知。二是知始行成。王阳明说："知是行的主意，行是知的工夫。知是行之始，行是知之成。"（《传习录》）这种"知行"观无疑是很深刻的。

王阳明之所以要竭力倡导互为一体、表里一致的知行合一理念，其根本目的是克服"一念不善"的问题出现。而这正是他的"立言宗旨"："我今说个知行合一，正要人晓得一念发动处，便即是行了。发动处有不善，就将这不善的念克制倒了，须要彻根彻底，不使那一念不善潜伏在胸中，此是我立言宗旨。"（《传习录》）最后，王阳明开出了"知行合一""致良知"的"处方"：居敬存养。"居敬"便是存养工夫，亦即"存养此心之天理"；省察克治。反省思诚，辨识病根，克己去欲，"破心中贼"；事上磨炼。在道德实践中磨炼情感意识，体悟明德仁心。

宋明两朝，也是儒家经学发展的里程碑。程朱理学和陆王心学从不同的理念出发，均对儒家经学的发展作出重要贡献。程朱理学对于儒家经学的卓著贡献，除了秉承先秦儒家经学的经典理论，并加以阐发弘扬、综合集成为符合时代要求的理学理论外，还集中体现在朱熹对"四书"（《大学》《中庸》《论语》《孟子》）的编订和注释上。他将《大学》《中庸》的注释称为"章句"，《论语》《孟子》的注释因引用他人的注释较

多，因而称之为"集注"，著作《四书章句集注》。他注释的《四书》既融合了前人的学术观点，又阐发了他学思感悟的独特见解，切于用世。他说："若理会得此四书，何书不可读，何理不可究，何事不可处。"（《朱子语类卷十四·大学之一》）朱熹的学术成果极大地带动了后世的研究，研究"四书"的热潮经久不衰，相关"讲义""精义"，不胜繁多。对此，《四库全书总目提要》经部总序评价说："洛、闽继起，道学大昌；摆落汉唐，独研义理；凡经师旧说，俱排斥以为不足信。"与此同时，历代政权也将他编定注释的《四书》审定为官书，并作为科举考试的题库和标准答案，所有答卷观点均不得与之相违。从此，《四书》不仅是儒学经典，还是每个读书人的必读之书。可见，《四书章句集注》一书，上承经典，下启群学，金科玉律，代代传授，对传承弘扬儒家思想和中国传统文化的发展贡献不可低估。

陆王心学亦是"宋学"的重要派别，同样呈现出心学与哲学、经学紧密相连的特点，对儒家经学的发展作出了重要贡献。陆王心学重视主体的能动作用和本原地位，把儒家伦理与心等同，提出"心即理"、主体即本体的心本论宇宙观，以及天理即良知的思想观。但陆王心学的这些理论思想仍然是以儒家经典为理论来源，把经书作为"吾心"的记籍，通过学习经书来发明其心。陆九渊直言："因读孟子而自得之于心也。"（《象山语录》）"窃不自揆，区区之学，自谓孟子之后，至是而始一明也。"（《陆九渊集》）同样，王阳明从心学的立场出发，把儒家经学纳入心学范畴："盖四书五经不过说这心体，这心体即所谓道。心体明即是道明，更无二：此是为学头脑处。"（《传习录》）

《传习录》

梳理陆王心学关于儒家经学主要有以下观点：

追本溯源，直承圣人。主张读经需超越一千五百余年，直承圣人之道。陆九渊说，学者不能知之久矣。非其志其识能度越千有五百余年间名世之士，则《诗》《书》《易》《春秋》《论语》《孟子》《中庸》《大学》之篇为陆沉。尧、舜、禹、汤、文、武、周公、孔子、孟子之心，将谁使属之？

学须知本，重在得心。陆九渊认为，圣人之心比经典更为重要。经典与圣人之心相比，不过是吾心之注脚。学须知本，其本即是圣人之心，亦即圣人之道。他说："实亡莫甚于名之尊，道弊莫甚于说之详。自学之不明，人争售其私术，而智之名益尊，说益详矣。且谁独无是非之心哉？圣人之智，非有乔桀卓异不可知也，直先得人心之同然耳。"（《陆九渊集》）

自作主宰，"六经注我"。陆九渊批判经学时弊，反对读书只解字义、训诂、注疏倾向，所谓"我注六经"的方法论。他说："今之学者读书，只是解字，更不求血脉。""今之学者，只用心于枝叶，不求实处。"（《象山语录》）认为这是"举世之弊"，以致"正理愈坏"。因此，他主张"收拾精神，自作主宰，万物皆备于我，有何欠阙？"并大胆提出"六经注我"："或问：'先生，何不著书？'对曰：'六经注我，我注六经。'"（《象山语录》）

治经之要，在于"明道"。王阳明进一步继承和发扬了陆九渊的"六经注我"思想，认为儒家经典只是为了说明心体，并认为心即是道，心体明则道明，"圣人述六经，只是要正人心"。而"明道""正人心"就是"致良知"："圣贤垂训，固有书不尽言，言不尽意者。凡看经书，要在致吾之良知，取其有益于学而已，则千经万典，颠倒纵横，皆为我之所用。一涉拘执比拟，则反为所缚。"（《传习录》）因此，在王阳明看来，看经书的目的就是为了致良知，这是注经的宗旨。

合二为一，心即道理。陆王在对经典的很多理念解释上也与程朱有根本的不同。最突出的是关于道、理、心的儒学学术概念的解释上，主张合二为一，而非程朱的一分为二。针对《易传》"一阴一阳为之道"的命题解释，朱子认为道即理，而理分阴阳，而阴阳为"形而下"者。陆九渊认为一阴一阳即是道，道即是心，皆为"形而上"。针对《尚书》的"十六字心传"（人心惟危，道心惟微，惟精惟一，允执厥中）的解释，朱子用天理人欲来区分道心人心。而陆九渊认为天人合一，而非二心。心只有一心，就人而言，如果放纵物欲，而不加以克制，岂不危殆？就道而言，心道合一，无形无臭，难以把持，岂不微妙而难见？然而无论道还是人，均不能把心一分为二，只是从不同的角度来说明一个统一的心而已。朱熹将此"十六字心法"作为传授孔门儒学的心诀，完善程朱道统之说。王阳明则继承陆九渊衣钵，将圣人相传授受之学即"心传"之学视为心学，还将道统"十六字心传"引用为"心学之源"。在他看来，心即道，圣人传道就是传心。

纵观陆王理学，对儒家经学发展贡献最重要的是两个方面，一是解放思想，不囿于教条，反对"本本主义"，主张从圣人之心出发，对经典赋予新的解释和意义，所谓"六经注我"。二是强调一切经典皆为致良知所用，理论联系实际，学以致用。反对陈旧的只重训诂注疏的治经陋习，开启治经方法论上的革命。

清代儒学

清代儒学是中国传统儒学的重要历史阶段。它上起 17 世纪早期的明清之交，下迄 20 世纪初期的辛亥革命，历时 300 余年。其间大致可划分为清初、乾嘉、道咸和晚清四个阶段。

清 钱泳隶书《重修鄞县儒学碑记》

清初，清政府以明朝灭亡为镜鉴，认为道德沦丧和伦常废弛是明朝灭亡的主要原因，因而大力推进程朱理学，使之成为道德神学，将社会整体价值观在儒学的框架内形成完整的信仰体系，以达到满人统治社会，实现长治久安的目的。但清政府的"良苦用心"并没有得到清初儒士们的认可。他们反其道而行之，转而另辟蹊径，不搞直接对立，兴起注重考据、摒弃空谈，注重启蒙的治学之路和学术之风。主张"居庙堂之高则忧其民，处江湖之远则忧其君"的士大夫理想，深切关注社会问题，从而，兴起"实学""朴学""公羊学"等不同时期、不同特点，但贴近实际、经世致用的清代儒学流派。

清儒学凭单　　　　　　黄宗羲

实学。实学是一种以"实体达用"为宗旨，以"经世致用"为目的的儒家思想潮流。它肇始于宋代，兴盛于明清之际，是中国古代文化思想向近代思想转化的桥梁与纽带。

清代实学扬弃宋明理学的晦涩玄理与沉沦萎靡，主张言之有物，注重实证，将儒学哲学世俗化，以天文地理等自然规律和吏治典章等社会治理诸多领域为研究目标。黄宗羲提倡以修儒为心学之本，力主穷经、治史，提出"天下为主，君为客"的民本思想，主张"天下之法"，以此限制封建专制，保障民权。顾炎武开风气之先，"其学以博学于文，行己有耻为主"，将治学与道德修养与经世济民高度统一。王夫之反对"生而知之"的先验论，强调思维与实践的相互促进作用，迸发出"认识论"与"实践论"的火花。

清代中期的颜李学派继续高举实学旗帜，主张"实文、实行、实体、实用"，批判"宋学"之空疏，以阐扬"实用实行"为己任，把实学推到了新的境界。

章炳麟

朴学。朴学滥觞于明末清初，大盛于乾嘉时期，以考据为其治学方法，通过对儒家经典古籍的整理、校勘、注疏、辑佚等，阐发儒学之新说，同时也逃避清初文字狱的风险。朴学代表人物孙星衍主张人才出于经术，经由于训诂，考据乃在实用。他将典章制度的考据与对时事政治的思考结合在一起，博积群书，勤于著述，著有《尚书今古文注疏》《周易集解》《明堂考》等著作，网罗旧闻，兼采新学，终成富有经世精神的一代实学大家。王念孙与父亲王安国并称朴学"高邮二王"，且与钱大昕、刘台拱等人有"五君子"之谓。他曾每日以著述自娱，著有《读书杂志》，不逸周书、战国策等先秦经典，有"一字之证，博及万卷"之誉，可见其儒学研究之成就。朴学代表人物还有全祖望、

章学诚、邵晋涵、杭世骏、龚自珍、俞樾、章炳麟等著名学者。总体来看，朴学承绪"经史不分"，重于实学、综合博采的传统，专以考据训诂见长，自成风气，潜心汉学，为儒学在清代中后期的弘扬，作出了重要贡献。

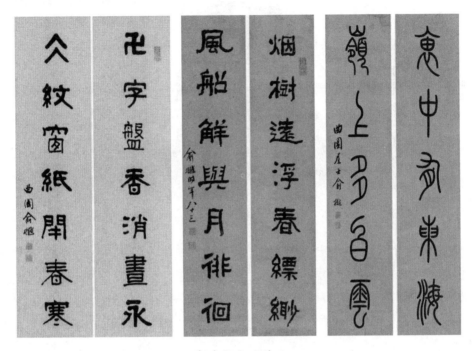

清 俞樾书法作品

公羊学派。公羊学派是儒家经学中专门研究和传承《春秋公羊传》的一个学派，滥觞于公元前 6 世纪至 3 世纪，重振于清代中后期，常州学派的出现，标志着"公羊学"的重新崛起。公羊学时隔两千多年重新兴起，为中国传统文化思想"绝无仅有"之现象，这与中国当时的时代背景是分不开的。鸦片战争爆发前后，中国国内局势进入了千年未有之大变局，社会思想混乱、政局动荡，亟须寻找能够成为社会最大共识的意识形态。庄存与、孔广森、刘逢禄、龚自珍、魏源、康有为等有识之士，复从《公羊传》中探究"非常异义可怪之论"，借经学议政事、改风俗、思人才、正学术，把"公羊学"研究与经世救亡图存的政治目的紧密地结合在一起。建立适合当时政局形势和时代要求的"大一统"理论，作为治国理政的思想指导。"公羊学"应时代要求而复兴，也是秉承"实学"的理念，上承儒家经典，为"公羊学"开拓了新的境界和经世之用。在后来的维新变法中，"公羊学"起到了提供理论依据的重要作用。

康有为

晚清儒学。面对中国历史上少有的社会大转型和文化大冲突，晚清儒子既要承担儒学的继承发展的重任，又要面临各种外来文化的冲击和挑战，时代的急迫造成晚清儒学的纷繁与悲凉。他们在学术上没有取得儒学研究的重大历史性进展，但在外来文化与中国儒学文化的整合与中国化上作出了重要贡献，同样具有在中国思想史上的重大意义。

《海国图志》

在近代科学上，魏源综述各国历史、地理及中国应采取的对外政策，写成了《海国图志》。李善兰把哥白尼太阳中心说、笛卡尔解析几何、耐普尔对数、莱布尼茨微积分、牛顿万有引力等西方科学介绍到中国来。华蘅芳、徐寿编译了大量有关代数、三角、微积分、概率论和物理、化学、机械制造等书籍。这些西方科学知识，为开启中国近代文明起到了极为重要的作用。

魏源

　　在进化论上，严复翻译了赫胥黎的《天演论》，全面系统介绍了达尔文的生物进化论，积极影响了一些先进知识分子的世界观，成为变法维新的理论依据。

《天演论》

　　在政治学上，许多知识分子翻译并介绍了卢梭的《民约论》等西方政治理论书籍和文章，为中国社会政治变革提供了理论借鉴。

第四讲

中国文化思想（二）

玄妙之意，出于物类之表；幽深之理，伏于杳冥之间；岂常情之所能言，世智之所能测。

——张怀瓘

道家文化

"道，所行道也。"（《说文》）"道"即道路，由此引申为途径、方法、规则、技术以及道理。"道"作为动词使用，只表示说话，但在中国文化思想领域中，"道"则专指道家、道教和道家学说。道家是指阶层，道教是指宗教，道家学说则是指理论，不可混为一谈。本书所说的道只指道家以及道家理论。

道家及其学说起源于春秋战国时期，由老子创立，通过杨朱、孟子以及老、庄后学的传承与发展。至西汉初期形成黄老之学，魏晋时期形成老庄之学，终成规模宏大，体系完备，有鲜明个性的道家理论和哲学体系，成为中国传统文化思想和古代哲学的重要组成部分，几度成为统治阶级的治国理论，对中华文明发展进步产生过重大而深刻的影响。

道家思想理论，以《道德经》问世为标记，成为一种完整成型的思想体系。根据《史记》记载，老子是道家学说的创始者。老子，姓李名耳，字聃，春秋末期人。他出生于楚国，是中国古代思想家、哲学家、文学家和史学家，是道家学派的主要代表人物，也被道教尊为始祖，称"太上老君"。相传春秋末期，天下大乱，老子骑青牛弃官西行归隐，至函谷关，应关令尹喜之请作《道德经》，由此确立了道家之核心理论，成为道家学说之源。

老子

道家的另一个代表人物是庄子。庄子名周，战国时期人。他出生于宋国，是中国古代思想家、哲学家、文学家，是道家理论的重要继承者和创造者，是道家学派的代表人物，与老子并称"老庄"，其学说与老子学说合称为"老庄之学"。

庄子

纵观道家理论，重点在于回答和解释："道是什么""宇宙是怎么产生和由什么构成的""宇宙是怎么运行及其基本特性是什么""天道与人道的关系"以及"人如何修行"等宇宙本体、宇宙运行规律以及人的生命情感、人生哲学等哲学、伦理道德问题。其本质也应属于"治国理论"。

关于宇宙的起源和本体——道

道家认为，宇宙起源于道，其本体就是道："道生一，一生二，二生三，三生万物。""物有混成，先天地生，寂兮寥兮，独立而不改，周行而不殆，可以为天下母。"（《道德经》）老子认为，先由道生一，然后才成万物（宇宙）而道先于天地（宇宙）而生，为天下（宇宙）之母。对比《易传》的宇宙观："易有太极，是生两仪，两仪生四象，四象生八卦。"《易传》只回答了从有到万物，即一（太极）到多的宇宙发展问题。而老子则回答了从无到有、从一到万物的宇宙发生和发展的问题，因此，老子在"易"的宇宙观基础上，有了创新性发展，回答了宇宙的起源和宇宙的本体这个人类最重大的哲学命题。这与2000多年后的现代关于宇宙起源的大爆炸和"奇点"理论，竟

有异曲同工之感。

那么"道"是什么，道又有哪些特征呢？老子说，道是"先天地而生"，"可以为天下母"的那个"混成"之"物"。它既"寂"且"寥"，"独立而不改"，也"不知其名"，姑且称其为"道"吧！"吾不知其名，字之曰道"（《道德经》），"吾不知其名，强名曰道"（《清静经》）。老子又说，"道"，"视而不见"，"听之不闻"，"搏之不得"，"不可名状"。可见，在老子看来，"道"是看不见，听不到，摸不着，无法用语言来描述的东西。他在《道德经》开篇开宗明义："道可道，非常道；名可名，非常名。"庄子进一步对"道"作了诠释："夫道，有情有信，无为无形；可传而不可受，可得而不可见；自本自根，未有天地，自古以固存；神鬼神帝，生天生地。在太极之先而不为高，在六极之下而不为深；先天地生而不为久，长于上古而不为老。"（《庄子·大宗师》）韩非子也全面继承"道"是宇宙"本源""本体"的老庄观点："道者，万物之始""万物之源"，是"万物之所以然""万物之所以成"。从以上所列的道家宇宙起源和本体理论中，我们可以理解道家所讲的"道"和黑格尔所讲的"绝对精神"的含义完全契合。在黑格尔哲学中，绝对精神是独立存在的某种宇宙精神。它是脱离人和客观世界的存在，是先于自然界和人类社会永恒存在着的实在，是宇宙万物内在的本质核心。

"一阴一阳之谓道"

那么道家所说的"道"是由什么构成的呢？这恐怕要有点辩证法的思维才能理解。老子说："天下万物生于有，有生于无"。（《道德经》）"老君曰：'大道无形，生育天地；大道无情，运行日月；大道无名，长养万物；吾不知其名，强名曰道。'"（《清静经》）庄子也有类似"无为无形"，"不可受"，"不可见"的说法。因此，在老庄眼里，"道"首先是一种"虚无"。但"道"又具有"无中生有"的品质："生育天地""运行日月""长养万物""道生一，一生二，二生三，三生万物。万物负阴而抱阳，冲气为和"（《道德经》）。

上古文化的集大成者孔子，关于"道"的概念也形成了与老子相同的观点："一阴一阳之谓道。"（《易经·系辞上》）我们联系老子"天下万物生于有，有生于无"的说法，便可知道，在老子的宇宙观中，"道"所生的"一"就是有，"二"就是"阴阳"。而"道"生化"混成之物"（混沌），并使阴阳冲和以成天地万物的是"气"。《黄帝内经》更是把气作为天地万物的元初物质，是以物质世界的本原来看待，"清阳为天，浊阴为地，地气上为云，天气下为雨。雨出地气，云出天气"（《素问·阴阳应象大论》）。所以，庄子说"通天下为一气"。道教则是把宇宙本体是"气"的理论作为其教义的哲学核心思想，所谓"一气"化"三清"。东汉道教著作《老子想尔注》说，"道者，一也。

一散形为气，聚形为太上老君"。气是一种神秘的能量，是自带能量的"气"。

《太上感应篇图说》

"道"的品格特征

道家研究宇宙的生成（本体）及其运行规律（天道），其目的还是阐述自己的治国理念和人生哲学（人道）。在道家的思想意识里，宇宙就是"道德宇宙"。那么，道家对"道"即宇宙及其运行总结出哪些规律或特征呢？

一是道贵在无。 道家认为，"无"和"有"是一对辩证关系，但道的根本在于"无"："以虚无为本，以因循为用。"（《论六家要旨》）道家认为，在形形色色的世界万物背后，有一个统一的本体，即"无"，否则世界将会杂乱无章。因此，万物所表现出来的一切"有"，都以"无"为存在依据，都统一于"无"。王弼说："天下之物，皆以有为生。有之所始，以无为本。""富有万物，犹各得其德，虽贵，以无用，不能舍无以为体也。"（《老子注》）

二是自然无为。 道家认为，宇宙万物的存在和发展运行都是自然而然的，不受任何意志所支配。老子说，"道生之，德畜之，物形之，势成之，是以万物莫不尊道而贵德。道之尊，德之贵，夫莫之命而常自然"，"道法自然"（《道德经》）。正因如此，"道"才成其为"在太极之先而不为高，在六极之下而不为深，先天地生而不为久，长于上古而不为老"（《庄子》）。"大道泛兮，其可左右"（《道德经》），"天道盈而不溢，盛而不骄，劳而不矜其功"（《国语·越语下》）。

三是周行不殆。 道家认为，"道"是无时不在，无处不有，周而复始，行而不殆。

老子说，道"独立而不改，周行而不殆"，"强为之名曰大。大曰逝，逝曰远，远曰反"，"道之在天下，犹川谷之于江海"（《道德经》）。因此，"道"具有客观性、普遍性和循环往复之特征。

四是道稽物理。道家认为，天道是天下万物之理，万物之理都归于一理——道。"万物各异理，而道尽稽万物之理"，"故曰道，理之者也。"（《韩非子·解老》）因此，"人道"也必然归一于"天道"。由此，道家建立起自己的治国学说，其中最核心的要义便是"无为而治"。可以说，建立并推行道家的治国思想，是道家研究宇宙本体及其发生发展规律的一切目的和意义所在。

道家的治国理念与方法论

"无为而治"出自《道德经》，是道家最主要的治国理念。道家的思想逻辑就是，道是无为的，但又是有规律的。它有一种无形而又强大的力量，决定着世界万物的发生、发展和运行变化，使之始终处于平衡和谐之中。道的这种内在要旨和规定性，同样作用于人类社会的发展变化和正常秩序。因而君王治理国家必须遵循"道"的这种要求和性质，实行"无为而治"。

"无为而治"不是什么都不为，而是"有所为有所不为"，"道常无为而无不为"（《道德经》）。只是不能"刻意而为"。老子说："天下难事必作于易，天下大事必作于细。""为之于未有，治之于未乱。"可见，他强调的不是不为，而是要为之有道，为之在道。君王要让臣工子民各自做各自应做的事情："我无为，而民自化；我好静，而民自正；我无事，而民自富；我无欲，而民自朴。"（《道德经》）"因阴阳之恒，顺天地之常"，"夫人事必将与天地相参，然后乃可成功"（《国语·越语下》）。西汉淮南王刘安对"无为而治"作了更形象透彻的论述："故不言而信，不施而仁，不怒而威，是以天心动化者也；施而仁，言而信，怒而威，是以精诚感之者也；施而不仁，言而不信，怒而不威，是以外貌为之者也。故有道以统之，法虽少，足以化矣；无道以行之，法虽众，足以乱矣。治身，太上养神，其次养形；治国，太上养化，其次正法。"（《淮南子·泰族训》）

与"无为而治"治国理念相对应的，道家还有一个重要的"方法论"，即"道法自然"。"自然"是"无为"的准绳，"道法自然"是实现"无为而治"的"法门"。老子说，道"强为之名曰大。大曰逝，逝曰远，远曰反。故道大，天大，地大，王亦大。域中有四大，而王居其一焉。人法地，地法天，天法道，道法自然"。老子还认为，道是宇宙万物之本原，是自然之主宰，但它从不以万物之主自居："大道泛兮，其可左右。万物恃之而生而不辞，功成而不名有。衣养万物而不为主。常无欲，可名于小；万物归

焉而不为主，可名为大。以其终不自为大，故能成其大。"道还具有"生而不有，为而不恃，长而不宰"，"善贷且成"的至上美德（玄德）。道法自然以无为而治，不仅是依据客观规律进行国家治理，而且还是学习"道"的至上美德而实行的一种"德政"。（《道德经》）

需要明确的是，道家所讲的"自然"，不是客观状态的自然界的大自然，而是指一种不为外力亦即不为人为干涉的状态，没有强迫，也没有勉强。老子说："是以圣人欲不欲……以辅万物之自然，而不敢为。"（《道德经》）庄子也说："顺物自然而无容私焉（《庄子·应帝王》）。"道家的这种把人放在天、地之中加以把握，处理人与自然的关系，并遵循自然规律和要求，以"天道"行"人道"的指导思想和治国理念，深刻影响着国人的思想观念，即使在现在看来，仍然是先进而适用的。

道家哲学思想博大精深，在政治、经济、军事、法律、文化、科技以及养生等各个方面，都有精辟的论述和辩证的思想。如因天循道，守雌用雄，君逸臣劳，因俗简礼，休养生息，宽刑简政、刑德并用等一系列政治主张，在齐国、秦国和汉朝文景时期都有很好的实践成果，使经济得到休养生息、社会大治。如在军事上关于"反战论""出义兵""以奇用兵，以正治国"等战争用兵思想，均体现出道家的大智慧。又如道家的"气论""天道"即"理"、物极必反、以静制动、以柔克刚等理念对于中华医术、养生、武术、茶道等的形成和发展产生巨大影响。

隋唐以后，道家作为学术流派，不复存在。道家、道学理论与道教被混为一谈，道家传统的老庄学术要义被篡改。如《老子想尔注》一书，名义是对《老子》（《道德经》）的注疏释义，实质是假借《老子》之名，行"以训初回""济众大航"之实。凡此种种，不一而足。总之，道家及其理论，被道教所取代，并大行其道。

道家学说自春秋末期形成到魏晋时期的最后盛行，其间最有代表性和影响力的，有"黄老之学""杨朱之学""老庄之学"和"魏晋玄学"。

黄老之学

黄老之学是道家黄帝之学与老子学说的合称，由稷下学宫系统整合，综合了阴阳、儒家、法家等诸多思想，提出"道生法"的学说，是一种因天循道，君逸臣劳，万民休养，无为而治的政治主张。

秦朝苛政刑法与苛捐劳役使社会民不聊生，最后导致陈胜吴广农民起义，秦朝统治中国仅短短14年，便遭灭亡。汉高祖刘邦执政后，借鉴秦国灭亡的教训，转而信行道家学说——黄老之学，奉行"无为而治"的休养生息政策。到汉文帝、汉景帝时期，"轻徭薄税""与民休息"的黄老治术给社会带来了国库充盈、百姓富裕、社会安全的

繁荣景象，史称"文景之治"。

黄老之学的本质是以老子为代表的清净贵无之道与以黄帝为代表的术数、方技之道相结合。《道德经》："爱国治民，能无为乎？""圣人处无为之事，行不言之教"，"道常无为而无为"。此后，成为道家重要治国思想"无为而治"的思想渊源。汉初道家循顺世俗大众"尊古而贱今"（《淮南子·修务训》）的心理，尊拜先圣黄帝为道家创始之鼻祖，托名黄老，广罗黄帝创始人文、术数、方技等传说，特别是《黄帝书》中所包括的哲学、政治、军事、阴阳、天文、历谱、五行、杂占以及医经、气功、按摩等方面的思想理论和科技方术，并尊崇老子清净贵无的宇宙观，风行世上，名声大振，"与时迁移，应物变化，立俗施事，无所不宜"（《论六家要旨》）。据《史记·外戚世家》记载，汉景帝时期，窦太后"好黄帝、老子言，帝及太子诸室不得不读《黄帝》《老子》，尊其术"。汉景帝则"以《黄子》《老子》义体尤深，改子为经，始立道学，敕令朝野，悉讽诵之"，将黄帝之书升至"六经"之前。

与此同时，亦有道学之士，以《庄子》一书中有关黄帝于崆峒问道于广成子，得其所授"守一"长生之术的故事，"夫道，有情有信，无为无形……黄帝得之，以登云天"，将道家思想与黄帝羽化登仙的形象相结合，形成修仙之道，为道家的宗教化奠定了教义基础。

杨朱之学

杨朱之学又称杨朱学派，是战国时期重要的道教学派。创始人为杨子、告子、詹何、魏牟等人。杨朱学派对庄子道家思想的形成产生过较大影响。杨朱学派的核心人物为杨子，原名杨朱，又被人称为杨生、阳子居，魏国人。传说他是一名隐士，其本人著作没有流传下来，其学术思想散见于《孟子》《韩非子》《庄子》《吕氏春秋》等典籍。史料的缺失，难以呈现他完整的学术思想体系，但从仅有的有关他的一些言行记载中不难看出，他有鲜明的理论观点和哲学思想，对道家思想、道教教义，乃至中国文化思想的形成发展，有一定的影响。

杨朱

杨朱思想观点的形成，更多的是从批判墨子"兼爱"的思想中产生的，在当时有极大的影响力。《孟子·滕文公下》："圣王不作，诸侯放恣，处士横议，杨朱、墨翟之言盈天下，天下之言不归杨则归墨。"孟子对杨墨两家评论说："杨子取为我，拔一毛而利天下，不为也。墨子兼爱，摩顶放踵，利天下，为之。""杨氏为我，是无君也；墨氏兼爱，是无父也。无父无君是禽兽也。"

杨朱学说，源自老子。其本人也数次闻道于老子。他奉老子"贵以身为天下，若可寄天下。爱以身为天下，若可托天下"（《道德经》）的思想为圭臬，创立以"贵己""为我"为核心要义的思想学说，自成一派。扬朱学说后继者众多，理论得以进一步丰富发展，终成一时之"显学"。

杨朱之学的主要学术观点有：

贵生。杨朱学派认为，有生便有死，人人莫不如此，而且是"齐生齐死"，没有区别。杨朱曰："生则有贤愚、贵贱，是所异也；死则有臭腐、消灭，是所同也……生则尧舜，死则腐骨；生则桀纣，死则腐骨。腐骨一矣，孰知其异？且趣当生，奚遑死后？"（《列子·杨朱》）因此，生死事大，富贵事小。另一位学派重要人物子华子进而提出"全生"之说："全生为上，亏生次之，死次之，迫生为下……所谓全生者，六欲皆得其宜也。"（《吕氏春秋·仲春纪第二·贵生》）生必须有"质量"，以生为贵，全生为上。

贵己。杨朱学派认为，生命短暂，应万分珍惜，一切以存我为贵，而贵必先利己。"倕，至巧也。人不爱倕之指，而爱己之指，有之利故也；人不爱昆山之玉、江汉之珠，而爱己之一苍璧小玑，有之利故也。"而利己必须节欲方能"贵己"。"圣人深虑天下，莫贵于生……在四官者不欲，利于生者则弗为。""天生人而使有贪有欲，欲有情，情有节。圣人修节以止欲，故不过行其情也。""是故圣人之于声色滋味也，利于性则取之，害于性则舍之，此全性之道也。"因此，"贵己"必先"利己"，"利己"必须"节欲"，"节欲"必要"轻物"："物也者，所以养性也，非所以性养也。今世之人，惑者多以性养物，则不知轻重也。不知轻重，则重者为轻，轻者为重矣。若此，则每动无不败。"（《吕氏春秋》）

保真。即所谓全性保真，意为顺自然之性以保全生。杨朱学派认为，人有真性，是自然所赋。人应遵循自然，秉持自然本性。"太古之人，知生之暂来，知死之暂往；故从心而动，不违自然所好；当身之娱，非所去也，故不为名所劝。从性而游，不逆万物所好；死后之名，非所取也，故不为刑所及。名誉先后，年命多少，非所量也。"（《列子·杨朱》）杨朱主张，人应当不羡慕寿考，不羡慕名利、地位，这样就可以不畏鬼，不畏人，不畏威，不畏利，从而能够做到保持和顺应自然之性，可以主宰自己的命运。这样就可以做一个《吕氏春秋》中所讲的"全德之人"："故圣人之制万物也，以全其天也。天全则神和矣，目明矣，耳聪矣，鼻臭矣，口敏矣，三百六十节皆通利矣。

若此人者，不言而信，不谋而当，不虑而得，精通乎天地，神覆乎宇宙，其于物无不受也，无不裹也，若天地然。上为天子而不骄，下为匹夫而不惛，此之谓全德之人。"（《吕氏春秋·孟春纪第一·本生》）

不与。杨朱学派认为，西周东周交替之时，诸侯纷争，天下大乱。儒家"仁义之道"已属虚伪。墨氏"兼爱非攻"违反常伦，如能从"贵己""保真"出发，可使天下大治："古之人损一毫利天下不与也；悉天下奉一身不取也。人人不损一毫，人人不利天下，天下治矣。"又有："夫善治外者，物未必治而身交苦；善治内者，物未必乱，而性交逸。以若之治外，其法可暂行于一国，未合于人心；以我之治内，可推之于天下。"（《列子·杨朱》）尽管遭到孟子等儒家学派的猛烈抨击，杨朱之学以极端自私自利的面貌出现，为后世文人墨客、正人君子所口诛笔伐。但他们的学说，在当时的社会环境下，亦有其合理性。同时，其明哲保身的利己主义价值观，也暗合了某些人的天性，尽管其作为学派和学说，已销匿于秦汉，但其学说影响仍沉隐于民间。至东晋又有张湛为《列子·杨朱》作注，杨朱之学复行于世。当然，影响力已远非先秦时可比了。

老庄之学

老庄之学产生于春秋战国时期，成熟于魏晋时期。该学术思想到魏晋才被社会所广泛重视，并冠以"老庄学说"之名。"老庄学说"以大道为根，自然为伍，天地为师，主张道法自然，逍遥自在，建立个人的精神家园。

顾名思义，老庄之学是老子与庄子学说的集合。庄子是老子思想的继承者和传播者。他也曾周游列国，善于用寓言的方式，明辨老子的主张，宣传老子的学说。他严厉批判杨朱的"利己主义"，把"贵生""为我"引向"达生""忘我"，把"天道"与"人道""合二为一"。老庄之学仍然以"道"为其哲学思想的核心，并将"天道"与"人道"更加紧密地结合在一起，给予"道"以新的境界和意义。主张"道"要以人为出发点，加以把握和运用。要从人的人生哲学和生命情感的角度去投视"道"。从这个意义上说，"道"既"无为无形"，但也是"有情有信"的。因而，"道"既是绝对权威，又是可以取信的。"道"无始无终、无处不在，同时，"人道"必须共乎"天道"，摒弃"人为"，效法"天德"，才可获得生命的"绝对自由"，方能"逍遥"本性。

"老庄之学"的形成，除了继承老子"道"为宇宙本体的世界观以外，又丰富了道家学说的"人生观""价值观"和"方法论"，使道家学说发展成为一个完整的哲学思想体系。

庄子作的《逍遥游》，以"逍遥"作为实现人生自由精神的终极目标，开启了人生的新境界。他认为，人应该依顺自然，摆脱精神纷扰，去除凭恃，忘掉自己，以臻至

无意于求功、无意于求名的圣人境界，去达到超脱万物、无所依赖、绝对自由的精神境界。

庄子通过《齐物论》详细阐述"万物齐一"的价值理念。**首先，"彼是齐一"**。"物无非彼，物无非是……故曰彼出于是，是亦因彼。""彼是莫得其偶，谓之道枢。枢始得其环中，以应无穷。"彼是围绕"道枢"循环往复、无穷无尽。**其次，"是非齐一"**。是非与彼一样都是互为前提，互为对方的存在而存在。"因是因非，因非因是。是以圣人不由而照之于天，亦因是也。"因此，就没有必要把是非分得那么清楚。他说："彼亦一是非，此亦一是非。""道"隐于小成，言隐于荣华。故有儒墨之是非，以是非所非而非其所是。欲是其所非而非其所是，则莫若以明。**再次，"物我齐一"**。庄子说："非彼无我，非我无所取。""故为是举莛与楹，厉与西施，恢诡谲怪，道通为一。""天地与我并生，而万物与我为一。既已为一矣，且得有言乎？既已谓之一矣，且得无言乎？"庄子"物我齐一"的观念，把人类已有的尊天、贵人、贱物的旧意识引向天、人、物平等对待的价值观，把人的思想从"以人为中心"的桎梏中解放出来，破除人的偏见与傲慢，使之以更开阔的胸怀和更高尚的价值取向来观照人性的本真。**最后，"生死齐一"**。庄子认为，生死都是相对而辩证的。"天下莫大于秋毫之末，而太山为小；莫寿于殇子，而彭祖为夭。""方生方死，方死方生；方可方不可，方不可方可。""芴漠无形，变化无常，死与生与，天地并与，神明往与。"在他看来，生死、寿夭都是相对的，运动着的，相互转化的，而且是变化无常的，因此，要把生死看淡、看透，看成和天地一样自然。不以生喜，不以死悲。总之，唯有"齐彼是""齐是非""齐物我""齐生死"，人才能在世界万物纷繁复杂的巨大差异面前，放下心中的自我，体悟到"道"的存在。这就是老庄哲学提倡的"万物齐一"的人生价值观。

庄子《逍遥游》节录　　　　　庄子《齐物论》节录

　　老庄哲学还给出了心通向"道"的方法论，即集虚。庄子说："唯道集虚。"而人能进入"集虚"境界的修行方法就是"心斋"与"忘坐"。庄子借着颜回向孔子问道的故事说："若一志！无听之以耳而听之以心，无听之以心而听之以气。听止于耳，心止于符。气也者，虚而待物者也。唯道集虚，虚者，心斋也。"庄子又说："闻以有翼飞者矣，未闻以无翼飞者也；闻以有知知者矣，未闻以无知知者也。瞻彼阕者，虚室生白，吉祥止止。夫且不止，是之谓坐驰。夫徇耳目内通而外于心知，鬼神将来舍，而况人乎！是万物之化也，禹、舜之所纽也，伏戏、几蘧之所行终，而况散焉者乎？"（《庄子·内篇·人间世》）

　　老庄哲学中，还体现了高明的辩证法和逻辑理论。如"庄周梦蝶"，描述似梦非梦、亦真亦幻的情景，充满辩证思想，给人以思辨的训练和启示。又如庄子与惠施的"濠上之辩"，并非偷换概念或强词夺理，而是运用了一种中国传统较少重视的逻辑思维，这是十分难能可贵的。

《庄周梦蝶》

魏晋玄学

　　魏晋玄学是魏晋时期出现的哲学与学术思潮，它取名于《道德经》"玄之又玄，众妙之门"之"玄"意，把《道德经》《庄子》《周易》作为学术玄论的思想来源和依据，并把这三部经典称之为"三玄"。魏晋玄学是"三玄"理论与魏晋时期社会客观实际相结合的产物，同时也吸取融合了当时儒学的发展成果和输入了佛学的一些思想，并致力于"形而上学"领域的研究，因此，不能简单地等同于魏晋时期的"老庄哲学"，或称为"新道家"。但其思想基础和理论观点更接近于道家学说，并成为后来道教发展的重要教义组成，所以本教材还是将其作为"道"的传统文化思想加以介绍。

玄学是探求自然生命之奥秘，行养生之实践的学问，哲理玄思与养生操作构成其全部内容，两者互为表里。

魏晋时期，佛学者谈玄，玄论者论佛，成一时风气。当时的一批玄理知音跳出传统思维，对宇宙、社会、人生作出哲学反思，以在正统的儒家信仰发生重大危机时，为士大夫重新寻找精神家园。汉末时节，天下大乱。在刘表治下的荆州，以"荆州学派"为代表的一批文人学士，他们舍弃日趋荒诞的谶纬之说，摒弃象数、吉凶之谈，重新检讨汉学气化思想、宇宙生成、演述阴阳、天人合一等哲学议题，重新从老庄思想出发，逐步从哲学学术方向讨论自然规律与生命情感，形成"魏晋玄学"。该学派的主要研究，一是世界观。该学派重新强调以无为本、以有为末的"贵无"本体论、运动观；形成了本静末动、有起于虚、动直于静、万物动作与复归虚静的"贵静"思想和方法论；揭示"言"与"意"的关系；阐明"书不尽言，言不尽意"（《易传》）。思想之意可以言象表意，而无形本体则只能微言大义的特性，给人以方法论上的启迪。二是人性论。阐述性与情的关系，认为圣人无情而有性，无喜怒哀乐。而凡人任情、喜怒、违理。指出圣人无情不是没有感情，而是其情必发为生命表现、道德情感。三是认识论。玄学讨论了自然与名教、玄理哲学与政治伦理的关系，进一步阐述了自然为本、名教为末；自然是道，名教为具，教本于自然的老庄"道法自然"思想。四是美学观。玄学讨论乐与心的关系，提出"声无哀乐"的思想。嵇康在《声无哀乐论》中通过秦客和东野主人之间的"八问八难"，说明人的喜怒哀乐与音乐并无一一对应的必然关系。

魏晋玄学的产生，标志着中国哲学的发展进入了一个新阶段。魏晋玄学注重对抽象的理论问题的探讨，增强和丰富了中国文化思想中的哲学概念和逻辑表达，有力地促进了中国文化思想理论的哲学化、逻辑化。魏晋玄学的兴起，一直影响到唐朝官方思想的核心理论，促成了唐朝更大规模的"三教"融合，共同把中国文化演进的历史推向繁荣的高峰。

魏晋玄学的出现，还是对当时僵化经学的一次修正，客观上拓展了儒学的本体论思想，增进了儒学的思辨性，为儒学的发展提供了积极因素。

佛家文化

佛教诞生于公元前 6 世纪至公元前 5 世纪的古印度，由释迦牟尼所创建。

释迦牟尼出生于公元前 623 年，于公元前 544 年涅槃[①]。原名乔达摩·悉达多，意为"义成就者"。得道后被尊称为"释迦牟尼"，意为"释迦族的圣人"。还有"觉者""世尊""释尊""天尊""佛祖"等尊称。相传释迦牟尼是古印度迦毗罗卫国净饭王的太子。他出家前是贵族，生活优裕舒适，极尽奢华。但他在社会的动荡中看到了世间的"无常"，从生老病死中目睹了人生的苦难，从而产生了"苦海无边"的烦恼，终于在 29 岁时舍弃王位，出家修行。他在尼连禅河边静坐苦思 6 年，无所获益。后终在菩提伽耶一棵菩提树下结

释迦牟尼像

跏趺坐，静思冥索，觉悟成佛，时年 35 岁。他想通了解脱人间痛苦的道理，创立了佛教。[②]

"佛教于公元 1 世纪前后传入中国。起初当时的人们只把它看作神仙道术的一种，以为佛有神通、变化无穷。故其最初的影响并不大。"[③] 但随着佛经的翻译传播，其佛学理论逐渐被王公名仕所熟悉，从而对中国文化思想的发展产生了较大的影响。

佛教传入中国

一般认为，佛教是在汉明帝时期传入我国的。"汉明感梦，初传其道"的说法较为流传。相传东汉永平七年（公元 64 年），汉明帝刘庄梦见一"金人"自西而来，绕于

① 关于释迦牟尼生卒年代，南传和北传的佛教有不同说法。南传佛教认为是公元前 623 年至公元前 544 年，一说是公元前 622 年至公元前 543 年。北传佛教根据汉译《善见律毗婆沙》"出律记"推断为公元前 565 年至公元前 485 年。

② 见星云大师：《释迦牟尼佛传》，上海：东方出版社，2016。

③ 张应杭，蔡海榕主编：《中国传统文化概论》（第二版），杭州：浙江大学出版社，2016。

宫廷。后经博士傅毅解梦启奏说，西方有神，名曰佛，是为皇帝所梦者。明帝便派遣大臣蔡郎中等十八人出使西域，从大月氏国邀请到印度高僧摄摩腾和竺法兰来中国弘法布道。汉永平十年，汉使梵僧以白马驮佛经、佛像至洛阳。汉明帝遂于翌年在洛阳城东兴建白马寺。由此，白马寺便被称为中国佛教的"祖庭""释源"，距今已逾1955年。(《四十二章经》《牟子理惑论》)

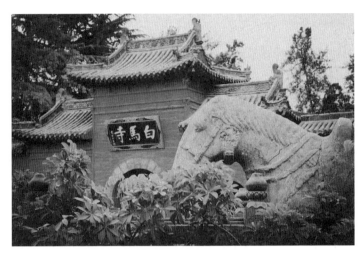

白马寺被称为"中国第一古刹"

佛教传入中国后，因与中国道家的黄老仙术在"无""空"理念上契合，加之儒家学说在"形而上学"方面的理论"短板"，逐渐被王公贵族、文人士大夫所接受。到了汉末三国时期，进而为民间百姓所尊崇，至两晋时期达到鼎盛。

佛教讲的是个人修行，并不是一种治国思想。但大多王朝统治者都把它当作一种意识形态和思想教育来为国家统治和社会治理服务，成为治国之方略。

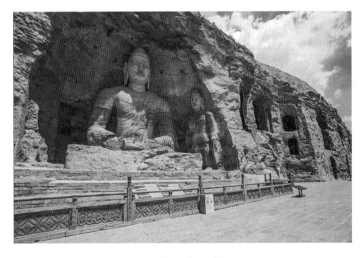

山西云冈石窟

历史上佛教最受帝王重视、得以盛行的是东晋、南北朝、唐代和北宋时期。东晋时期，北方有十六国之多，战事不断。而南方也是门阀势力日隆，清谈玄理之风流行。两地人民需要寻找心灵归宿，都给佛教的传播提供了一定的社会需求。以北方道安、鸠摩罗什和南方慧远、佛陀跋陀罗为代表的僧人，此时大量翻译佛经，弘法布道，对促进东晋佛教的兴盛起到了关键性的作用。[①] 加之此时的王室权贵名士也都热心于建设佛寺，捐钱捐物，可谓朝野同心。终成东晋佛教百年之盛。

南北朝各代，大多延续了东晋时期的礼佛态度，统治阶级与文人学士大多崇信佛教，尤以北朝魏文成帝和南朝宋文帝最为重视。他们遵信佛化有助于政教之说，大兴佛寺佛像建设，形成"北造像，南造寺"的佛教弘扬特色。北魏文成帝于和平初年（公元 460 年）下令大规模建造"云冈石窟"，此后历时 60 多年，建成著名的"昙曜五窟"。后经唐、辽金时期完善，至金皇统六年（公元 1146 年），"山门气象，翕然复完"（《金碑》）。云冈石窟东西绵延 1000 米，现存洞窟 45 个，大小造像 59000 余尊，主要部分由北朝时期完成。后继者魏孝文帝开启"龙门石窟"的建造。而南朝各代都致力于发展寺院，以成寺院众多，尼僧之数巨甚。据《南史·虞愿传》记载，仅宋代就有寺院 1913 所，僧尼 36000 余人；梁代寺院 2846 所，僧尼 82700 余人。人们常引杜牧"南朝四百八十寺，多少楼台烟雨中"的诗句来描述南朝寺院众多，佛教兴盛之气象。[②]

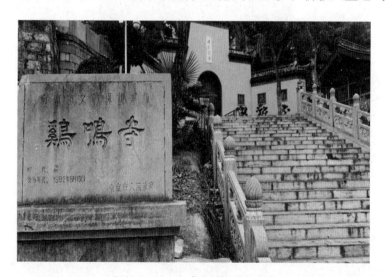

南朝四百八十寺之首的鸡鸣寺

隋唐之际，佛经翻译和注疏基本完备，人们修行学法之环境相对优越。初唐皇室依然秉承佛法可以教化天下的思想，对佛教的发展给予了一定重视和支持。武则天登基后第二年（公元 691 年）更是下诏规定，将佛教列于道教之上，并将此称之为"方

① 见方立天：《魏晋南北朝佛教》，北京：中国人民大学出版社，2012。
② 邱明洲：《中国佛教史略》，成都：四川省社会科学院出版社，1986:48。

启维新之运"。① 她在当皇后时，还曾捐出脂粉钱建造龙门石窟"卢舍那大佛"，足见其对佛教的虔诚。"武则天时代，不但皇帝皇了修学佛法，连宫中太监都修法，京城禅德无数，到处有人坐禅习定，一片佛国气象。"（莲龙居士《唐朝佛教史》）此后在盛唐、中唐、晚唐时期，佛教发展有起有落，其间也有"毁佛事件"，但总体看，唐朝近300多年是中国佛教最为辉煌的时期。这种辉煌不仅体现在主流社会的重视和佛教的普及上，更体现在"质"的进步上。一是完成了佛教的中国化，即实现了用中国话来讲佛经。二是武则天时代第一次把佛教列于道教之上，为佛教在中国文化思想中的地位和宋朝的"三教合一"创造了重要前提。三是政府第一次把佛教和僧人纳入行政管理，有利于佛教的有序、规范发展。唐朝还诞生了最契合中国文化思想的本土化佛教宗派——禅宗，代表人物是六祖慧能。

日本珍藏的六祖慧能像

自晚唐佛教衰滞后，至北宋佛教又迎来了一个新的发展高峰。宋太祖建立宋朝之后，把推行佛教以使民安作为加强其统治的重要国策，废止了周世宗的毁佛令，并自上而下地推动佛教走向民间，使之世俗化、平民化。此后的皇帝继续秉承宋太祖的崇佛政策，对佛教加以保护和利用，使佛教文化得以快速发展，呈现出繁荣的景象。具体表现为：一是僧尼人数剧增，到宋仁宗景祐元年（公元 1034 年），全国僧尼人数达到 43.4 万人，英宗治平四年（公元 1067 年）僧尼人数达 25.4 万人。二是寺院税收政策优惠，这使寺院发展迅速，且十分富有。三是佛学成果丰硕。北宋共翻译佛经 283

① 石峻：《释教在道法上制》，北京：中华书局，1983:415。

部、760 卷。宋太宗、宋真宗还亲自为译经作序，足见皇帝对佛教文化的重视。[1]

佛学的形成与发展

佛教作为一种宗教传入中国，除了进行建寺开坛、广纳信众、传经布道外，它还作为一种外来的宗教哲学和文化思想，受到社会的广泛重视。在对佛经的翻译和典籍、教义研究中形成并发展起来的中国佛学理论，对主要的佛家思想进行概括与诠释。

佛家思想主要是由佛教典籍来记录、阐述的。佛教典籍分经、律、论三个部分，号称"三藏"。"经"是释迦牟尼佛祖所亲述的教义；"律"是佛陀为教徒修行所制定的清规戒律；"论"是僧尼、信徒和佛学家等为阐明经、律而作的解释和研究。还有"藏外典籍"是信徒们对"三藏"所作的注疏、考据、撰述等理论文章。

苏轼小楷《心经》书法

佛教典籍浩瀚如烟，译经工作变成一项伟大的事业。佛教译经从东汉桓、灵二帝时期始，到唐代基本完成，历经 700 多年。汉魏两晋是我国佛教译经的初创时期。此时的佛经多从西域传入，以西域语言口传为主，故称"胡传经典"。这个时期的译经大师主要有：安世高、支娄迦谶以及其徒子徒孙支亮、支谦。后期有两晋竺法护。他们多为西域高僧，对中国佛教译经事业有"开山之功"。东晋南北朝是译经事业的发展时期。此时因有道安与慧远两位高僧大德的组织推动，译经工作取得了长足的进展。后秦弘始三年（公元 401 年），国家迎请天竺高僧鸠摩罗什主持开设国立译场，使中国佛经翻译事业进入了新的发展阶段，佛经翻译成果斐然，译家辈出，译经事业得到高速发展。至唐代，佛经翻译事业进入了全盛时期。以玄奘西行求法为契机，佛经翻译工作由国人来主持，其中的代表人物就是玄奘与义净两位大法师。他们都有西行多年求法的经历，谙熟梵文，故翻译品质卓越，在他们和众多弟子徒孙的努力下，不仅基本完备了佛教经典的翻译，还实现了用汉语说佛法，这对佛教的普及和佛教的中国化意

① 见闫孟祥：《宋代佛教史》，北京：人民出版社，2013。

义极其重大。

佛家的基本思想可概括为：二法印、四真谛、八正道、十二因缘①。

缘起是佛教的世界观。在佛看来，诸法皆由缘起，因缘而起，因缘而生。缘有则法有，缘灭则法无。因此，一切法均无自性，是为万法皆空。

但佛家所说的，缘起缘灭，法生法无，并不是凡人所理解的"死亡""短见"，众生缘起轮回，不是简单的因果存灭，此生死后因缘散了就什么也没有了，而是受业力牵引，此生因缘虽然不在了，但业力仍然会延续作用，形成新的生命（新的五蕴），生未来之"相"，所谓"业力流转"。人活在因缘中，不断造业成因，便有因果报应，形成轮回。若想了断轮回，脱离因果，唯有涅槃，永断烦恼，究竟寂静。这种境界，不是生，亦不是死，难以名状，遂名之为"无生"。

佛教中国化

用中国语言译经、解释、传经的过程，就是佛教中国化、本土化的过程，也是中国传统文化思想与佛教教义相互借鉴、相互融合的过程。这主要表现为，在译经过程中，用中国的词汇、范畴和传统文化理念来表达、解释传统的相关概念、内容和意义，并创造了大量的中国式佛教用语；在布道过程中往往运用中国人耳熟能详的儒道典籍道理、故事、案例来进行解释、说明。中国佛教在教律教仪上还按中国习俗或者中国式的理解加以改造，从而形成与"世界性佛教"的区别，具有了中国式佛教的特点，以致有的学者直言，中国的佛教不是宗教，而是成为一种中国文化。② 例如，中国把吃素与否视为佛教徒与非佛教徒的最根本区别。其实世界性佛教并无"吃素"要求，而佛教传入中国早期也无"吃素"一律。到梁武帝颁布《断酒肉文》后，僧人才被禁止吃酒肉荤腥。又如戒色，世界性佛教也并无戒色之说，现在我国相邻的日本、韩国的很多宗派都允许僧人带妻事佛。此外，在人与菩萨的关系方面，也有中国化的一些特点。如佛教的护法神是韦陀，中国则加上了伽蓝菩萨。中国历史上如忠勇贤良、积德行善之人，人民就会把他奉为菩萨，如关公、方岩胡公。又如观音菩萨，中国给予其更高的地位，称为"观音佛祖"，并将之塑造为手持净瓶柳枝的慈祥妇女形象，与原来佛教中的观音形象迥异。这些都反映了佛教的中国化。

隋唐时期，中国产生了由中国僧人自主创立的宗教派别，即八大佛教宗派：三论

① 三法印：诸行无常，诸法无我，涅槃寂静。四真谛：苦谛、集谛、灭谛、道谛。八正道：正见、正志、正语、正业、正命、正精进、正念、正定。十二因缘：无明、行、识、名色、六入、触、受、爱、取、有、生、老死。
② 见龚鹏程：《国学入门》，沈阳：辽宁大学出版社，2018。

宗、唯识宗、天台宗、华严宗、禅宗、净土宗、律宗和密宗。八大宗派的特点可用一偈以概之："密富禅贫方便净，唯识耐烦嘉祥空。传统华严修身律，义理组织天台宗。"意思就是，修密宗要有雄厚的经济基础；修禅宗重在"修心"，不需要太多的投入；净土宗是发愿往生西方净土，故有此心愿即可，修持方便；唯识宗又称法相宗，是主张运用法相认识解释世界万物，并用以指导实践的佛学宗派，具有"微妙玄通，深不可识"的特点，因此修持唯识宗需要"耐烦"；三论宗讲的是"诸法性空"，所以又名"空宗"，而又因其三论宗集大成者吉藏大师道场在嘉祥寺，故称"嘉祥空"；华严宗因奉《华严经》为主要经典而得名。历代大德对华严思想的作品创新与发展，使之成为中国佛教的传统信仰，故谓之"传统华严"。律宗以研习及传持戒律而得名。它把修身作为开启光明智慧、证悟真理的"法门"，故谓"修身率"。天台宗则是以通过严密的组织，对佛学义理加以系统的阐发，为各宗之首，故说"义理组织天台宗"。[①]

禅宗

　　中国自东汉佛教传入近两千年来，王公大臣、文人名士真正将其作为宗教信仰来膜拜的，应该是少数。而大多数都是将其作为哲学思想和道德精神来学习、研究的。也就是说，中国精英们更多是把佛教作为一种文化来对待的。从这个意义上说，中国的佛教文化主要是指"禅"文化，宋代发生的儒释道"三教合一"，其实就是禅宗思想与儒道思想的合一。首先，这是因为禅宗的产生是中国文化与佛学结合的结果，"禅"的思想萌发于"西土"而成熟于中国。其次，"禅"的理念与中国古代文化思想高度契合，所不同的是角度、对象和表达方式方面的区别，完全可以为中国传统文化思想所借鉴、吸收和丰富。再次，禅宗是讲求"开悟"，是启智、思辨之学，为中国文人士大夫所喜爱。最后，禅宗不假外求，不重戒律，不拘坐作，不立文字，没有清规戒律，静心息想即可。因此，信奉禅宗没有成本，不需投入，可以与日常生产生活完全兼容，从而为文人士大夫所欢迎，成为风尚。

① 见范文润：《中国通史》，沈阳：人民出版社，2009。

浑源永安寺明代壁画人神行进图（局部）

禅宗是佛教中国化的最高成就。相传禅宗的产生，源于佛陀的"拈花微笑"。据《大梵天王问佛决疑经》记载："尔时大梵天王即引若干眷属来奉献世尊于金婆罗华，各个顶礼佛足，退坐一面。尔时世尊即拈奉献金色婆罗华，瞬目扬眉，示诸大众，默然毋措。有伽叶破颜微笑。"于是，佛陀说，"吾有正法眼藏，涅槃妙心，实相无相，微妙法门，不立文字，教外别传，付嘱摩诃迦叶"，便将法门付嘱大伽叶，遂成禅宗一派。伽叶则为禅宗初祖。

将禅宗传到中国的是菩提达摩，他是中国佛教禅宗的创始人，被尊为禅宗初祖。此后经历了慧可、僧璨、道信等传承人。到五祖弘忍时，禅宗得到了朝廷的承认，其禅称为"东山法门"。六祖慧能是中国禅宗理论的奠基人，对禅宗思想的发展作出了重大贡献。尽管安史之乱后，禅宗被分为南北二派，分别尊奉慧能和神秀为领袖，修心法门分别有"顿悟"和"渐悟"两家之说，但六祖慧能的"顿悟"法门，更能代表禅宗的佛法，由其信徒法海记录的慧能讲经语录《六祖坛经》被奉为佛教经典，享有极高的地位和声誉。

达摩像　　　　　　　　　六祖坛经

慧能和神秀所作的"偈语"分别代表了南北两宗的禅学思想。神秀偈曰："身是菩提树，心如明镜台。时时勤拂拭，莫使惹尘埃。"北宗认为，要使"我心光明"，必须要起坐拘束其心。常以拂拭消除心中的客尘烦恼，所谓"拂拭看净""慧念以息想，极心以摄心"，以达到清净自心的目的。针对神秀的理念，慧能作偈语予以反驳："菩提本无树，明镜亦非台。本来无一物，何处惹尘埃？"南宗认为："于自性中，万法皆见；一切法自在性，名为清净法身。"（《六祖坛经》）他们主张心性本静，佛性本有，觉悟无须向外求得。一切般若智慧，皆由自性而生，不从外入，若识自性，正所谓"一闻天下大悟，顿见真知本性"，"即身成佛"。

禅宗的思想体系包括本体论、心性论、道德论、体悟论、修持论和境界论等各个方面，重点阐述了禅修成佛的根据、途径和境界等方面的道理。其中，心性论是其核心思想。禅宗以"无念为宗，无相为体，无佳为本"，以致明见天性，即"不立文字，教外别传；直指人心，见性成佛"。

易学、儒学、道学、佛学是我国重要的文化学说，是中国传统文化思想的重要组成部分，构成了深奥精妙的文化学说。它们有完整的理论体系，独特的逻辑思维，精湛的哲学理论，并经历过长期的实践，具有珍贵的历史价值和丰富的文学价值，是人类宝贵的精神财富。其对不同时代的治国理政和建立中华民族的精神家园产生了巨大而深远的影响，对中华文明的推进和中华文化的发展作出了重大贡献。

中国传统文化思想对书法艺术的形成与发展同样有着全面而深刻的影响，直接影

响书法艺术品评体系的确定和审美取向的决定。如：

太极阴阳思想。书家视书法为乾坤，讲究动静结合、阴阳平衡。完善处理好黑白、刚柔、大小、曲直、正奇、平险等一系列矛盾对立关系，达到和谐统一，形成刚柔相济、计白当黑、气韵生动、兼容并蓄等的书法艺术辩证法。

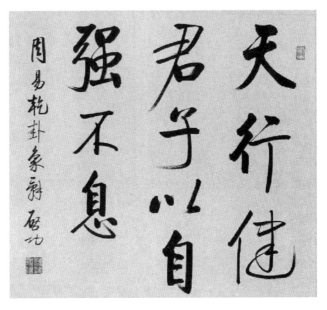

现代 启功《易经句》

天人合一思想。书法讲求的天道人德作为书品的最高评价标准，开创了书法审美的新境界，追求书法艺术的本真和规律性，得天趣高妙、清新脱俗之魏晋风流。

周慧君《天道酬勤》

中庸思想。书法崇尚"过犹不及""中和为美、居中守正、形端表正"的审美情趣，反对剑拔弩张、乖戾怪诞、哗众取宠，强调"不温不火"、恰到好处，所谓"不激不厉，风规自远"（孙过庭）。

童亚辉《中庸》（局部）

道法自然思想。道家认为，天地有大美而不言。自然是书家"法外求法"之源，书家只有投身于大自然，从大自然中获得灵感体验，才能真正触摸到美的实质，回归自由创作状态，达到心象相契、书心相融的境界。

林散之《天趣》

人本思想。以人品评书品几乎成为社会共识的书评标准，所谓"书如其人"。唐人裴休观李邕书碑，有"观北海书，想见其风采"之叹。由于对人品的器重，历史上还形成了"书以人贵""书以人贱"的现象。宋欧阳修评价颜真卿书法说："非自古贤哲必能书尔，惟贤者能存尔。""使颜鲁公书虽不佳，后世见者必宝也。"人本思想影响下的书法艺术品评观，在中国根深蒂固，影响深远。它将书法艺术、书者品行与圣人之道结合起来，成为中国书法民族性的典型体现。因此，历代书家都十分重视个人品行的修养。

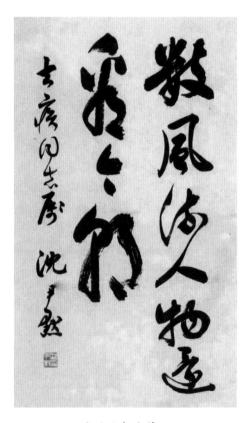

<center>沈尹默书法作品</center>

大巧若拙思想。老子说："大直若屈，大巧若拙，大辩若讷。"在这个思想的影响下，书法界形成了"以拙为美""拙为大美"的审美取向，到明末清初书家将此种审美取向推至极致。提出："宁丑毋媚""宁拙毋巧""宁支离毋轻滑""宁直率毋安排"（傅山《训子帖》）的"四宁四毋"美学观，并断言"写字无奇巧，只有正拙，正极奇生，归于大巧若拙已矣"这一审美观，尽管历来议论颇多，但对后世书法审美发展走向影响极大。

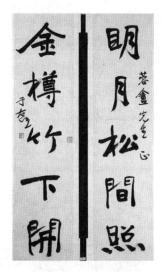

于右任《明月金樽联》

道统思想。儒家学说对书学理论的影响还表现在道统思想的影响上。自唐开始，特别是在宋代以后，理学被奉为正统，众多文人也将道统思想直接带入书学领域，将王羲之、颜真卿的书法作品奉为圭臬，尊为正统。他们用儒家道统观念构建书统，建立书法史谱系。进而与帝王政治相关联，成为统治者的一种"政治工具"。"字之与书，理亦归一……阐《典》《坟》之大猷，成国家之盛业者，莫近乎书。"（张怀瓘《文字论》）赋予"正书法之所以正人心"的历史担当。这种"书以载道"的使命感，也推动着后世书家的自觉践行，对中国书法史的发展产生了重要影响。

唐 颜真卿《争座位帖》（局部）

破执思想。破执是佛家的重要哲学思想。他们主张人要善于破除对世间万物、对人生的执念，超越对自我的执着，从而获得解脱和自由。破执也是一种重要的修行方法。宋代书法大家黄庭坚就是"破执"的高手，他深谙"破执"之道。而对法度森严、崇尚规整的唐代书风禁锢，他以禅破执，开启"尚意"书风，在结字、章法和用笔上，突破前人"窠臼"，强调书法的创新和情感表达，创造出别具一格、拥有自身特色的"黄体"，极大地提升了书法的艺术性，开一代书风。

童亚辉《礼记》（局部）

空静思想。"空静"一说源自禅学，意在排除妄念，保持空明的心境。放到书法艺术的创作中，就是要排除外界干扰，保持一种内心平静的状态。空静还是一种极高的书法艺术审美境界，书法作品作为表现内心宁静和超越尘世之境来唤起观者的情感共鸣，因而成为书家特别是佛门书家的不渝追求。空静状态之于书法创作的重要性，王羲之是这么表述的："夫欲书者，先干研墨，凝神静思，预想字形大小、偃仰、平直、振动，令筋脉相连，意在笔前，然后作字。"（《题卫夫人〈笔阵图〉后》）欧阳询也曾对其书写状态做过如此描述："澄神静虑，端己正容，秉笔思生，临池逸志。"（《八诀》）可见，这些大书家们都是在进入忘我的精神状态，排除杂念，放空心绪的状态下，达到"意在笔前"的境界，而创作出千古名作的。

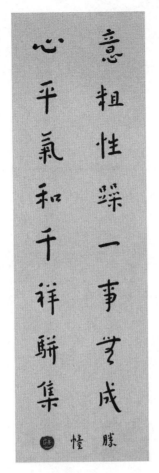

弘一法师《意粗心平联》

第五讲

书法之美

美之所以不是一般形式，而是所谓的『有意味的形式』，正是因为它是积淀了社会内容的自然形式。

——克莱夫·贝尔

书法审美的困惑

　　什么是书法的美，写什么样的字才算作美？这是书法创作的首要问题，也是困扰书家们最大的问题。

　　从书法历史上看，自甲骨文出现以来，历代书家对书法的美进行了孜孜不倦、艰苦卓绝的探索实践，创造出了门类众多、风格多样、丰富多彩、蔚为大观的书法艺术瑰宝。可以说，我国的书法发展史就是一部关于书法美的创造史、探索史、实践史。

　　一般说来，书写者对于书法美的认识，来源于四个方面：法书的模仿学习、老师的传授熏陶、交流（展示）的观摩启发、实践的体验感悟。自汉代书法逐渐被人们作为一种艺术追求后，书写者们大体都是按照这样的路径来认识书法之美、掌握书法之美的。一个读书人，只要有一点识文断字的文化基础，就会对书法的美有一定的认识和感悟。因为识字的开始，就是书法学习的开始，就是书法美的传授和体悟的开始。

唐《王仁则墓志》（局部）

　　进入 20 世纪后，这种情况随着硬笔工具的使用而发生了根本性的变化。读书识字和书法"识美"产生了分离。对书法美的学习仅仅停留在少数习书者群体中，社会上的多数或者绝大多数知识分子并不真正懂得书法之美。这是社会文明进步给中国书法这

门传统文化精粹的传承与发展所开的一个"大玩笑",也是关键性的"伤害"。书法艺术的创造者、决定艺术社会地位的官员、决定艺术经济价值的商人,以及舆论推波助澜的媒体,这种"一分为四"的分离局面,严重混淆了书法艺术价值的评判与认知,不仅给书法审美带来混乱,也给一些投机的书写者有了更大的炒作空间,使原本高雅的书坛越来越像鱼龙混杂的江湖。因而,在当前,要弄清书法之美尤为重要!

美之所以美

人类对美的认识

朱光潜先生把人类对美的本质认识归纳为五种：[①]

1. 古典主义：美在物质形状。古典主义认为，美是客观存在的，是客观事物通过一定的样式或状态展现出来的，是一种朴素的唯物主义观点。

2. 新柏拉图主义：美是完善。新柏拉图主义则试图解释什么样的样式或状态才算是美的问题。他们认为只有当事物的形状必须是至善于上帝造物的目的，即只有事物的形状与它的功能相适应相协调时，或者说有利于它的天赋功能充分发挥时，才是美的。他们对美的本质的解释，加入了唯心主义的色彩。

3. 英国经验主义：美是快感。英国经验主义则认为美是一种感受，一种能给人带来愉悦的快感。第一次把主观概念引入对美的本质认识，说明美是一种主观体验。

4. 德国古典主义：美是理性内容的感性表现。以康德、黑格尔为代表的德国古典主义则认为美是理念的感性体现。他们认为美是一种通过人们可以感知到的形式表现出来的理性观念。首次把美学的研究范围界定在了人为创造的艺术美，排除了自然美，奠定了唯心主义美学的基础。

5. 俄国现实主义：美是生活。俄国现实主义则是以唯物主义的观点解释现实生活是美的本质，认为美是建立在真实基础之上的，艺术必须来自现实性，从而开创了俄罗斯现实主义的美学理论。这个理论一直影响着我国，直到改革开放之前。

人类对美的本质认识，经历了一个从客观向主观，朴素唯物主义向唯心主义再向辩证唯物主义不断演变深化的过程，但始终把发现美、创造美、评价美的主体——人，看成是一个无差别的有着共同认知的整体。在这里，人类与个体的人，是不加区分的，人们对美的认识或感受是一致的。但实际上，人的感受是千差万别的，人的完全一致的共识是不存在的。

相对于西方的美学观，中国传统文化中对美是怎么认识的呢？

[①]　见朱光潜：《西方美学史》，南京：江苏人民出版社，2015。

6. 中国人文主义：美是雅俗共赏。 中国人文主义则关注到了审美主体的差异性，提出雅俗共赏这个多数人原则，把社会学概念引进了美学。"雅俗共赏"最早出自唐代白行的"唯迎笑于一时，惟雅俗之共赏"。此后，这个理念为国人所共识，成为美之大道，最高境界。阳春白雪固然美，然曲高和寡、孤芳自赏绝非大美！

进入现当代社会后，西方关于美的认识也发生了变化。

7. 西方现代主义：美不存在。 被称为现代艺术之父的法国艺术家保罗·塞尚认为形式与美都不重要，因为美并不存在。艺术品与普通物品并没有什么区别。所谓艺术的审美价值只不过是人们的成见而已。成为艺术品的决定因素是环境和时间。所以他把"小便池"送进了展览会。

但另外一些现代派以及第二次世界大战后兴起的当代派艺术家们还是竭力在从事发现美、创造美的艺术创作活动。他们重视运用现代技术，关注社会问题，讲究环境与时机的把握，采用无所不用其能、无所不用其极的各种创作手段、手法以及样式来做艺术创造。但他们的艺术哲学思想依然是唯心主义的。他们的作品依然是一种发自自我的理念体现，而且有着从主观走向内心、愈加自我的倾向。

美的本质

梳理人类对美的认识的发展脉络不难发现，人类对美的本质的认识是由客观走向主观再走向主客观相结合的过程。

正如唯物、唯心两大哲学体系关于存在与意识、物质与精神谁为第一性的分歧与争论一样，美或艺术的客观属性和主观属性构成了唯物和唯心两大美学理论体系的分野。这是哲学中不同的世界观在艺术观中的反映，是一种思维惯性。

实际上，与存在和意识共同构成世界的本体一样，美或艺术的主客观性同时构成了美或艺术的本质属性。这就像硬币的两面，或者是量子力学中的"薛定谔的猫"，世界的本体既是物质的又是意识的，美或艺术既是客观的又是主观的，离开哪一方都不能成立。无所谓谁是第一性的，谁是第二性的。从事艺术创作，更重要的是认识美或艺术的规律性。只有了解或掌握了规律性，我们才能更好地解决如何审美和如何创造美的问题。

美的特征

大体就美的创造而言，世界上存在着两类美：一类是自然美，大自然赐予的，如花草鸟兽、青山绿水；另一类是人为美，经过人们的加工创作的艺术，如书画音乐、

假山枯水。

这两种美，仅仅是从创造的角度而言的，如果没有与人的主观感受相结合，那仅仅是一种存在，离开了人的欣赏，也就无所谓美与不美了。

加入了人的主观感受——审美，美就有了主观性。所以，我们说，美具有客观和主观相结合的特点，只有把美的创造和美的欣赏一起研究，才是完整的。那么美学是研究什么的呢？

德国古典主义认为美学是研究艺术的科学，是一门研究人的感性思维的发生、发展、变化规律的学问。而人为的艺术因以其欣赏的对象的不同，可分为个体艺术与大众艺术两类。个人的审美无疑是主观性的，而大众的审美却带有普遍意义上的客观性。由此，我们可以知道，客观性其实包含了两种情形。一种是不以人的意志为转移的客观，我们不妨将其称之为自然的客观。另一种是不以个人或少数人意志为转移的客观，我们可以称之为人为的客观。由此可知，我们说美与艺术的属性，既是主观的，又是客观的。但这个客观不是自然的客观，而是人为的客观。解决艺术的审美和创作问题，必须研究艺术的人为客观规律性。这应该是美学最重要的使命。遵循人为的客观规律性是艺术家走向成功的关键。

书法之美

书法的观念美

前面说过，美是主客观的结合体，需要从创造和欣赏（审美）两个方面来把握。书法的美同样如此。先从创造方面来看，书法是一种人为的艺术，因而是人为美。它与自然美不同。自然美源自大自然客观存在与人类自身先天的直观感觉相结合，是人通过眼、耳、鼻、舌、身，也就是视觉、听觉、嗅觉、味觉和触觉对来自自然的形状、景色、声音、气味、气候等的直观快感。书法则是人在一定审美观念下通过加工而成的一种艺术创造，因而首先表现为一种观念之美。这种观念美只存在于创作者的观念之中，只属于创作者个人。书法活动是创作者通过训练有素的书写技巧努力表达自己的审美观念的过程，即理念的感性表达。

书法的观念美存在于欣赏者的观念之中，在每一个欣赏者的心中，有意无意地都存在着对书法的审美观念。只有当书写者的观念美与欣赏者的观念美契合时，书法的美才完成"惊险的一跳"，真正实现其美。

创作书法作品最主要有两个要素：一是审美观念，二是书写技能。而书写技能只要经过一定时间的训练，一般人都能具备这种能力，所谓"字无百日功"，这是对书写技能而言的。但最重要也是最难的是要符合欣赏者的审美观念。

观念美的悖论

观念美是主观的，但又必须具有人为的客观性，必须遵循多数人原则。一幅有影响力的书法作品，或者一名有影响力的书法家，必须要得到多数人的认可。这是审美的根本要求。但由于多数人原则在实践中会产生巨大的成本，没有实际操作的可能性，美又只能由少数人甚至是极少数人决定，从而造成书法作品的艺术水准与审美评价的错位。甚至在名家之间，也有截然不同的评价，以至于只能通过"文无第一、武无第二""仁者见仁，智者见智"来弥合分歧、粉饰太平。这种关于美的悖论，给书法审美

思想上带来重大的混乱，又反过来影响书写者和鉴赏者观念的形成。尤其在当代，这种审美的混乱有愈演愈烈的趋势。

何绍基作品

有没有一种确定的方式可以完全精准地反映书法的客观美呢？答案是否定的。

认识论是哲学研究的核心问题。辩证唯物主义的认识论是可知论，认为认识具有无限性，一切客观事物都是可知的，"万物皆可知"。世界上只有没有被认识的事物，不存在不能被认识的事物。认识事物是一个从未知到已知的过程。科技的进步，就是一个对事物从未知向已知不断深化的过程。但大量的经验性直觉表明，这可能只是对自然的客观事物而言的。对人为的客观事物，可能是一个从未知到无知的宿命。因为你永远也无法知道他人内心的想法，即使是同一个人在不同的时期可能就有不同的审美观念。更何况是多数人的审美观念，你永远也不可能知道是什么样的。这是一个残酷的现实。

书法的规范美

那么，对书法美的评价是不是完全是说不清、道不明、看不见、摸不着、见仁见智的呢？其实也不是的。在书法发展的历史长河中，经过先人们一代又一代的不断努力，慢慢总结出了一些关于书法审美的规律，并约定俗成地形成了规范——法。简言之就是笔法、字法、章法、墨法。

从书法发展历史来看，书法是一个从无法到有法、从自由走向规范的发展过程：

<div align="center">

书艺 → 书道 → 书法

（汉魏）→（两晋）→（唐朝）

</div>

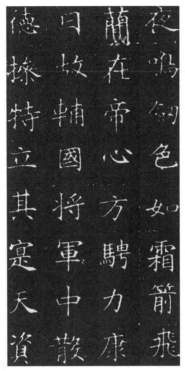 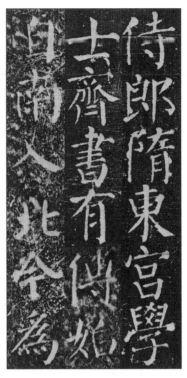

隋《苏孝慈墓志》（局部）　　　唐 颜真卿《勤礼碑》（局部）

经过长期的探索创新，书法从文字实用书写逐步演化为一种文字书写艺术，到唐代逐步形成了一种审美定式，最后作为约定俗成的规范被固定下来，这就是"法"。而唐以后的书法创新只能在这个法度规范下，融入时代特色，在意境、姿态和线条质量等方面加以创新，形成时代特征。因此，大概而言，唐代以后的书法之美是建立在"唐法"的规范之上的创造，是一种"规范美"。

正是有了法度的规范，宋、明、清代的书家们结合时代的特征，通过对书法风格的变化来创造美，因而便有了宋尚意、明尚态、清尚质之说。

可见，经过唐以前历代书家们的艰苦探索所确立起来的，为历史所接受、约定俗成的审美规范，就是我们书法审美和评价标准的最大公约数。但需要说明的是，这种规范又是不精准的，甚至是模糊的，往往是只能意会而不能言传，做不到绝对准确，从而不能在大众中形成整齐划一的共同审美观念。

关于书法审美观念的差异大致来自三个方面：对传统审美规范的否定——理念不同；对传统审美规范的不同解读——个人偏好；对传统审美规范的不熟悉——没有专业训练。

元 杨维桢《竹西志》（局部）

书法规范美的误区——形式美

　　书法的"法"（笔法、字法、墨法、章法）是前人对书法美的概括和总结，形成了书法学习和审美评价的规范。要学习模仿前人的书作法帖我们只能从法帖的用笔、用墨、结体、形态、布局等方面进行分解研究，寻找其特点和情趣，从而形成有规律性的技法要诀和审美定式。一来可以使学习者很快形成审美概念，掌握书写要领。二来可以在业内形成共同的审美价值取向，形成共同语言，便于交流和评价。

　　在这种上千年来的书法学习和传承过程中，不知不觉地把书法的艺术创造变成了对形式美的追求。这种追求形式美的价值取向，在当前展览性书法和"前卫"书法的推波助澜之下，所受关注达到了空前的程度。

　　下面列举几类书法的"形式美"的描述以作说明，但不一而足。

姿态美：

龙威虎震，剑拔弩张。（袁昂）

挥毫落笔如云烟。（杜甫）

龙跳天门，虎卧凤阁。（萧衍）

矛盾美：

点曳之工，裁成之妙，烟霏露结，状若断而还连；风翥龙蟠，势如斜而反正。（李世民）

圆笔不绞则痿，方笔不翻则滞。（康有为）

书要兼备阴阳二气。大凡沉着屈郁，阴也；奇拔豪达，阳也。（刘熙载）

规范美：

一点成一字之规，一字乃终篇之准。（孙过庭）

学有规矩，字有体法。（智永）

学书未有不从规矩而入，亦未有不从规矩而出。（朱履贞）

工艺美：

把书法赋予了工艺美术的审美属性。其特点是实用性与装饰性，材料与技巧的统一，表现在有造型美、色彩美、结构美的工艺形象上。如美术字，后来日本的前卫书法，少数字书法等。

抽象美：

就是排除了具象，仅凭线、点、面、块和色彩等抽象形式组合所体现出的美。当代书法中，有部分属于工艺美，有部分则展示的是抽象美。

行为美：

把书法创作赋予行为艺术的审美属性，在特定的时间、地点，由个人或群体的书写活动，通过与观众现场交流的行为过程所表达的形象美。如日本经常举行的"大字秀"，传播青少年集体书法等。

以上列举的种种形式美，尽管也强调诸如意境、格调、气韵等形式背后深层的审美追求，也具有某些文化美的特质和元素，但终因其把书法的美作为"思量分别"追求，所以仍停留在"技"与"术"的层面，难以到达大美的境界。

《高昌国墓砖志》

　　形式美仅仅是在书法的"形"上做文章，还止于"技"的层面。书法作品作为文化产品，具有二重性。作为精神文化产品，属于"形而上"，是道；而作为物质形态存在，则又是"形而下"的"器"。两者的根本差别在于，看书法的创作，是止于"技"还是进乎"道"。止于技的形式美，有可能做到使人"悦目"，但难以使人"赏心"。只有进乎道的形而上，才能使人既"悦目"，又"赏心"。

　　如果我们从书法欣赏者的专业素养出发，又可以把欣赏者的书法审美作"雅"与"俗"的二分法。依据书法的审美规律——"法"所创作的形式美是属于书法业内的"雅"。对于没有受过书法专业训练的"俗人"（素人）而言，他们还是难以欣赏的。因此，形式美的另一个问题，就是无法做到"雅俗共赏"。由此看来，书法应该还有一种更高层次的大美——能够使雅俗都能欣赏的美，应该存在一个书法业内业外、内行外行都能共同欣赏的最大公约数。

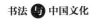

书法是文化美

这个最大公约数就是文化之美。中华民族优秀的传统文化构成了中华民族共同的审美基础和价值判断。

什么是文化

《易经》贲卦象传："刚柔交错，天文也；文明以止，人文也。观乎天文，以察时变；观乎人文，以化成天下。"这句讲的就是观人文以化成天下，也就是说文化是人类社会的精神活动及其产物，并随文明进步而不断发展、不断加以完善，以至成为风俗习惯。

大家熟知的当代作家梁晓声形容文化的四句话，"植根于内心的修养，无须提醒的自觉，以约束为前提的自由，为别人着想的善良"，说的不是文化本身，而是被"文"教"化"了的人的修养与品格。

文化有这样几个特点：

1．**双重性**。文化是凝结在物质之中，而又游离于物质之外，是物质与精神的统一体。

2．**传承性**。文化所包含的民族思维方式、生活方式、行为规范等随着人类历史的延续而继承传播下来。

3．**共同性**。文化是人类相互之间进行交流的普遍认可的一种意识形态。

4．**创新性**。文化能够随着人类发展文明进步而不断得到创新发展。

因此，文化给了我们国家和民族形成共同审美观念的一切条件：思想基础、价值观念、精神追求、时代风尚和审美习惯等。我们完全可以在文化的共同基础上形成共同的审美观念。

什么是书法的文化之美

文化是人类社会发展的终极目标。一切人类发展文明进步都可以转化为文化而沉

淀下来，并不断地向前发展。因此要全面概括总结文化之美是不可能的。就文化艺术而言，文化艺术的文化之美，应该是能够通过人的感官直抵心灵的一种力量，能给人以激情、给人以启迪、给人以警醒、给人以思考。

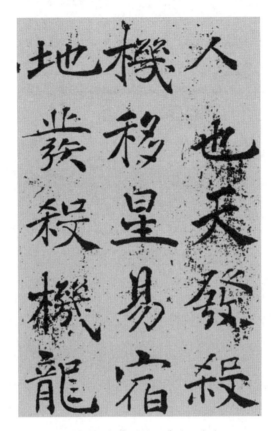

唐 褚遂良《阴符经》（局部）

书法的文化美，应该具有以下三个层次的特质：

第一层次是赏心。优秀的书法作品，不仅能使人悦目，还必须能使人赏心，能有调动情感、打动心灵的力量。必须使"技"能进乎"道"，使"器"成为"道"，使"形而下"成为"形而上"。

第二层次是持久。优秀的书法作品其展示的美必须具有持久性，能够百看不厌，经久耐看。

第三层次是鲜活。优秀的书法作品其展示的美必须具有鲜活感，常看常新，苟日新、日日新，每看一次都有新的感悟。

只有能让人"赏心"的书法作品，才能做到雅俗共赏，为广大人民群众所接受、所喜欢。只有能持久、鲜活的作品才能流传千古，成为经典。

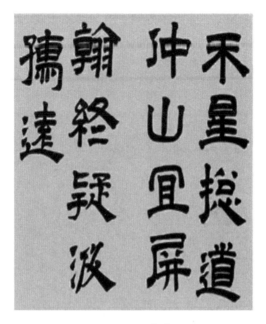

明 文徵明隶书

如何做到文化美

1. 以文载道。文化简而言之，是语言和文字的总和。尽管中国的文字很多单个字就有独立完整的意义，但更多情况，还是要通过把文字组合成语言（文章）来表达意义的。书法作为文字的书写艺术，同样需要通过词句乃至文章的书写来表达其书写的美，也就是说要通过书写文章的"道"来使自己臻至"道"的境界。自古以来，在很长一段时间里，书法都不是作为一门独立的艺术门类而存在的，更不是一种社会分工和行业手艺，而是达官显贵、文人雅士们的一种修养和爱好，所谓"饭后余事"而已。王羲之、颜真卿、苏东坡如果没有《兰亭序》这样的美文和超尘脱尘的语境，没有《祭侄稿》这样的祭文和悲痛欲绝的心境，没有《寒食帖》这样的名文和公私窘迫的处境，他们不可能写出《兰亭序》《祭侄稿》和《寒食帖》这样的千古名篇。王羲之曾说："我书《乐毅论》有君子之风，写《道德经》有神仙之态。"（郑杓《衍极卷二》，刘有定注）因此，"书"是需要附着在"文"的主体上，随着文章书写过程中人的心境、句的语境和文的意境变化起伏而激情交融迸发出来的激荡人心的璀璨之美。所以苏东坡说："书初无意于佳乃佳尔。"如果我们只冲着文字的书写去用功，那无疑是"缘木求鱼"，得到的仅仅是一点书写之术而已。李叔同说，假如要达到最高境界须如何呢？那就是"是字非思量分别之所能解"了。因为世界上无论哪一种艺术，都是非思量分别之所能解的。即以写字来说，也是非思量分别才可以写得好的。同时要离开思量分别，才可以

鉴赏艺术，才能达到艺术的最上乘境界。

宋　苏轼《黄州寒食诗帖》

2．以人载道。就是要提高书写者的文化修养。当今书家与古代书家的差距，不在书写技巧上，也不在笔墨功夫上，而是在文化修养上。中国美术学院教授金鉴才先生分析，当今不可能出书画大家，因为没有文化大家。他说，我们这一辈都是做铺垫的。希望经过几代人的努力，把中国传统文化这门课补上，产生出书画大家。

大书画家，都十分重视文化修养。潘天寿先生花大力气为书画专业学生开设传统文化课。他说：“一天到晚画画，确不是办法。陆先生（陆维钊）安排是四分读书，三分写字，三分画画。但三分写字，同学一定不会接受。我想三分读书，一分写字，五分画画，一分其他就好了。”他还说：“不要‘三绝’（书画印），只要‘四全’（诗书画印）。”

文化与书画，在大家心目中的分量是不一样的。齐白石、林散之、白蕉先生都自称为诗第一。徐渭自言：“吾书第一，诗次之，文次之，画又次之。”他之所以这么说，也许第一，他的书确实好，他自己也颇为自许；第二，他也可能把诗、书和文都归为文化之列了，而画只是末技而已。

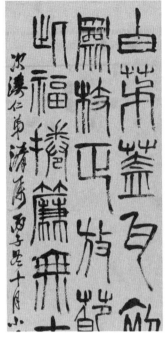 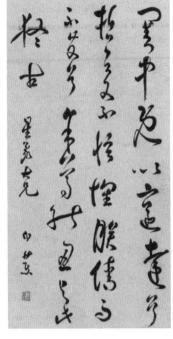 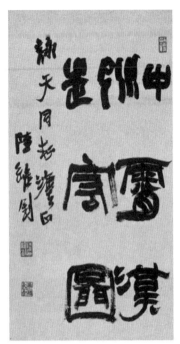

齐白石书法作品　　　　　　白蕉书法作品　　　　　　陆维钊书法作品

　　陆维钊先生在临死前，十分痛惜地说，一个诗人，竟然以书家为人称道，感到十分不甘。

　　之所以他们在书画艺术上取得杰出成就的情况下，仍然强调自己的诗词擅专，也许是在他们看来，就一个文人而言，书画自古以来就是"余事""末技"，只有经学、考据、诗文才是"正统""大道"。没有高深的文化造诣，不可能有高深的书画造诣。一个仅仅以书画名世的文人，是很没有面子的。

　　3. 用敬致知。老子在《道德经》开篇就开宗明义："道可道，非常道。名可名，非常名。"这说明"道"是看不见，摸不着，说不清的，只有靠"悟"。要使书法艺术做到文化美，那就必须深谙其中之"道"。要做到这一点，光有"以文载道""以人载道"还不够。即使我们有了一篇辞藻华丽、神采飞扬的美文，即使我们已经是饱读诗书、满腹经纶，如果我们没有将华章诗书学问嬗变为自己的涵养境界，就难以在书法作品中折射出文化美的光芒。因此，我们还需要有一种方法或途径来实现自我蝶变，这种方法或途径就是"用敬致知"。

　　用敬致知出自程颐《河南程氏遗书》卷十八："涵养须用敬，进学则在致知。"这句话后被收入记录朱熹理学思想的《近思录》。这句话的意思就是要"识得此理，以诚敬存之。"后也为陆王学派所引用。这句话的重点是"用敬"。哲学家冯友兰先生在解释宋明新儒家学派关于"用敬"一词的含义时说，按陆王学派的说法，就是"先立乎其大者"，然后以敬存之。

　　然而既敬存之，又欲何为？在儒家经典中，敬与仁、义、忠、孝等同为其核心之价值。曾国藩在给自己定下的日课十二条中，第一条便是"主敬"，"整齐严肃，无时不惧。无事时心在腔子里，应事时专一不杂。清明在躬，如日之升"。简言之，就是心存敬畏，自我反省。要使书法艺术能够顿悟得道，实现作品艺术的文化之美，我们就要终日有对书法理论实践和道德文章抱以敬畏之心，不断省察体悟、涵养自己，以期在顿悟中实现书艺与修养的升华。

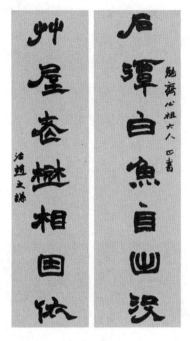

赵之谦书法作品

思想是文化美的灵魂

　　1. 艺术创作的一般规律。一般而言，艺术创作大概有其规律性，遵循创作规律，文学、影视、戏剧、舞蹈、音乐、绘画如此，书法艺术也是如此，即：复杂问题简单化，简单问题哲学化，哲学问题艺术化。所不同的是艺术表现手法和形式各不相同，有的抽象一些，有的具象一些；有的隐晦一些，有的直接一些；有的通俗一些，有的高雅一些。但贯穿艺术创作始终的，则是思想，思想是艺术创作的灵魂。没有思想的作品便没有了灵魂，便不能称其为艺术，也就不具有所谓的文化之美。

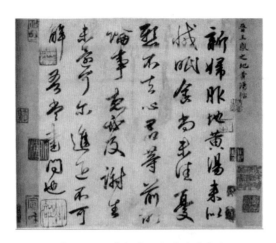

晋 王献之《地黄汤帖》（局部）

2. 中国传统文化思想，是书法艺术文化美的灵魂。 要提高自己的文化修养，还必须要有正确的世界观、人生观和价值观，把握当代的时代背景、历史方位、科技进步、人们的思维方式、价值观念、道德规范、生活方式等广义的文化内容。正确处理好人与自然、人与社会、人与自身三个关系，做到观天象、察人文、知自我，成为有思想、有高度、有感悟、有追求的文化人。

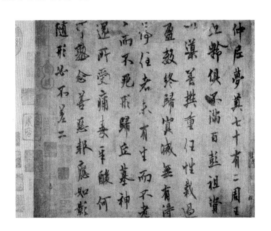

唐 欧阳询《仲尼梦奠帖》（局部）

儒释道是中国传统文化的主流思想，其文化精神和审美观念对书法有着深刻而持久的影响，它赋予了传统书法文化美的灵魂。下面，我们就以儒释道"三教"的思想，与中国传统书法两者的形与意、"灵"与"肉"的结合作一个鉴赏与分析，以期从中获得一些关于书法文化美的感悟。

3. 儒之美在于"温良"，温柔敦厚、慈善良德。 反映在书法上，呈现出端庄清丽、堂堂正正的正大气象，如欧阳询、褚遂良、颜真卿、柳公权、蔡襄、苏轼、米芾、黄庭坚、文徵明、董其昌、赵之谦、邓石如、吴让之的书法。

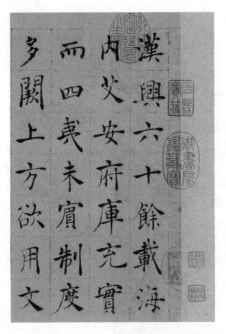

唐 褚遂良《倪宽赞》（局部）

4. 禅之美在于"空灵"，明心见性，灵动清寂。 这反映在书法上，呈现出清雅静寂、物我两忘的超尘意，如倪云林、八大山人、弘仁、髡残、石涛、弘一法师的书法。

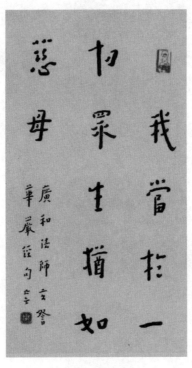

弘一法师书法作品

5. 道之美在于"玄妙"，深奥玄微，精妙大化。这反映在书法上呈现出阴阳交融、能量团流的大化之象，如王羲之、林散之、王冬龄的书法作品。

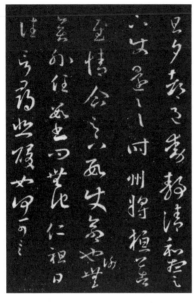

王羲之草书《旦夕帖》

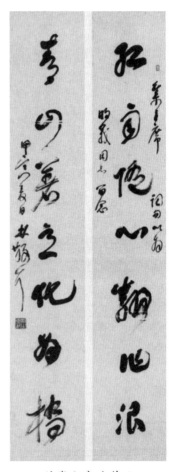

林散之书法作品

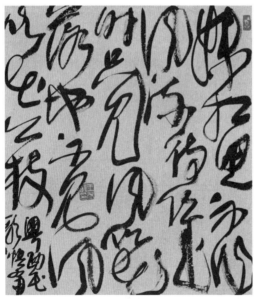

王冬龄书法作品

书法美之实现

美是客观存在的，但又是主观感受。艺术之美既存在于创作者的观念之中，也存在于欣赏者的观念之中。只有当创作者把他在观念中的美通过艺术品的"感性显现"呈现给观赏者，并与观赏者观念中的美形成共鸣，观赏者从中体验到美的感受时，艺术品的美才算真正实现，美的创作过程才算完结，创作者关于美的创作才算最终完成，并获得成功。如果没有使观赏者从中获得美的感受和认同，那么创作者所创作的艺术品仅仅是一种作为客观存在的物质产品（器物），还不是能够成为给人以赏心悦目、直抵心灵的精神产品（艺术）。可见，艺术美的创造是由创作者和欣赏者，艺术家和欣赏者共同创造的。或者说是由艺术家创造、欣赏者来实现的。

上述观点，可以从王阳明的"岩中花树"的公案中获得领悟。"先生游南镇，一友指岩中花树问曰：'天下无心外之物，如此花树，在深山中，自开自落，于我心亦何相关？'先生曰：'尔未看此花时，此花与尔心同归于寂。尔来看此花时，则此花颜色，一时明白起来。便知此花，不在尔的心外。'"（王阳明《传习录》）王阳明是要借"岩中花树"说明宇宙只是个抽象的世界，只有我们感受到的世界才是实际的世界，即"心即理、心外无物"的道理。这无疑是唯心主义的。但这个案例却透彻地诠释了作为人的主观感受的"美"的存在与实现的全过程和其中的逻辑关系及深刻道理。

由此可知，艺术要为人民大众服务，不仅仅是一个艺术家的政治使命和社会责任，更是艺术美的创造的内在要求。树立艺术美是和人民大众共同创造的艺术理念，创作出人民大众喜闻乐见的艺术作品对一个艺术家来说是极其重要的课题。具体到书法艺术领域而言，据有关机构调查测算，截至 2022 年，在我国 14 亿人口中，书法爱好者接近 1000 万，约占全国人口的 0.7%。而其中具有一定鉴赏能力的不到 20%（200 万人）。[1] 也就是说中国有约 13.9 亿人是不懂书法的。这些人没有书法实践的感受，没有书法理论的涵养，更不具备有关书法美的专业意趣，他们是书法专业修养的"素人"，书法艺术审美的"俗人"。那么，难道我们的书法艺术只为不到百分之一的小众人群服务吗？这显然不是书法这门国粹的初心和使命。书法艺术不仅要为 14 亿人民大众服务，还要与广大人民大众一起，共同来创造书法艺术之美。同时，优秀的书法作品，

[1] 《中国不懂书法的人数为：13.9 亿》，载于"书品艺术"公众号，2023-02-12。

不仅具有专业审美的高雅之美，还必须同时具有符合大众传统文化审美的通俗之美。可见先贤们提出的"雅俗共赏"的美学思想是何等的了不起！中华文化是何等的博大精深啊！

　　把艺术创作者看成是完全个人的、个性张扬和情感抒发的私事，或者以"纯艺术"的名义否定艺术的通俗性、大众性，或者把文艺为人民大众服务看作是一种政治性口号等，都是错误的认识。其根源在于中华传统文化涵养的阙如，对艺术美的本质认识的肤浅。

第六讲

书法创新

贵能古不乖时，今不同弊。

——孙过庭

创新是指创立或创造新的事物，可以表现为一种发明、一种创造、一种创意，但它又必须是一种原创、独创或首创。"创新"一词最早见诸《南史·后妃传上·宋世祖殷淑仪》："仲子非鲁惠公元嫡，尚得考别宫。今贵妃盖天秩之崇班，理应创新。"可见，"创新"这个概念的提出，已有 1500 年左右的历史。在国际上，因论述创新理论而最负盛名的是，被誉为"创新理论"鼻祖的美籍经济学家约瑟夫·熊彼特。他在 20 世纪初，首次把创新的概念用于经济领域，提出创新就是建立一种新的生产函数。结合哲学的层面看，创新的本质就是客观事物的自我否定性发展。具体到书法艺术创新上，同样如此。

书法创新的意义

创新是书法艺术发展的动力

创新是艺术发展的动力。没有创新，艺术就会僵化，艺术生命就会枯竭。书法艺术也是如此。从某种角度理解中华民族的书法发展史，本身就是一部书法艺术的创新历程。从书体上看，最早的甲骨文、钟鼎文到简牍、帛书，最后形成真、草、隶、篆、行的规范书体，无一不是更新迭代的结果。从风格上看，历代灿若繁星的书家，无一不是创造出独具个性的书体或风格，为书法艺术宝库增添了新的艺术瑰宝。即使在"二王"帖学之风一统天下的一千多年里，众多的书家并没有拘泥于王书的规范里一味模仿，而是推陈出新、大胆求变，形成了鲜明的个性风格特点，使"二王"书风在出新中得以传承，经久不衰。

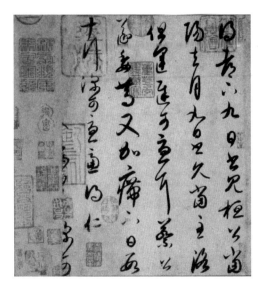

晋 王羲之《七月帖》（局部）

创新是书法艺术发展的内在要求

老子说："反者道之动。"（《道德经》）这是对事物发展的规律性总结。事物发展到一定程度，就会出现转化，甚至走向反面。而这种变化是由"道"这个内在因素所推动的。书法艺术同样受这个事物发展规律的支配，必然要在旧的规范和定式中实现新的突破。因此，书法艺术创新具有客观必然性。在推动书法艺术创新变革的内因中，其中一个最直接的因素应该就是人的审美疲劳天性所驱使的"喜新厌旧"效应。正如林语堂先生所说的，因为我们有这么个会死的身体，以至于遭受一些不可逃避的后果：我们都有一颗喜新厌旧的心。我们就像《西游记》中的那只猴子，具有一种不能悛改的恶作剧的习性，永远做着叛逆的行为，没有和平，也没有谦卑。（《生活的艺术》）基于这一观点，我们对人类历史的演进就会有更亲切的认识，书法艺术创作者自身，绝大多数应该有这样的体会：当我们以较长的时间从事一种书体或一种风格的书写或创作后，便会对这种书体或风格逐渐失去兴趣，艺术的兴奋感会减弱，不再产生较强的美感，转而产生麻木甚至厌倦。

同样，这种审美疲劳还会表现在外界的社会关注度上，成为社会关注度疲劳。这种来自创作者和社会两方面的审美疲劳共同构成书法艺术创新的动力，推动着书法艺术不断地向前发展。

创新是社会对书法艺术发展的必然要求

书法艺术是一种有目的的社会价值创造活动，是通过创作优秀的书法艺术作品，向社会提供美，以满足人民大众对精神文化生活的需求。清代书画家石涛说："笔墨当随时代，犹诗文风气所转。上古之画迹简而意淡，如汉魏六朝之句然；中古之画如初唐盛唐雄浑壮丽；下古之画如晚唐之句，虽清洒而渐之薄矣；到元则如王粲矣，倪黄辈如口诵陶潜之句，悲佳人之履沐，从白水以枯煎，恐无复佳矣"。（《大涤子题画》）因此，如果不能合乎时代的要求，从新时代中提取时代精神和文化思想，而一味因循守旧，艺术就会失去其应有的价值和生命力。

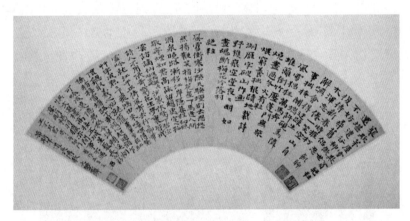

清 石涛《五诗》

鲁迅先生说："文艺是国民精神所发的火光，同时也是引导国民精神的前途的灯火。"（鲁迅《论睁了眼看》）一个时代有一个时代独特的精神风貌，因而也有一个时代独特的文艺符号。

书法艺术必须跟上时代的步伐，符合时代的脉搏，从时代的需求出发，联系时代的客观实际所呈现的鲜活的人民大众的生命情感，努力把握时代的文化精神、价值观念和审美追求，努力实现书法作品思想性、艺术性和观赏性的有机统一，创作出"龙文百斛鼎，笔力可独扛"，体现时代文化之美的优秀书法艺术作品。

书法创新的规律

艺术的发展过程，都有其客观规律性，即从自由走向规范，从稚嫩走向成熟，从粗简走向完善。文字如此，音乐如此，诗歌如此，绘画如此，书法也是如此，都经历着从源自生活的初浅艺术形态走向高于生活的高级艺术形态的发展变化过程。人们对艺术的审美也不断地从"形而下"向"形而上"深化，而推动这种艺术形态不断演化的力量就是创新，这种演化的过程又必将呈现出特有的规律性趋势和阶段性特征。

那么书法艺术的创新又有什么样的规律性趋势和阶段性特征呢？

 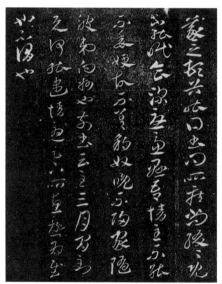

汉简　　　　　　　　　　　章草

纵观中国书法的发展历史，我们不难发现，在其发展演化的历史长河中，书法艺术的创新呈现出鲜明的从无法走向有法，从自由走向规范的特征。大致而言，自从中唐时期，中国的书法艺术被以"法"的规定性确定下来，即定名为"书法"以后，中国书法的创新便呈现出两个阶段性特征：中唐以前，即从商代有甲骨文字出现开始到唐代中期，是以书体的创新为主要标志的时期，我们不妨称之为"书体创新时期"，把这个阶段的书法创新定义为"书体型创新"。这个时期主要是正、草、隶、篆、行五种书体的创出，并被总结形成书写的规范——"法"，成为后人书写各种书体的标准。

自中唐以后，由于各种书体已经非常完备，并且形成了"法"的规定性，再也无人能够突破书体的规范进行创新，取而代之的则是在各种书体的"法度"下，进行书写风格的创新。即使在此后的书家中，有一些极富创造力和创新精神的书家，如倪瓒、徐渭、"扬州八怪"以及崇碑的一批书家，其书法个人风格强劲、匠心独具，让人耳目一新，但从根本上仍属于风格创新，没有突破书体的窠臼。因此，我们可以称之为"书风创新时期"，并把这个阶段的书法创新定义为"书风型创新"。尽管在这个漫长的历史阶段中，有很多书家形成极富个性的书写风格，但与书体的创新相比，只能退为其次了。之所以出现这种情形，清初诗人、书法家冯班一言以蔽之："书法无他秘，只有用笔与结字耳。用笔近日尚有传，结字古法尽矣！"（《钝吟书要》）

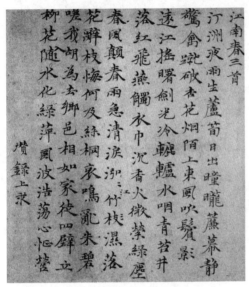

元 倪瓒《江南春词卷》　　　　　　清 金农书法作品

我们对各个时期（朝代）书法艺术特征的考察，也能印证上述的创新"二分法"观点：

在唐以前重对书法艺术的定性。东汉以前为"实用书写"，汉魏时期为"书艺"，两晋时期为"书道"，唐朝为"书法"。而自唐开始，人们从书风上对各个朝代的书法特征加以概括提炼，所谓的晋人尚韵，唐人尚法，宋人尚意，明人尚态，清人尚质。书法艺术的创新呈现出以下的发展态势：

实用书写 → 书艺 → 书道 → 书法 → 尚法 → 尚意 → 尚态 → 尚质

（东汉前）（汉魏）（两晋）　　　（唐代）（宋代）（明代）（清代）

从上可知，唐以前和唐以后书法创新发展的时代主题发生了明显的变化，呈现出不同层次上的特征，这是从书体型创新走向书风型创新的原因使然。

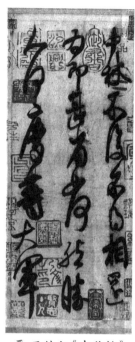

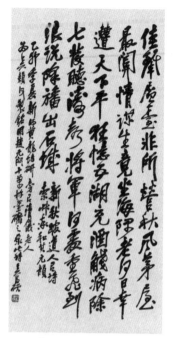

西汉《汉武都太守汉阳
阿阳李翕西狭颂》

晋 王献之《中秋帖》

清 吴昌硕书法作品

　　由此给我们的启示是，当今书法的创新，着重于书风的创新。我们对于书法艺术的创新，重点应放在个人风格的构建上，努力形成在传统法度之下的个人书写风格。如果试图在书体上标新立异，要超越上千年的法度规范，可能是徒劳的。当然，关于"现代书法"的创新不在此讨论范围，应另当别论。

书法创新重在发掘书法艺术的思想性

中国的书法艺术与其他艺术形式相比，有着独立的审美趣味和艺术表现力。而这种固有的艺术品质与中华文化的思想、哲学理念、智慧境界有着深厚的内在联系。因此，发掘中国书法的审美价值与思想内涵是书法创新的首要任务。

清 郑孝胥书法作品

一般而言，中国书法的审美创新具有三个层面：技术层面、艺术层面和思想层面。其基本要求分别是：①不越技术层面的"矩"。技术层面的核心是"法度"，主要体现是笔墨技法的精湛与工巧。②依靠艺术层面的"象"。艺术层面的核心是"具象"，主要体现书法形态的俊美与风采。③表达思想层面的"意"。思想层面的核心是"精神"，主要体现作品内所含的智慧与情感。书法艺术的这三个层面是由浅入深、由外向内、由

"器"向"道"，层层递增的关系，其核心是作品的思想性，即精神力量，而一切笔墨结构都是为艺术的思想表达服务的。

唐 张旭书法作品

书法艺术的思想性应注意以下几点。第一，呈现为一种内在之美。黄宾虹先生说："逮清道咸金石学盛，篆籀分隶，椎拓碑碣精确，书画相通，又驾前人而上之，言真内美也。"他认为书画应具备含蓄与质朴之美，即创造一种深藏于心的内在之美。清人袁枚说，"诗词创作，用意要精深，下笔要平淡"（《随园诗话》），书法也同此理。第二，这种蕴含精神力量的内在之美，来自创作者的人格力量，重在个人的文化修养、价值观念和家国情怀。创作者必须通过努力提高个人的素养，使自己"精神"起来，让书法作品插上哲学的翅膀。中国美术学院刘国辉教授一再强调，笔墨本身没有那么深奥玄乎，重要的是个人的修为。他说："有精神的人笔墨自然有精神，没有精神的人，最好的笔墨技巧，也没有精神。"第三，凡传世之作，必先有传世之心。书法艺术的精神力量来源于生活的厚度、情感的温度和审美的高度，我们的思想理念必须与历史同向、与时代同行、与人民同心。要深入生活，扎根群众，讴歌时代，唱响时代主旋律，让书法作品闪耀着先进文化思想和时代精神的光芒。只有当代性、人民性、艺术性真正统一时，书法艺术创作才会具有深沉的精神力量。第四，必须警惕有些人以纯艺术为名，掩盖自己对社会生活的漠然，精神关怀的缺位，襟怀抱负的缺乏。火热的生活，

人民的需求，社会的旋律，历史的脉搏，仿佛拨动不了他的心弦。"一旦文化虚无主义的思潮沉渣泛起，文艺作品的精神力量就容易被解构。[1]当市场导向、评奖需求压倒一切，当艺术家脱离生活本质追求所谓的'创新'，当'文化搭台'最终是为了'利益唱戏'，群众的心声、思想的共鸣变得不再重要，文艺作品的精神价值也就只能消解于'快餐式消费'中了"。[2]

[1]　文化虚无主义是近代中国一种以彻底否定民族文化传统、主张全盘西方为特征的文化思潮。

[2]　见浙江宣传微信公众号：《文艺作品靠什么增强精神力量》。

书法创新还须"守正"

　　书法所体现出来的艺术之美，是中华民族共同的文化之美。历史中流传下来的名篇佳作无一不是在坚守传统书法艺术的"正道"之上创新而成的。可以说守正创新是中国书法艺术生生不息、发扬光大的"秘诀"。"守正"一词意为恪守正道。最早见诸《史记·礼书》："循法守正者见侮于世，奢溢僭差者谓之显荣。""守正"在中国书法艺术中，就是要守中国优秀文化传统之"正道"，守中国书法长期形成的书写"法度"之"正宗"。书法创新不能离开"毛笔书写汉字"之根本，不能偏离中华民族对在书法艺术历史长河中所形成并积淀下来的书法审美共识，更不能丢掉在中国传统书法中所显现出来的中华文化精神和哲学思想。

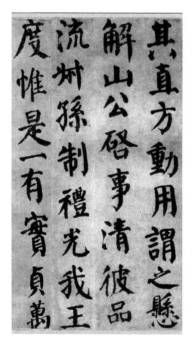

唐 颜真卿《自书告身帖》（局部）

　　坚持守正创新，在当前具有十分重要的现实意义。创新是为了创"美"，不是为创新而创新，为艺术而艺术。我们同样需要百倍地警惕当前在书坛上存在的那种以纯艺术的名义反所谓传统的倾向和思潮。他们把中华书法艺术业已形成的审美规范和书写

法度视为实用型书法的内容，把传统书法排挤在"艺术"之外，与艺术对立起来，把书法创作看成完全是个人的心情。他们尊崇西方关于"美是理念的感性呈现"的美学思想，是自我理性的张扬和情感的宣泄，完全不顾大众的感受和书法艺术的社会意义，不清楚艺术之美是由创作者创造而由欣赏者共同实现和完善的道理。殊不知不能坚守书法传统之"正道""正宗""正源""正统"，书法作品便缺少传统文化滋养，没有了"根"和"魂"，所谓创新，也只能是"创丑""创奇""创乱""创怪"。

书法创新是一个"渐进""渐悟""渐成"的过程。既要志存高远，"取法乎上"，还要耐得住寂寞，有"独上高楼"的勇气和定力，通过"众里寻他千百度"的探索追求，达到"蓦然回首，那人却在灯火阑珊处"的顿悟。而"守正"，通过吸收优秀传统之营养，不断修为自己的文化艺术素养是实现"顿悟"的重要"法门"。

林语堂传，人们常说，人类的灵心是造物主最高贵的产物。但这种灵心，不是与生俱来的，也不是人人都有的。否则人人都有神一般的智慧，能够未卜先知，如同世界杯足球比赛，未开赛即已知晓结果。人人都能做事周全不出差错，整个社会就如同一个同质人类的集合体，没有智慧高下之分，没有群分，没有层次，那这个社会和每个人的人生将是十分无趣的。（林语堂《生活的艺术》）

陆维钊书法作品

我们通常说，艺术来源于灵感。这里所讲的灵感应该就是灵心，即智慧。那么在认识论的范畴里，灵感又是什么呢？人们一般把人的认识分为感性认识和理性认识两种。感性认识是认识的初级阶段，包括感觉、知觉和表象等，是理性认识的基础。理性认识则是认识过程的高级阶段和高级形式，是对事物内在联系的认识，具有抽象性、

间接性和普遍性的特征。那么艺术或者美是什么认识呢？在黑格尔那里，艺术或者美首先是一种理性认识，然后通过感性了以呈现出米，即"美是理念的感性呈现"。但中国文化里并不这么认为。中国文化往往把艺术或者美看成是一种灵感，或者如同文化、哲学那样的一种智慧或直觉。因为它往往是一种灵光一现，突如其来的感觉，并不是可以像学问般地通过用逻辑推理、科学思维就可以获得的。它既不是一种理性思维，也不应属于低级的直观的感性思维。我们也不应该把艺术或美这类面广意深、影响力大的思维活动仅仅定义为知性，即认知能力，或者定义为灵感、直觉，即认知活动。应该作为另一种独特的思维形式，建立新的范畴，不妨称之为"灵性思维"。其实，对于欧洲的理性主义、哲学思想，如海德格尔等一些哲学家早已有异议。海德格尔在《存在与时间》一书中明确指出："被颂扬了几个世纪的理性，其实是思想最顽固的敌人，只有这时，我们才有可能思想。"我们在本书导论中已论述过，书法是关于汉字书写艺术的思想。因此，我们唯有用灵性思维范畴来定义它、诠释它，而别无他法。

艺术创新是一种灵性思维的结果，是主观能量积累与客观外部诱因在头脑里碰撞而迸发出来的灵光一现的火花。书法艺术能量的积累，源于我们长期以来对书法的学习、实践、感悟和中国优秀文化的修为，源于我们坚持不懈地"守正"。因此，我们完全可以说，唯有守正，才有创新。

"音乐何须懂"的启示

　　中央音乐学院周海宏教授提出了一个简单却又引人深省的问题：音乐何须懂。他从音乐学、哲学、社会学、心理学等多种理论视角来证明了一个道理：欣赏音乐无须懂音乐理论，也不应该必须懂音乐理论，从而重建了音乐审美观念。

　　诚然，所有艺术的欣赏，包括书法艺术欣赏，都应该有"何须懂"的气质。它带给我们两点启示。

　　书法艺术的可欣赏性是书法审美的最高原则。书法艺术可以"渡己"，但更主要是"悦人"，我们必须坚定为人民大众创作美提供美的理念。艺术是殿堂，但这个殿堂为人民大众开放，可以让他们毫无障碍地参与其中。艺术是高贵的，但它不是锁在深宫里的佳人。我们更要选择地接受西方的艺术思潮，不能仅把艺术看作是完全自我的个人行为，也要防止被当今书坛上的不良风气所左右，把一些商业性、功利性导向作为书法艺术的发展方向，必须保持应有定力。

唐 陆柬之《文赋》（局部）

必须解放思想。不迷信权威、名气、头衔。凡是人民大众看不懂、听不懂的艺术一定不是真正的好艺术，就观赏者而言，凡是自己不喜欢的就要大胆地否定。不要被创作者的名头所吓倒，也不要被创作者所谓的"艺术语言"所蒙蔽。要保持清醒的头脑，更要保护好眼睛，珍惜自己对艺术欣赏的敏感性。只要社会界下、业内业外，上下同心，坚持"艺术为人民"的宗旨，坚持思想性和艺术性相统一的标准，不断提升艺术修养和鉴别能力，就一定会给"艺坛"不断注入清风正气，使中国书法艺术回归本真，产生更多更优秀的书法。

第七讲

书法欣赏

书初无意于佳乃佳尔。

——苏轼

一位大师说过，书法的欣赏标准就是书法的书写标准。

书法创作和收藏要懂得欣赏，书法作品的欣赏和鉴别是基本功。也就是说，书法创作者、收藏者的心里要有一个好坏高低的标准。知道什么是好，什么是不好。好在哪里，不足在哪里。只有眼界高了，书写者才有可能让手上功夫跟上去，写出好字来。因此，提高眼界、学会欣赏，是写好字的基础。

要说清楚"书法欣赏"的问题不是一件容易的事。特别是在现代社会，书法在创新发展中，其概念和内涵有了很大的拓展和延伸。如"现代书法"已超出了传统书法的概念和内涵。因此，要说清楚书法欣赏的问题必须对传统与现代分别讨论。

传统书法的欣赏

一幅好的书法作品，应该从哪些方面去欣赏呢？或者说一幅书法作品怎样才算是好作品呢？笔者以为，一幅好的书法作品大体应该具备形、力、气、神、意、精等六个方面的要求。反过来也可以说，搞书法创作应该按这六方面的要求去努力。

形

形是指字的形状，主要是结构和姿态。字的形状、结构、姿态如何，决定字在品质上入没入"格"，书法学习有没有入门。也就是说，这是判断书法是"专业"层次还是"业余"层次的基本依据。一个有"专业"水准的书家，他的字必须要有"出处"。

中国书法有两千多年的历史，书法中字的结构是一代一代书法家不断探索发展而逐渐为大家所承认、固定下来的审美定式，是大浪淘沙后留下的基本造型规范。由于生命的有限，一般人不可能在其一生不经过模仿训练就把字的形状结构写得很美。因此，必须要通过临摹学习，掌握了前人留下来的写字结构，再创新发展，注入自己的

风格才能成功。我们说，站在前人的肩膀上"师法造化"，这是学习书法的"不二法门"，历代书家概莫能外。我们分析一些书法名家的作品，不难看出他们书法风格的来龙去脉（出处），或者说主要得力于哪些法帖。

1. **智永、陆柬之、赵孟頫得力于二王**。王羲之作有《圣教序》《兰亭序》，王献之作有《鸭头丸》等。

晋 王羲之《圣教序》　　　　　　　　晋 王献之《鸭头丸帖》

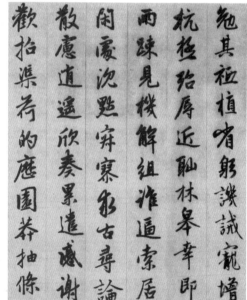

隋 释智永书法作　　　　　元 赵孟頫《行书千字文》（局部）

2. 何绍基、钱沣、翁同龢得力于颜体。 颜真卿作有《祭侄文稿》《麻姑仙坛记》等。

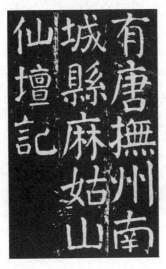

唐 颜真卿《麻姑仙坛记》（局部）

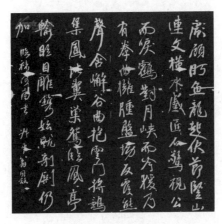

清 何绍基书法作品

清 翁同龢书法作品

3. 赵之谦得力于《郑文公碑》。

北魏《郑文公碑》（局部）

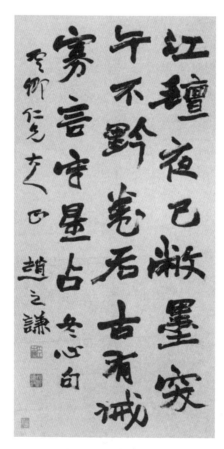

清 赵之谦书法作品

4. 吴昌硕得力于《石鼓文》。

先秦《石鼓文》

清 吴昌硕书法作品

5. 康有为、徐悲鸿、萧娴、陆维钊得力于《石门铭》。

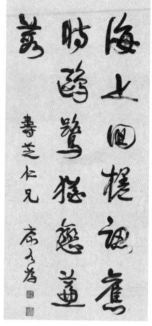

北魏《石门铭》（局部）　　　清 康有为书法作品

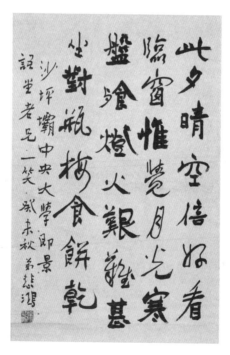

徐悲鸿书法作品

6. 齐白石得力于《天发神谶碑》。

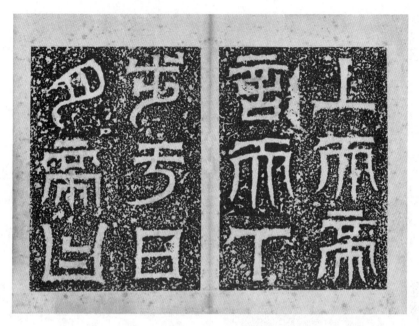

三国《天发神谶碑》

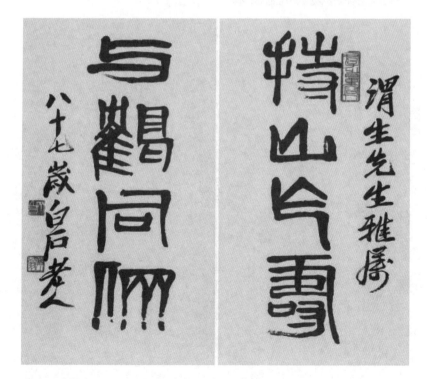

齐白石书法作品

7. 沙孟海得力于李邕、黄道周。

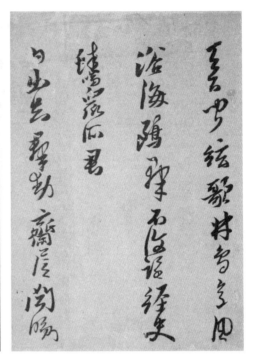

唐 李邕书法作品　　　　明 黄道周《自书诗卷》（局部）

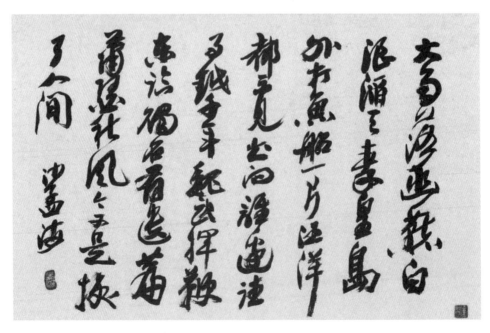

沙孟海书法作品

8. 林散之得力于怀素。

唐 怀素《千字文》(局部) 林散之书法作品

9. 黄宾虹得力于倪瓒。

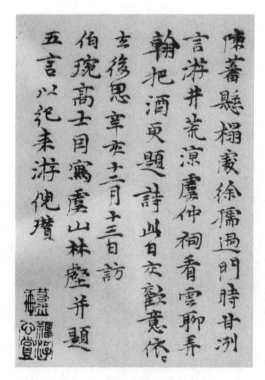

明 倪瓒书法作品

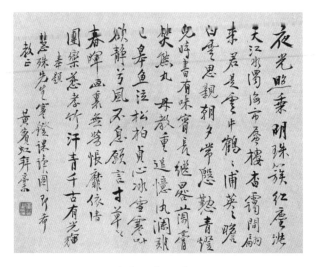

黄宾虹书法作品

力

　　力就是要求做到万毫齐力，点点沉着，笔笔落实，笔画遒劲，姿态巍然。所谓横如排云，点如坠石，竖如屋漏，撇捺如折钗，就是比喻笔画要有力量。

　　力的关键在于书法线条的质量。苏轼说："书必有神、气、骨、肉、血五者，缺一不可。"这五者既是对一幅好书法的总要求，也符合对线条质量的具体要求。高质量的线条，必须神气十足，骨力坚劲，且血肉丰满，极富生命力。中国书法，经过上千年的发展变化，书体各异，风格多样，但唯有对笔法（即呈现出来的线条质量）的要求，千古不变。历史名家名帖的书法线条，无一不是遒劲灵动，筋肉丰润，质感可人，力透纸背的。而这种线条的质感和力量无关线条的粗细、方圆、浓淡、枯湿。

图例

气

气就是书法作品所表现出来的一种气度。气虽然是一种看不见摸不着，只能意会很难言传的主观感受，但它又是实实在在的，在书画作品的鉴赏中处于首要地位的因素。气有两个维度。**一是平面维度上的气力弥满**。这是在画面上，通过布局、章法和字形结构所表现出来的一种上下呼应、相互关照的整体感和如高山流水、一泻千里的流动感。整体感、流动感越强，气就越足。**二是立体维度上的气势逼人**。这是人们在欣赏过程中与作品所蕴含的能量交换，感受到的扑面而来的冲击力、震撼力。这种气可以是电闪雷鸣的山河之气，也可以是风和日丽的蕙兰之气。

唐 张旭书法作品　　　　　清 赵之谦书法作品

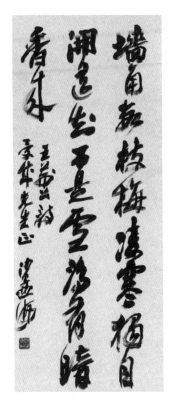

<center>沙孟海书法作品</center>

神

神就是书法作品所体现出来的神采。东汉大画家顾恺之在论画时说，要"以形写神"。神不仅要体现作品人物的精神，更是一种具有审美意义的人的精神。可见，艺术作品的神采，实际所体现的是艺术家的精神。就书法而言，书家通过书法作品的笔法、结体、章法、墨色等技巧来赋予其个人的生命情感和精神风貌，从中体现出积极向上的生机与活力，从而给人以美的享受和精神激励。

一幅好的书法作品，应该形神兼备、神采奕奕，具有旺盛的生命力。唐代书论家张怀瓘更是把书法作品的神采作为唯一的标准来鉴赏："深识书者，惟观神采，不见字形。"他也是从神采的角度来评价王羲之书法的："逸少笔迹遒润，独擅一家之美，天质自然，风神盖代。"

书法的神采来自书家的文化修养，是书家学识、阅历、情怀、气度、境界的综合体现。苏轼说："退笔成山未足珍，读书万卷始通神。"因此，书家不仅要做好笔墨功夫，更要做好"字"外的修为。

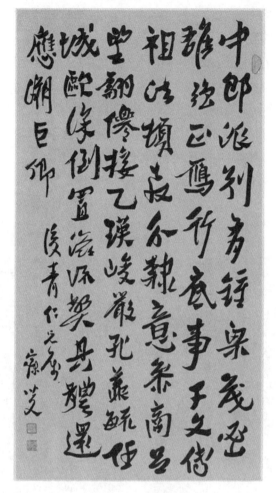

清　沈增植书法作品

意

　　意就是书法作品所体现出来的意境、境界。它反映一种文化底蕴和哲学精神，是作者把自己的人格精神融于作品的结果，是一种人格灵魂物化于纸上。所以作品的境界实际上反映的是人的境界，作品的灵魂就是作者为文所教化了的灵魂。要成为格调高雅的作品，必须具备两个条件：一是格调高雅的作者，二是特定的情景。通过两者的结合，使作者内在的精神魂魄迸发出来。如果说，前面讲的形、力、气、神还可以刻意而为的话，那么意的产生则是可遇而不可求的。所以，历史上通常把这样的作品冠之为神品。这也是为什么同样一个书法家的书法作品，其呈现的艺术水平也有天壤之别的原因。"意"如同"道"，看不见，摸不着，只能意会，不能言传。下面以享有盛

名的三大行书为例，作一品鉴。

1　**王羲之《兰亭集序》。**《兰亭集序》是由晋代书圣王羲之为兰亭雅集诗赋所作的序言。此序记叙了他在兰亭修禊之时与朋友们流觞曲水、饮酒赋诗的风雅之事，并抒发由此而引发的人生感慨。《兰亭集序》也称《兰亭序》《临河序》《禊帖》《三月三日兰亭诗序》等，被誉为"天下第一行书"。《兰亭集序》笔法飘逸俊朗，灵动多变，结体优美大方，平中见奇，堪为书中楷模。但其最可贵的则是那种犹如天机入神，风规自远，超尘脱俗，飘飘欲仙的境界和清新隽永，吐气如兰的气质。这种意境和神采的呈现，源于王羲之作文时，对人文景观的赞美，生命情感的感悟，宇宙世事的思考，达到了一种书文合一、身心合一、"得意忘形"的境界。如果没有当时的"此情、此景、此心、此意，是写不出这样的'神'品"来的。据说他事后再写，已写不出这样的神采来了。

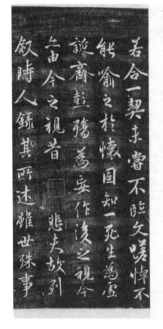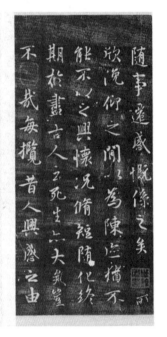

晋　王羲之《兰亭集序》（局部）

2.　**颜真卿《祭侄文稿》。**《祭侄文稿》是唐代书法家颜真卿于唐乾元元年（公元758年）为追祭从侄颜季明所书祭文的草稿。此文稿追叙了常山太守颜杲卿父子在安史之乱时，挺身抗贼、取义成仁的事迹，以饱含爱怜痛惜的深情和极度悲愤的情绪，抒发了对亡侄的祭奠和对反贼的控诉。书法随情跌宕起伏、纵笔浩荡，遒劲豪迈，率性天然，从中透出的那种肝肠寸断、身心俱裂、沉痛切骨、郁勃苍凉之气、动人心魄。只有发自内心地对亲者痛，对仇者的恨，才能写出如此直抵心灵的艺术作品来。

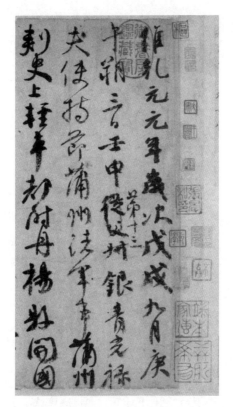

唐 颜真卿《祭侄文稿》(局部)

3. 苏东坡《寒食帖》。《寒食帖》是宋代词人、书法家苏东坡于元丰五年（公元1082年）所写的自作诗稿。元丰三年，诗人因"乌台诗案"受新党排斥，被贬谪黄州，他政治上失意，精神上寂寞，生活上窘迫，是人生最落寞潦倒之时。时逢寒食清明，冷雨潇潇、残红狼藉、草屋飘摇。若非见乌鸦衔纸钱，竟不知寒食已至。因而触景生情，叹报国无门，念故亲迢遥，不禁有挥泪穷途之感，已心如死灰。这是在心境极其惆怅孤独、心情极其逼仄悲凉下发出的人生之叹。正是诗人在这样的心境下，此卷书法心御笔行，笔随心转，起伏跌宕，气若奔泉。妙笔仙文，灿若云霞，其沉郁苍凉之气，直抵心扉，给人以无穷的感染力，为后世所膜拜。

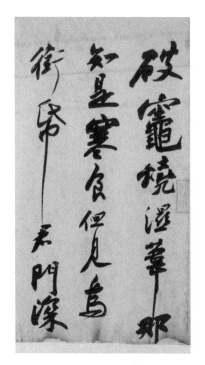

宋 苏轼《寒食帖》(局部)

三篇传世名作,均非以艺术创作而作,分别是序言、祭文、诗稿。文稿起草是本意,书法作品是意外成果。正好印证了苏东坡"书初无意于佳乃佳"的理念。三篇佳作,均为传世美文,而三位士大夫作者,也都是通儒悉道之人,诠释着"以文载道""以人载道"的深刻书学道理。三篇名作,因"意"而美,也因"意"而名。

精

谓之艺术,必须是精致的,必须是精心之作、倾心之作。我们从书法学习开始就必须树立这样的理念,就要进行这样的训练。需要说明的是,精致更是一种精心的创作态度和严肃的创作过程,与粗犷、天趣、古朴、苍茫等艺术风格无关,也与作品是工稳还是草逸、缜密还是简约等表现手法无关。

古人作书精益求精,从明代书家董其昌的描述中可见一斑:"吾乡陆俨山先生作书,虽率尔应酬,皆不苟且。常日:即此便是写字,时须用敬也。吾每服膺斯言,而作书不能不拣择。或闲窗游戏,都有著精神处,惟应酬作答,皆率易苟完,此最是病。今后遇笔研,便当起矜庄想。古人无一笔不怕千载后人指摘,故能成名。因地不真,果招纡曲。未有精神,不在传远,而幸能不朽者也。"(《画禅室随笔》)

宋 黄庭坚书法作品

创作传统书法，要注意避免"四气"之弊：草率之气、甜俗之气、野狐之气、火阳之气。

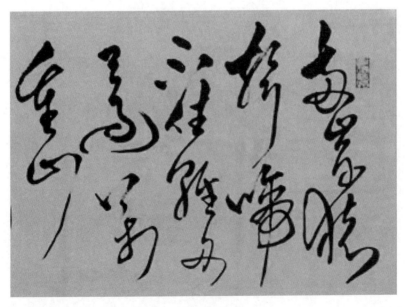

草率之气

大江东去，浪淘尽，千古风流人物。故垒西边，人道是，三国周郎赤壁。乱石穿空，惊涛拍岸，卷起千堆雪。江山如画，一时多少豪杰。遥想公瑾当年，小乔初嫁了，雄姿英发。羽扇纶巾，谈笑间，樯橹灰飞烟灭。故国神游，多情应笑我，早生华发。人生如梦，一尊还酹江月。

甜俗之气

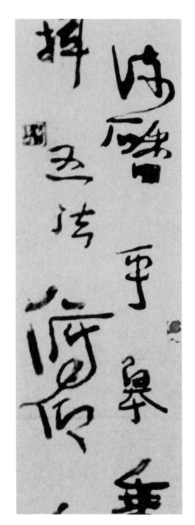

野狐之气

火阳之气

现代书法的欣赏

何为现代书法

如何欣赏和评价现代书法，这是我们学习书法经常碰到的问题。很多传统书法艺术家对当代书法给予全盘否定，甚至不惜中伤谩骂之词。估摸有两种情形：一是不了解现代书法的概念和内涵，不能用现代西方美学的视角来欣赏代书法；二是确实不能认同现代书法的审美思想和创作手法。要解决这个问题，首先要弄清什么是现代书法，它是如何登上历史舞台的。

现代书法是中国书法走向世界的一种尝试。经济的全球化带来了文化的全球化。中国书法是中国文化走向世界的最好载体。它植根于最传统的中华文化精神，依托于最古老而极具抽象艺术美感的汉字，它从未受外来艺术的实质性影响。改革开放以来，我国的书法新锐们以让书法走向世界为己任，进行了四十多年的探索和努力，把中国的书法带进西方的艺术殿堂，成为世界艺术宝库的一颗明珠。让书法艺术走出国门，走向世界，就必须要跨过东西方文化长期分道而行所形成的巨大鸿沟，而跨过鸿沟最快捷安全的办法就是架起一座桥梁。人们常说，越是民族的，就越是世界的。莫言也说过："民族的东西是对抗西方文学最好的方法。"毫无疑问，能走向世界的，一定是民族中最优秀的。但民族中最优秀的，如果没有桥梁也成不了世界的。

文学创作手法的世界性，使中国文学能轻而易举地找到一个现成的桥梁，比如"梦幻现实主义"创作手法，从而可以用西方人熟悉的文学语言，来讲中国的故事，达到中国文学走出国门、走向世界的伟大目标。但书法的创作方式的民族性，使书法走向世界没有像文学那样来得幸运。西方不可能有现成的桥梁，只能由我国当代的书法大师们自己去设计、建造。但桥梁必须使西方人愿意走，也就是说，要有共同讨论书法这门艺术的平台，共同语言或语境。这些大师终于发现了一个有可能成为这座桥梁跨向西方那头的基础，就是存在于"当代性"范畴中的"共时性"即"当下"。在时间这一维度中，多样性的世界终于有了共同点，这就是为什么艺术大师们一直在努力为中国的书法赋予"当代性"的解释。

把中国的传统书法按当代性的美学理念和哲学思想进行创造，这是一个艰苦的探索。我们欣赏或者评价现代书法也必须从这样一个视角和立场来进行。因此，我们必

须先了解什么是当代性，当代性都有哪些要求？或者说，我们怎样欣赏才能符合它的理念？

当代性是由现代性变化而来的，也被称为后现代性，它和现代性一样，是研究讨论最多，也是说法最多、莫衷一是的一个词语、概念。可能每个人心中都有自己对当代性的理解。给它下一个完整的定义非常困难，如果一定要用一句话给它下定义，那应该是当代西方一切创新思想、观念和意识的总和。这些思想观念和意识囊括物质的、精神的，囊括科技、社会、政治、经济、文化各个方面。一般认为，当代性形成于第二次世界大战以后的 1945 年，在中国则兴起于改革开放，以 1989 年的全国现代美术大展为标记。当代性是以作为现代性的对立面而产生发展的。如果说现代性是对中世纪的一种割裂，那么当代性就是对现代性的一种颠覆。它崇尚社会事物发展的变异与突变，大胆对权威进行挑战与否定。一些学者认为，在当代性的核心中，存在一种解构和自我解构的内在矛盾和原则。

但当代性仍然继承现代性的血脉和基因。它同样是以黑格尔的进步论这种唯心主义的世界观作为其哲学思想的基础，强调无限进步的时间观念；强调以人的价值为本位的自由、民主、平等、正义；强调以西方世界为艺术之中心。

美术的当代性则表现为从物象走向抽象。中世纪讲究美，现代性讲求形式，而当代性则讲求观念。其主要的观念有：一是否定性（解构性）的当代性，对现代性基础进行彻底颠覆，消解二元结构，认为没有真假、对错、虚实。二是建设性（建构性）的当代性，要重建超现代性的价值观，不需要根基，英雄不问出处。三是虚假（迪斯尼式）的当代性，它要摧毁现代性力量对人性的压抑，最大限度地解释创造性。当代艺术家徐冰认为，当代性就是要做艺术上的发明和创造。他说，有时自己也搞不清是不是在创作，只要认为对社会有好处就去努力做。

现代书法的探索与实践

那么，我们再来看看，中国书法艺术大师们，当代性之路探索的先行者们都进行了怎么样的努力？下面列举具有代表性的几位书家的作品予以说明。

1. 解构（否定性）

王冬龄水墨作品

2. 建构（建设性）

徐冰天书、地书

3. 虚假（迪斯尼式）

主题的系列化和形式的多样性。

陈振濂学院派书法

现代书法创新的挑战

由此可见，现代书法以当代西方的唯心哲学和美学思想与中国传统书法哲学精神和美学思想之间的差异，对现代书法的创新构成了巨大的挑战。这种挑战表现在以下两个方面。

1. 形式与内容的分离。中国书法是形式与内容的高度统一，没有了内容便难以称其为书法，就像没有了歌词便不能称其为歌一样。歌曲也做过类似的创新：《忐忑》（解构）、婴儿声音合成（重构）、自然界声音的合成（虚假）。但音乐的这些创新，也仅仅是一种尝试性、趣味性的，甚至是猎奇式的，并没有成为一种新的音乐形式而流行、发展起来。

2. 东西方精神的融合。文化精神就是一种文化所蕴含的核心价值观以及其中表现出来的思想、观念、情感等，它决定着艺术的品格、属性和表现样式、方法等。中国传统书法主要是由中国主要的文化思想——儒释道的思想精神和审美观念所决定的。它在宇宙观、世界观上遵守"天人合一"的思想，强调从总体方面去认识事物，强调人与自然、精神与物质、主体与客体的统一；在人生观、价值观上，遵循家族主义、集

体主义、国家主义，提倡先公后私、天下一家；在认识论、方法论上，注重整体直观，以直觉和经验思维为特征，讲求静思顿悟。

中国的这些传统文化精神反映在艺术思维上，则体现为主张"形式即幻想"，十分讲究"由幻境入门"，追求一种虚而非实、无而非有、假而非真的艺术精神境界，以表达心灵、抒发胸臆。在艺术审美上，强调"宁丑勿美""以寂为高""以古为尚"，追求一种"返璞归真"的美。在艺术表现上讲求"知白守黑"、疏密得当，极富辩证思想。中国的这些文化精神，可以说与西方存在明显的差异，往往还是截然相反的。因而，在中国书法走向世界的过程中，要以书法这种艺术形式为载体，将中西这种文化精神的差异予以消弭，并统一在其中，这是十分艰巨而困难的。

看来，当代性的鸿沟太深，做起来太难。迁就它有削足适履之感。去掉了书写的内容，改变了传统的人文精神，因而也就难以称其为书法了。因此，有人提出，中国现代书法如果称其为中国当代汉字水墨艺术好像更为贴切。可喜的是现代书法经过不懈地探索实践，似乎已找到了它的艺术精神实质，对其有了清晰的定位。中国美院教授、现代书法研究中心王冬龄先生在其《现代书法精神论》一文中说，在价值层面上，现代书法的价值判断与传统书法不同，"它抛开伦理因素影响，直接从艺术表现的力量这个层面来判断艺术家创造的艺术价值"。在哲学层面上，与传统书法以儒家精神为主不同，现代书法的精神直接传承道家与禅宗的精神，并与西方哲学息息相关。因此，他自信地说，现代书法是传统书法的延伸与发展，现代书法是传统书法在当下的体现，并强调艺术的纯粹表现和观念多元，充分发挥书法所有的艺术表现力，从而实现精神自由的一门现代艺术。

王冬龄《乱书》

参考文献

[1] 陈晓芬 . 论语 大学 中庸 [M]. 徐儒宗 , 译注 . 北京 : 中华书局 , 2011.

[2] 程树德 . 论语集释 [M]. 程俊英 , 蒋见元 , 点校 . 北京 : 中华书局 , 2006.

[3] 丁文隽 . 书法精论 [M]. 北京 : 人民美术出版社 , 2007.

[4] 董作宾 , 董敏 . 甲骨文的故事 [M]. 海口 : 海南出版社 , 2015.

[5] 范文澜 . 中国通史 [M]. 北京 : 人民出版社 , 2009.

[6] 方天立 . 魏晋南北朝佛教 [M]. 北京 : 中国人民大学出版社 , 2012.

[7] 房玄龄 , 等 . 晋书 [M]. 北京 : 中华书局 , 1974.

[8] 冯友兰 . 中国哲学简史 [M]. 北京 : 北京大学出版社 , 2015.

[9] 高山 . 二十四史 [M]. 北京 : 光明日报出版社 , 2016.

[10] 龚鹏程 . 国学入门 [M]. 沈阳 : 辽宁人民出版社 , 2018.

[11] 河南龙门文物保管所 . 龙门石窟 [M]. 郑州 : 河南人民出版社 , 1973.

[12] 黑格尔 . 黑格尔美学讲演录 [M]. 李兴福 , 注译 . 上海 : 上海译文出版社 , 2020.

[13] 金开诚 . 颜真卿的书法 [M]. 吴惠霖 . 现代书法论文选 . 上海 : 上海书画出版社 ,
 1980.

[14] 老子 . 道德经 [M]. 张景 , 张松辉 , 译注 . 北京 : 中华书局 , 2021.

[15] 李泽厚 . 华夏美学 [M]. 武汉 : 长江文艺出版社 , 2003.

[16] 梁启超 . 新史学 [M]. 夏晓虹 , 陆胤 , 校 . 北京 : 商务印书馆 , 2014.

[17] 林语堂 . 生活的艺术 [M]. 越裔 , 译 . 长沙 : 湖南文艺出版社 , 2018.

[18] 鲁迅 . 鲁迅全集第一卷 [M]. 北京 : 人民文学出版社 , 1957.

[19] 鲁迅 . 鲁迅杂文集 [M]. 天津 : 天津人民出版社 , 2016.

[20] 陆九渊 . 象山语录 [M]. 上海 : 上海古籍出版社 , 2020.

[21] 陆维钊 . 中国书法 [M]. 杭州 : 浙江古籍出版社 , 2021.

[22] 马宗霍 . 书林藻鉴 [M]. 北京 : 文物出版社 , 1984.

[23] 牟子理惑论 [M]. 梁庆寅 , 释译 . 北京 : 东方出版社 , 2020.

[24] 启功 . 关于法书墨迹和碑帖 [J]. 北京 : 文物 , 1957（1）: 7-9.

[25] 邱明洲 . 中国佛教史略 [M]. 成都 : 四川社会科学院出版社 , 1986.

[26] 茹桂 . 浅谈书法欣赏 [J]. 延安 : 延安画刊 , 1979（1）.

[27] 沙孟海 . 近三百年的书学 [M]. 杭州：浙江人民美术出版社，2023.

[28] 上海书画出版社，华东师范大学古籍整理研究室选编 / 校点 . 历代书法论文选 [M]. 上海：上海书画出版社，1979.

[29] 沈尹默 . 二王法书管窥 [M]// . 吴惠霖 . 现代书法论文选 . 上海：上海书画出版社，1980.

[30] 释道济 . 大涤子题画诗跋 [M]. 上海：上海神州国光社，1920.

[31] 斯舜威 . 书法矛盾之美 [M]. 北京：中国青年出版社，2015.

[32] 四十二章经 [M]. 尚荣，译注 . 北京：中华书局，2010.

[33] 苏立文 . 中国艺术史 [M]. 徐坚，译 . 上海：上海人民出版社，2014.

[34] 谭晓明 . 曾国藩修身十二条心法 [M]. 北京：中华华侨出版社，2013.

[35] 王朝闻 . 美学概论 [M]. 北京：人民出版社，1981.

[36] 王冬龄 . 王冬龄谈名作名家 [M]. 北京：中国人民大学出版社，2011.

[37] 王冬龄 . 中国书法的疆界：中国现代书法论文选 [M]. 北京：中国人民大学出版社，2015.

[38] 王冬龄 . 中国书法篆刻简史 [M]. 北京：中国人民大学出版社，2015.

[39] 王阳明 . 传习录 [M]. 北京：中国友谊出版公司，2021.

[40] 王中焰 . "山谷笔法"论 [M]. 张永芹，译 . 南京：江苏美术出版社，2011.

[41] 王中焰 . 黄庭坚书论 [M]. 南京：江苏美术出版社，2009.

[42] 威斯坦因 . 唐代佛教 [M]. 张煜，译 . 上海：上海古籍出版社，2010.

[43] 萧子显 . 南齐书 [M]. 北京：中华书局，2019.

[44] 谢谦 . 国学分类辞典 [M]. 北京：商务印书馆，2023.

[45] 徐希定 . 《庄子·齐物论》研究 [M]. 北京：商务印书馆，2021.

[46] 许慎 . 说文解字 [M]. 徐铉，等，校 . 北京：中华书局，2017.

[47] 杨伯峻 . 孟子译注 [M]. 北京：中华书局，1960.

[48] 袁行霈，等 . 中华文明史 [M]. 北京：北京大学出版社，2006.

[49] 章培恒，骆玉明 . 中国文学史新著 [M]. 上海：复旦大学出版社，2007.

[50] 章太炎 . 国学讲演录 [M]. 上海：上海华东师范大学出版社，1995.

[51] 中华经典藏书：周易 [M]. 郭彧，译注 . 北京：中华书局，2006.

[52] 朱大可 . 华夏上古神系 [M]. 北京：东方出版社，2014.

[53] 朱光潜 . 西方美学史 [M]. 南京：江苏人民出版社，2015.

[54] 庄周 . 庄子 [M]. 郭象，注 . 上海：上海古籍出版社，1989.

[55] 宗白华 . 中国书法里的美学思想 [J]. 哲学研究（月刊），1962（1）：64-77.

[56] 左传选 [M]. 上海：上海古籍出版社，2007.

后 记

书道即天道

天道者，天下万物阴阳大化之道也。"天道下济而光明。"（《易·谦》）然"天命有常，不为尧存，不为桀亡"（荀子语），是谓"天道幽且远，鬼神茫昧然"（陶潜句）。

书道者，书法之道也。天地万物，阴阳之变，莫过书道。书法之道，可通一道而齐万道，故书道即天道也。

书法之道，道在"创美"。得其道，可察阴阳而知玄奥；可执形貌而出精神；可从心欲而不逾矩；可脱拘泥而得自在。

书法之道，道在"修心"。书法作为艺术，创美不易，更非人人之所能。然作为修心养性之"法门"，则人皆可为。书道如同茶道、花道、香道，礼仪做派，书写过程，即为陶情冶性之道。古之所谓"焚香秉烛""红袖添香"是也，集贤流觞、兴怀诗书是也，点墨煮烹、退笔成冢是也。

书法之道，道在"和谐"。当今中国，国泰民安，欣欣向荣，人民对物质文化的需求日益增长。"夫民有血气心知之性，而无哀乐喜怒之常，应感起物而动，然后心术形焉"（《乐记》）。文化精神生活，可以涵养国民性格，使民"临事而屡断"，"见利而让"，有勇有义，从而政治清明，社会安定。

书法之道，还是中国传统文化走向世界之大道。创建人类命运共同体，毛泽东明确提出"中国应当对于人类有较大的贡献"。书法是传播中华文明走向世界的"天然媒介物"。汉字是世界上历史最悠久的文字之一，其形象的方块造型能给人以强烈的视觉冲击；中国书法有丰富的精神内涵，优秀的书法作品无不浸盈着中华文明特有的文化元素，蕴含着儒释道等传统思想的价值取向和哲学精神；中国书法是最原生态的民族艺术形式，因而也更具有"世界性"；中国书法的书写过程、礼仪做派，同样可以使不懂中国文字的"外国人"在书写学习的过程中得到大体相同的修行感悟和中国文化体验。只要我们更加重视书写环境的营造、书写工具的准备以及书写礼仪的规范，形成一套完整而优美的文化程式，赋予其"礼""乐"的精神内涵，加之书写过程中所特有的美感和魅力，就一定能使其他国家、其他民族的人民从中感受到书法的高雅、优美

与端庄，从而可以使中国书法这项传统的艺术大踏步地走向世界。为世界文化建设、为人类共同精神家园的构建作出中国贡献。

书法道，非常道。道则乖，重在悟。本书洋洋十万言，不是说"道"，只为"抛转"。在本书付梓之时，感谢浙大城市学院罗卫东校长，尽管是给我出了一道难题，但也给了我这个机会，让我义无反顾地去完成这一光荣而艰巨的任务。开办"书法与中国文化"这一门课程，足见罗校长对中国书法教育之卓见和对书法之根本的领悟之深。可惜由于我本人才疏学浅，不能有质量地完成此使命。在抱憾之余，唯有今后加倍努力。罗校长还亲自为拙书作序，给我莫大的鼓励，让我倍加感动！感谢浙大城市学院书法特色班主任、副部长马青女士，她在我授课期间和本书的写作出版中，给予我大力的支持和帮助。感谢浙大城市学院 2022 级书法特色班的全体同学，是他们的支持与配合，让我较好地完成了课程讲授任务，并在讲授中得到很多鼓励和启发，真正达到"教学相长"。还要感谢浙江大学出版社的诸位编辑同志，他们为本书出版付出了很多的心血和辛勤劳动。我的同事张鑫韬同志，在本书的图文资料搜集和书稿整理上给了我很多的帮助，在此一并表示感谢！

最后，我怀着十分崇敬而感激的心情，感谢中国美术学院教授王冬龄先生，他毫无保留地为我提供了他长期以来收集积累的数百张古代碑帖高清图片，帮我解决了高清图片搜寻的难题。书稿完成后，他又不辞年高且艺事繁忙，给予审读，正是有先生的认可，才使我这个初涉书法和传统文化理论写作的新手稍感心安。真可谓"师恩似海！"

由于本人能力有限，本书难免存在疏漏之处，恳请读者朋友们批评指正。

作者

2023 年 3 月于杭州西溪竹香书屋